# iPad
## Procreate
### 绘画操作技法大全

飞乐鸟 著

人民邮电出版社

北 京

**图书在版编目（CIP）数据**

iPad Procreate绘画操作技法大全 / 飞乐鸟著. --
北京：人民邮电出版社，2023.7（2024.5重印）
ISBN 978-7-115-60684-6

Ⅰ. ①i… Ⅱ. ①飞… Ⅲ. ①插图(绘画)－计算机辅
助设计－图像处理软件 Ⅳ. ①J218.5-39

中国国家版本馆CIP数据核字(2023)第027742号

## 内 容 提 要

本书是 Procreate 的基础操作入门书，细致、全面地分享了用 Procreate 进行绘画创作的技巧。

本书内容分为三大板块：硬件入门、操作步骤、实例教学。操作步骤板块详细地介绍基础操作、进阶操作（如调色、色阶），以及提升效率的窍门（如各种快捷指令、隐藏指令、笔刷制作等）。前两个板块的内容以截图和手势拍照的方式进行展示，不注重绘画风格；最后一个板块的实例选用的作品风格大众化，应用范围广泛。

本书适合 Procreate 零基础入门者、爱好者、画师阅读。

♦ 著　　　　飞乐鸟
　　责任编辑　魏夏莹
　　责任印制　周昇亮

♦ 人民邮电出版社出版发行　　北京市丰台区成寿寺路 11 号
　　邮编　100164　　电子邮件　315@ptpress.com.cn
　　网址　https://www.ptpress.com.cn
　　北京九天鸿程印刷有限责任公司印刷

♦ 开本：787×1092　1/16
　　印张：12.5　　　　　　　　2023 年 7 月第 1 版
　　字数：320 千字　　　　　　2024 年 5 月北京第 8 次印刷

定价：99.00 元

读者服务热线：(010) 81055296　印装质量热线：(010) 81055316
反盗版热线：(010) 81055315
广告经营许可证：京东市监广登字 20170147 号

# 前言

Procreate 是一款运行在 iOS 上的强大绘图软件，是一款专业的绘图应用软件。用户能通过简单易懂的操作系统进行填色、勾线、设计等绘画创作，让 iPad 的绘图效果能与台式计算机的绘图效果相媲美。

本书从认识 iPad 绘画开始，介绍其与传统绘画的区别以及常用的绘画工具；然后介绍 Procreate 的基础界面，让初学者从界面开始认识软件；再通过介绍 Procreate 中图层的功能、色板的作用、手势的控制等软件基础知识，让读者熟练掌握绘图的手法；接着进一步讲解进阶技能，以高效、快速的操作达到想要的画面效果；最后用详细的案例分析，以项目的形式，结合言简意赅的讲解，确保初学者能快速掌握本书中各种插画风格的绘制要点和应用类型。

本书包含笔者总结出的快速学习 Procreate 绘画操作的方法，相信通过对本书操作的学习，你可以顺利从新手进阶到达人，能够熟练地运用 Procreate 创作出属于自己的插画！

飞乐鸟

2023 年 3 月

# 目录

# 第 4 章

# 掌握 Procreate 的
# 进阶技能

# 第5章
# 插画实战练习

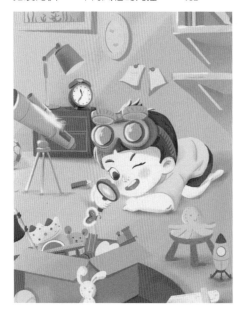

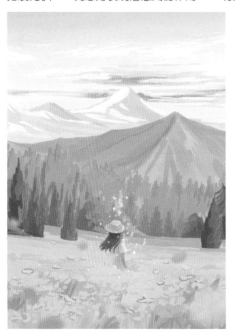

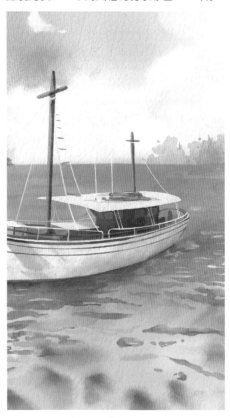

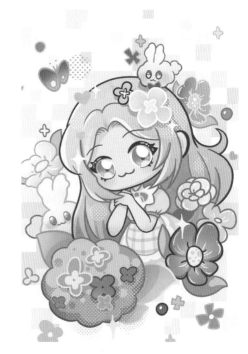

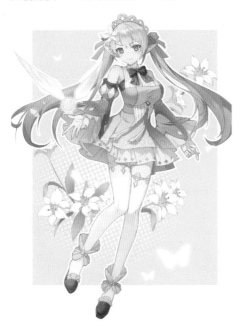

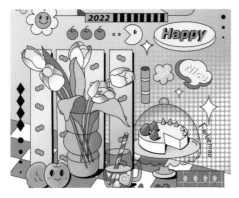

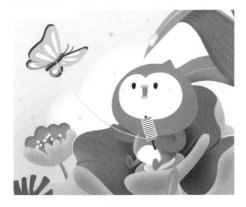

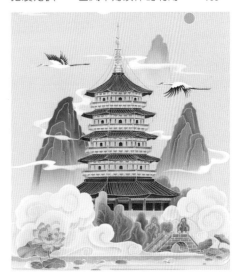

# 第1章

## 认识iPad绘画

# iPad 绘画的优势与劣势

使用iPad绘画比较方便，且相关软件的功能比较全面，除了可以画出各种类型的绘画作品外，还能提高从事设计工作的人的绘画效率。

## 1.1.1 优势

相较于水彩颜料、彩铅、油墨等传统绘画工具，iPad有方便携带、容易操作、不用消耗画材等优点。

**iPad 的便携性**

在任何环境下都能画画

尺寸小，携带非常方便

iPad尺寸小，易携带，不仅可以在家自由移动，也能带去户外写生。因此画师用它可以走到哪里画到哪里，不会受场地的限制。

**相较于传统绘画工具的优势**

画具多

需要宽敞的环境

传统绘画需要繁杂的工具与材料，绘画成本高，画材消耗也很快。传统绘画还要受场所的限制，并且在绘画前需要经过长期的控笔训练等。iPad绘画上手快，作画工具简单，不受场所的限制，在修改时也非常方便。

## 1.1.2 劣势

在绘制大尺寸的画或对画面模式有更高要求的作品时，iPad无法达到这种要求，但可以结合使用Illustrator和Photoshop完成作品。

例如左图中的大尺寸插画，iPad的内存可能不能满足绘制这种插画的要求，并且其功能相较于Illustrator和Photoshop有一定的不足。此时可以用它来构图起稿，绘制出草图或者色块，再使用强大的软件进行二次绘制。

# iPad 绘画的必备工具

iPad绘画的必备工具就是iPad和Apple Pencil，除了这些必备工具外，市面上也出现了一些辅助的配件，读者可以根据情况自行选择。

## 1.2.1 不同机型的 iPad 和 Apple Pencil

市面上的iPad机型较多，价格差异较大；Apple Pencil则有两种版本，读者可以根据自己的经济实力选择合适的产品。

| iPad Pro | iPad Air | iPad | iPad mini |
|---|---|---|---|
| 有12.9和11英寸两种尺寸选择 | 10.9英寸 | 10.2英寸 | 7.9英寸 |

iPad Pro和iPad Air是全屏玻璃，绘画时视感会好一些。这两个机型的新版使用了M2芯片，运行内存为8G，相对于旧版的两种机型以及iPad/iPad mini来说可容纳图层量会多一些。

iPad和iPad mini价格实惠，作为入门设备来说性价比高，能够满足一般的绘画要求。

| Apple Pencil 第一代 | Apple Pencil 第二代 |
|---|---|
| 亮面质感 | 磨砂质感 |

第一代Apple Pencil在使用的机型上有一些限制，只有iPad mini第五代及之后的版本才能使用，可以在网上查询能使用的型号。其充电方式为插入接口充电。

第二代Apple Pencil为目前最新产品，采用的是磁吸充电。在使用上相对第一代来说需要更新的机型，如iPad mini第六代。

## 1.2.2 辅助配件

除了必不可少的iPad和Apple Pencil外，我们还可以购买一些配件来辅助绘画。

**支架**

画画低头时间太长容易导致肩颈劳损，可以购买升降支架来辅助我们绘画，将其调节至合适的高度。

**类纸膜**

类纸膜可以让我们绘画时不滑屏及不炫光，还可以模拟真实的纸感，提供专业的绘画体验。

妙控键盘可以让iPad有台式电脑般的使用感，在打字时非常方便，还可以使用一些快捷键辅助绘画，如吸色快捷键等。

**Apple Pencil 笔尖**

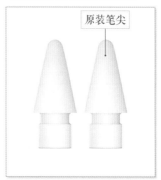

原装笔尖

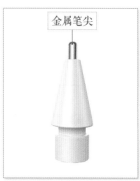

金属笔尖

目前市面上的"平替"笔尖很多，价格也不高。读者可以在官网购买原装的笔尖，还可以购买右上图中的金属笔尖，它的耐磨性很好。

## 1.2.3 Apple Pencil 的养护

将Apple Pencil养护得当能使其使用寿命延长，我们一定要做好绘画工具的保护工作，防止损坏。下面介绍一些养护的方法。

**充电的注意事项**

Apple Pencil不能长时间附着在iPad上充电，否则可能会导致连接不上；也不能长时间闲置不用，最好是每日一小充，长时间不充电也会导致断连；并且不要等电量低于10%的时候再去充电，这样容易损坏电池。

**养护产品**

**笔尖保护套**

笔尖保护套可以防止笔尖磨损，并且这种保护套不会影响画笔的压感。

**笔套**

笔套多为硅胶材质，握感很好，可以防止画笔摔坏和磨损的情况发生。

**收纳充电盒**

这种收纳盒不仅可以收纳画笔，还可以对Apple Pencil进行充电。

# Procreate 的下载与安装

iPad上的绘画软件较多，最常使用的软件就是Procreate，它简单易操作，功能强大。下面介绍该软件的下载与安装。

## 1.3.1 软件安装

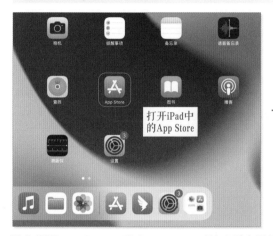
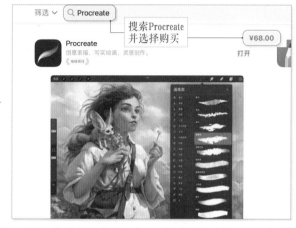

首先打开App Store，搜索Procreate（注意观察图标是否一致），接着选择购买，此正版软件需要支付68元，付费完成后即可下载。购买后无须支付额外的费用，可永久使用。

## 1.3.2 官网资源的下载

由于软件在不断更新，Procreate中自带的一些笔刷会根据版本的不同而发生一些变化。我们可以在"Procreate官方"公众号中下载免费的资源。

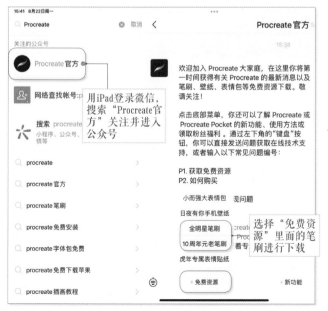
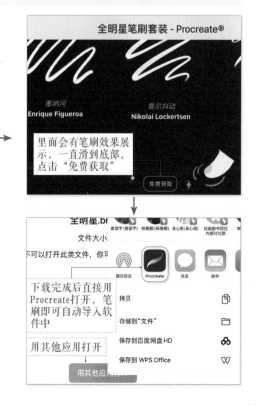

先用iPad登录微信，再搜索"Procreate官方"，点击关注后进入公众号，选择底部的"免费资源"，里面有两种笔刷组可以下载。最后用Procreate打开笔刷，这样就能使用官网中的免费资源了。

# 1.4 其他的绘画软件

IPad除了能用Procreate来画画外，还能用其他的软件进行绘画，并且有一些软件可以和Procreate结合使用，进行二次绘画。

## 1.4.1 概念画板

该软件是免费下载的，但里面的绘画工具需要付费购买，这个软件的色轮功能很强大，对色彩感觉较弱的新手来说很实用。

## 1.4.2 Mental Canvas

这是一款仿3D的软件，通过空间层次能够实现伪3D质感。可以将画好的Procreate图层导入该软件中，通过前景、中景、远景的区别实现错位效果。

## 1.4.3 Art Set

该软件下载免费，但要想解锁工具同样需要付费。其中的图标很有质感，特别是油画笔触的质感非常真实，并且它自带许多纸纹。

## 1.4.4 Sketchbook

这个软件属于新手也可以快速入门的软件，与Procreate有着相似的功能，并且能够导出.psd格式的文件，与Procreate通用。

# 第 2 章

## 了解 Procreate 的基础界面

## 2.1 图库界面

用户通过图库界面能直观地看见自己创作的作品，并能对作品文件进行管理。该界面也是打开软件后弹出的第一个界面。

选择： 便捷、快速地管理或预览文件。

导入： 可以将iPad里的文件导入Procreate中。

照片： 能跳转至相簿，以便插入图片或照片。

+： 新建菜单，用于建立画布。

### 2.1.1 选择

点击"选择"，可以对文件进行堆、预览、分享、复制、删除等操作，从而对文件进行管理。

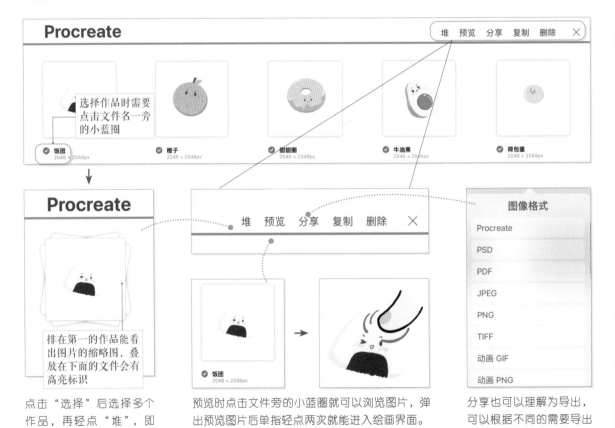

点击"选择"后选择多个作品，再轻点"堆"，即可将所选作品叠放，以文件夹的形式呈现。

预览时点击文件旁的小蓝圈就可以浏览图片，弹出预览图片后单指轻点两次就能进入绘画界面。

分享也可以理解为导出，可以根据不同的需求导出各种格式的文件。

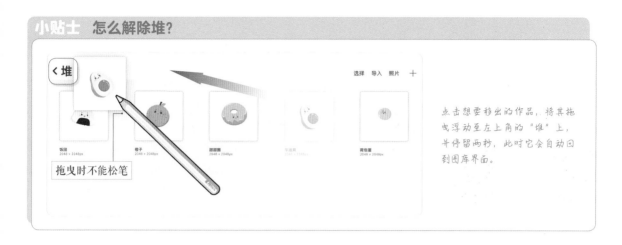

点击想要移出的作品，将其拖曳浮动至左上角的"堆"上，并停留两秒，此时它会自动回到图库界面。

## 2.1.2 导入、照片

通过"导入"或"照片"可以添加文件或照片，并对其进行编辑。可导入的格式较多，Procreate的兼容性相对较好。

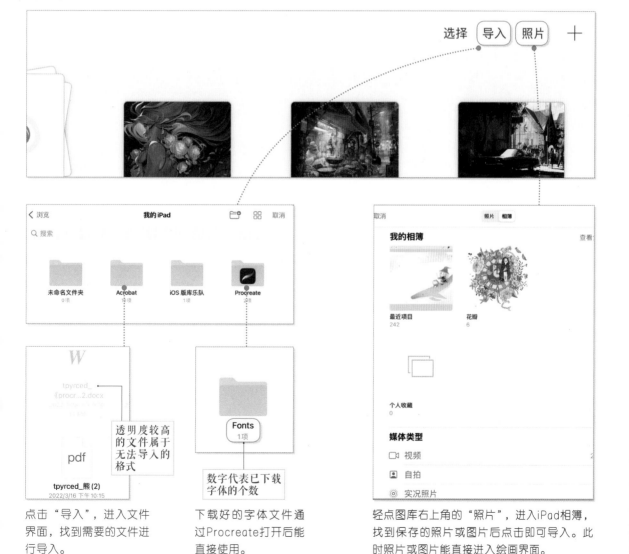

点击"导入"，进入文件界面，找到需要的文件进行导入。

下载好的字体文件通过Procreate打开后能直接使用。

轻点图库右上角的"照片"，进入iPad相簿，找到保存的照片或图片后点击即可导入。此时照片或图片能直接进入绘画界面。

## 2.1.3 建立画布

点击图库右上角的"+"可新建画布，从而打造属于自己的创作舞台。

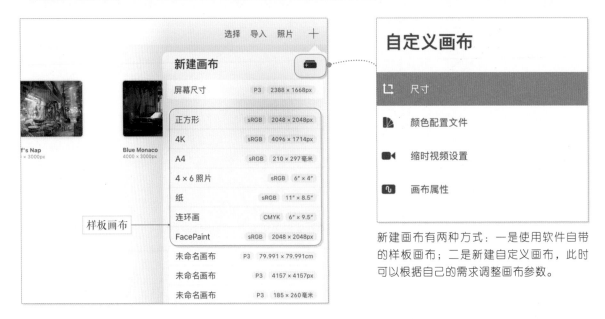

样板画布

新建画布有两种方式：一是使用软件自带的样板画布；二是新建自定义画布，此时可以根据自己的需求调整画布参数。

### 命名与尺寸

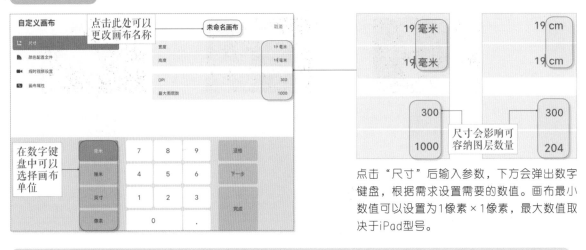

点击此处可以更改画布名称

在数字键盘中可以选择画布单位

尺寸会影响可容纳图层数量

点击"尺寸"后输入参数，下方会弹出数字键盘，根据需求设置需要的数值。画布最小数值可以设置为1像素×1像素，最大数值取决于iPad型号。

### 小贴士 文件的命名

未命名作品
2048 × 2048px

点击文件下方的"未命名作品"文字后会弹出键盘，可输入文字修改文件名称，让文件列表变得更清晰。

## 颜色配置文件

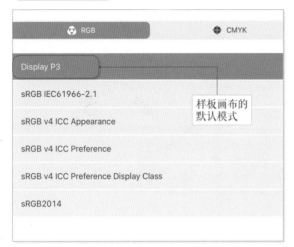

点击"颜色配置文件"后选择文件的颜色模式，主要分为"RGB"和"CMYK"两种模式。每种模式分别有各自不同的色彩配置，可以根据需求选择，若不确定哪种颜色模式更合适，可以选择常用的默认模式。

## 缩时视频设置

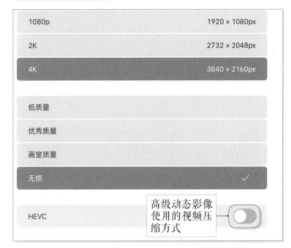

缩时视频可以将作品创作时的每一步录制下来，并且能够回放和导出。此处的设置是调整缩时视频的参数，会替视频选择1080p～4K的分辨率，并且能选择不同质量的录制效果。

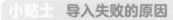

## 小贴士　导入失败的原因

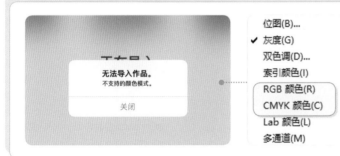

若需要将PSD文件导入Procreate中，可能会弹出无法导入作品的提示，此时可以查看PSD的颜色模式。因为Procreate只支持打开"RGB"和"CMYK"两种颜色模式的文件。

## 画布属性

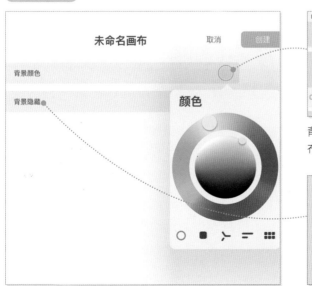

背景颜色：可以通过色板选择颜色，选择后，会弹出画布，此时画面中的底色为你设置的颜色。

背景隐藏：开启后，绘画界面中将会显示透明的底色，用户只能看见一个白色的边框。

# 2.2 绘图界面

绘图界面主要分为3个部分：高级功能区域（左上）、侧栏（左侧）、绘图工具（右上）。这些菜单和工具都是作画时经常需要用到的。

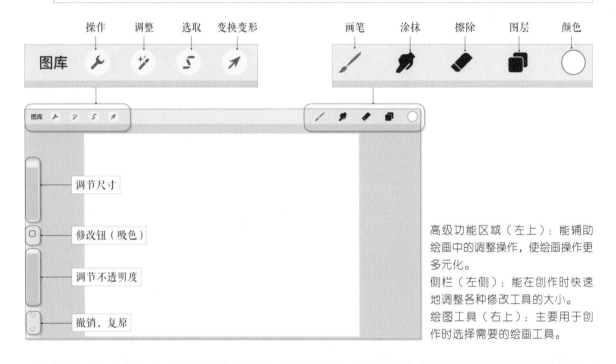

高级功能区域（左上）：能辅助绘画中的调整操作，使绘画操作更多元化。

侧栏（左侧）：能在创作时快速地调整各种修改工具的大小。

绘图工具（右上）：主要用于创作时选择需要的绘画工具。

## 2.2.1 "操作"菜单

"操作"菜单可以按照自己的喜好进行设置，能更改图像、视频、手势等众多选项。

**添加** "添加"选项可以将照片、文件、文本导入画布中，并且能进行剪切、复制及粘贴等操作。

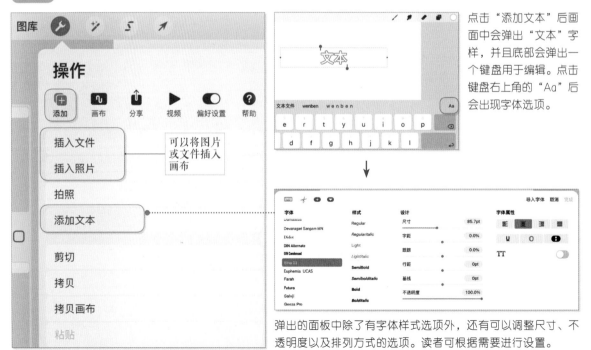

点击"添加文本"后画面中会弹出"文本"字样，并且底部会弹出一个键盘用于编辑。点击键盘右上角的"Aa"后会出现字体选项。

弹出的面板中除了有字体样式选项外，还有可以调整尺寸、不透明度以及排列方式的选项。读者可根据需要进行设置。

## 画布、分享

"画布"选项中的设置能对画面进行裁剪、翻转、辅助绘画等编辑操作。"分享"选项用于将各个图层的内容导出成图片、文字以及动画的动作。

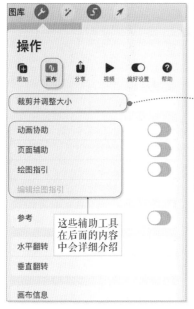
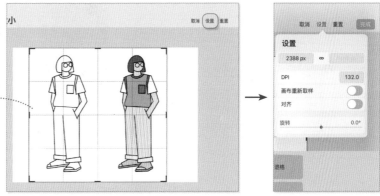

点击"操作">"画布">"裁剪并调整大小"后画面中会出现一个网格，该网格的大小代表画布裁剪后的大小，点击右上角的"设置"可以直接调整数值。

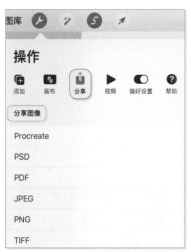
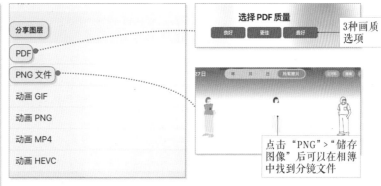

"分享"中有"分享图像"和"分享图层"两种选项。其中"分享图像"是将画面中的内容完整导出成平面图像，可选择多种不同的格式；而"分享图层"则是以图层为单位，将多页的文件或文档分镜导出成像。

## 视频

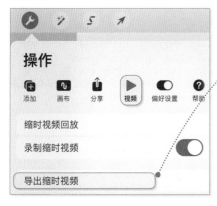

"视频"可以将用户创作的内容记录下来，并可以将创作过程快速回放。打开"录制缩时视频"后就表示录制开始了，再次点击按钮可以随时暂停或停止录制。

## 偏好设置

"偏好设置"能根据用户创作的内容进行调节，实现个性化设置，用户能根据自己的喜好设置界面。

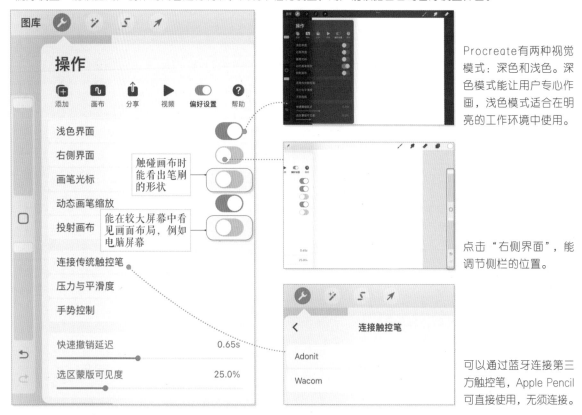

Procreate有两种视觉模式：深色和浅色。深色模式能让用户专心作画，浅色模式适合在明亮的工作环境中使用。

点击"右侧界面"，能调节侧栏的位置。

可以通过蓝牙连接第三方触控笔，Apple Pencil可直接使用，无须连接。

## 帮助

在"帮助"选项中能体验最新的Procreate功能，新手进入软件后可以在"Procreate使用手册"和"Procreate基础课堂"中了解软件的更多信息。

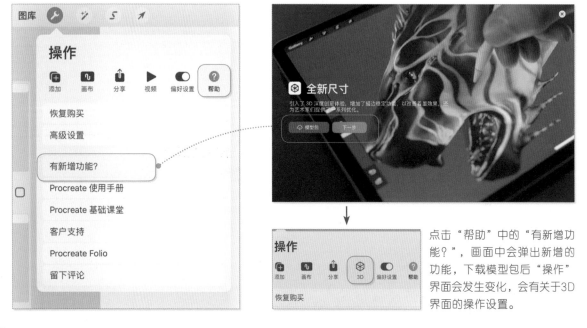

点击"帮助"中的"有新增功能？"，画面中会弹出新增的功能，下载模型包后"操作"界面会发生变化，会有关于3D界面的操作设置。

## 2.2.2 图像调整

使用"调整"菜单不仅可以对画面色彩进行调整，还可以为画面添加专业的艺术效果。

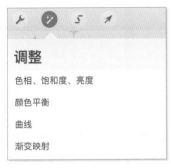

色彩调整

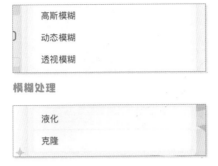

图像变化

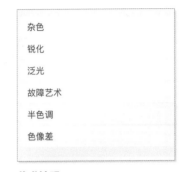

艺术处理

在这里我们将"调整"菜单中的选项分别按照处理画面的类型来分类。其中色彩调整主要调节色相、亮度、饱和度等；模糊处理分为3种模式，可将图像进行柔化处理；图像变化主要有液化、克隆效果；艺术处理能使图像变换出更具艺术感的视觉效果。

### 色彩调整

点击"色相、饱和度、亮度"后滑动滑块能改变颜色的色值和亮度等。

"颜色平衡"能改变三原色的组合，以快速修改图像的颜色。

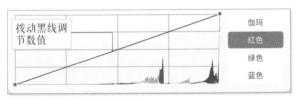

"曲线"是调节色彩和对比度的常用方式，移动图中的黑线能改变画面的颜色及对比效果。有4种调节选项。

"渐变映射"能将黑、白、灰快速替换成彩色，在后面的内容中会详细介绍此功能。

### 模糊处理

**高斯模糊**

"高斯模糊"能让图像呈现出柔和、失焦的视觉效果，左右滑动画面可以调节模糊的程度。

**动态模糊**

"动态模糊"可以滑动调节模糊的程度及方向。这种模糊能创作出具有速度感的画面。

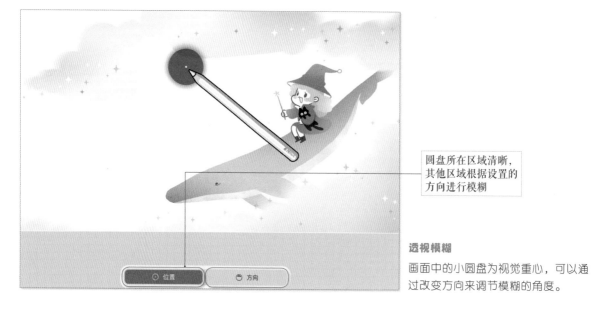

圆盘所在区域清晰，其他区域根据设置的方向进行模糊

**透视模糊**

画面中的小圆盘为视觉重心，可以通过改变方向来调节模糊的角度。

## 艺术处理

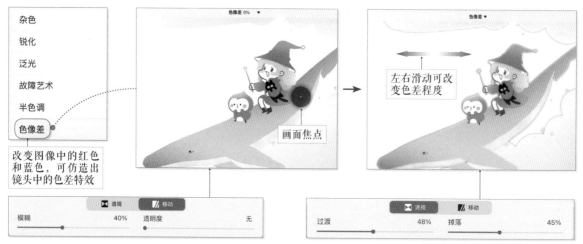

杂色
锐化
泛光
故障艺术
半色调
色像差

改变图像中的红色和蓝色，可仿造出镜头中的色差特效

画面焦点

左右滑动可改变色差程度

"杂色"能调节颗粒的纹理感；"锐化"可以使模糊的边缘变得更加清晰、明确；"泛光"能使画面产生发光效果，呈现出真实的泛光效果；"半色调"能使画面具有全色、丝印、报纸3种点状纹理。

## 图像变化

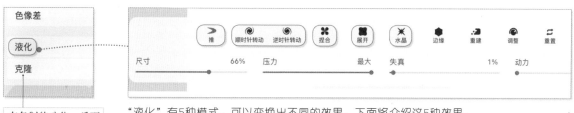

有复制的功能，后面的内容中会详细介绍

"液化"有5种模式，可以变换出不同的效果。下面将介绍这5种效果。

原图

**推**

用手指移动画面，让物体变形，形成拉伸的效果。可以调节笔触的大小，从而调整液化范围。

**旋转**

旋转分为顺时针和逆时针两种，同时向两个方向旋转时画面有被搅拌的画面效果呈现。

**捏合**

点击画面中的任意一个区域，该区域的图像会吸收周围的图像，画面呈现出收紧的效果。

**展开**

点击画面，此时画面会呈现出类似吹气球的效果并向外展开。

**水晶**

画面中会呈现出结晶的小碎片，可以在表现透明质感时使用此效果。

## 2.2.3　侧栏与绘图工具

画面左侧的侧栏能和绘图工具结合使用，从而方便、快捷地改变画笔、涂抹、擦除等工具的尺寸、不透明度等设置。

**侧栏**

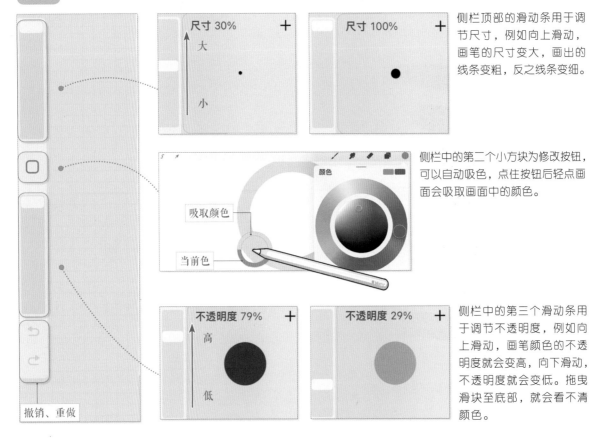

侧栏顶部的滑动条用于调节尺寸，例如向上滑动，画笔的尺寸变大，画出的线条变粗，反之线条变细。

侧栏中的第二个小方块为修改按钮，可以自动吸色，点住按钮后轻点画面会吸取画面中的颜色。

侧栏中的第三个滑动条用于调节不透明度，例如向上滑动，画笔颜色的不透明度就会变高，向下滑动，不透明度就会变低。拖曳滑块至底部，就会看不清颜色。

**画笔**　绘图工具总共分为3个部分：画笔库、画笔、画笔工作室。在这里能创造出丰富的笔刷效果。后面会详细介绍笔刷的设置和不同笔刷效果的运用。

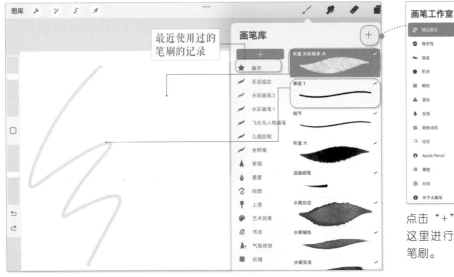

点击"＋"能打开画笔工作室，在这里进行设置能创造出一个新的笔刷。

**涂抹**

涂抹工具具有混合颜色、弱化笔刷效果的作用。我们可以通过力度、不透明度等来决定涂抹的效果。

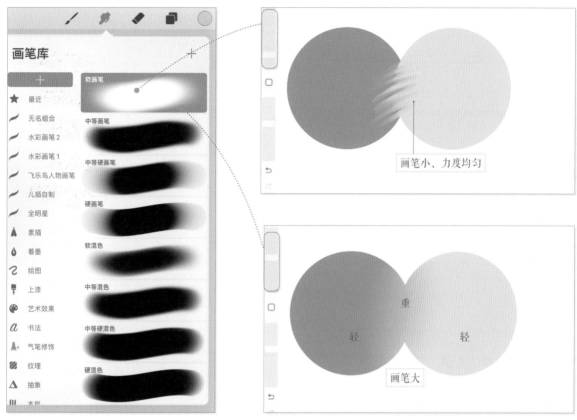

我们选择不同的力度和画笔尺寸来做一个对比，用较小的画笔力度均匀地涂抹时颜色过渡不自然，有明显的笔触感；用大的画笔涂抹，交界处自然融合，此时中间力度重、两边过渡边缘的力度轻，呈现出渐变的效果。

**擦除**

擦除工具可以用于移出颜色、修改错误、柔化边缘。即使与画笔、涂抹工具有相同的笔库，不同笔刷的擦除效果也会有所区别。

**小贴士 绘图工具中相同的功能按钮**

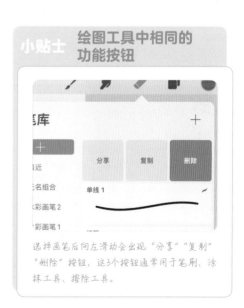

选择画笔后向左滑动会出现"分享""复制""删除"按钮，这3个按钮通常用于笔刷、涂抹工具、擦除工具。

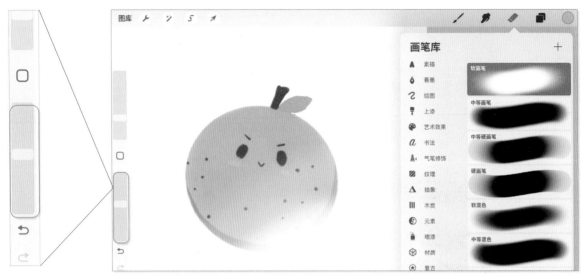

擦除工具不仅有橡皮擦的作用，还能通过不同的笔刷效果和不透明度来表现画面，起到优化画面的作用。

## 图层

图层的功能非常强大，是我们创作时必用的工具。我们在绘画时可以叠加图层且不影响画面的呈现，同时可以对任意图层的内容进行修改、重新上色等操作。在后面的内容会详细介绍图层的操作方法。

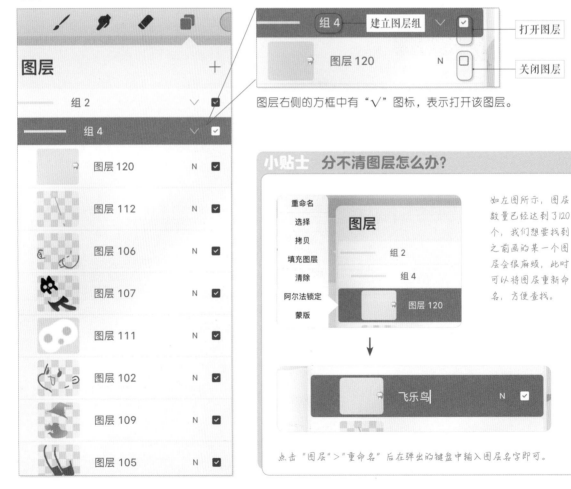

图层右侧的方框中有"√"图标，表示打开该图层。

**小贴士　分不清图层怎么办？**

如左图所示，图层数量已经达到了120个，我们想要找到之前画的某一个图层会很麻烦，此时可以将图层重新命名，方便查找。

点击"图层">"重命名"后在弹出的键盘中输入图层名字即可。

## 颜色面板

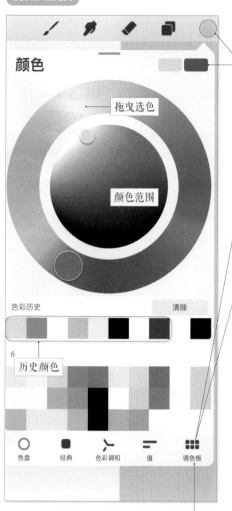

拖曳选色

颜色范围

色彩历史　清除

6

历史颜色

色盘　经典　色彩调和　值　调色板

当前颜色

主要颜色（左）、次要颜色（右）

颜色面板是创作时选择颜色、调整配色的必备工具，可以通过拖曳、保存等方式选择合适的颜色。

色盘　经典　色彩调和　值　调色板

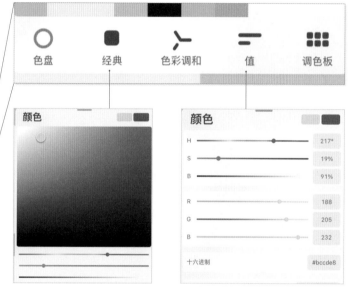

经典的选色器有色相、饱和度、亮度滑动条。

| | |
|---|---|
| H | 217° |
| S | 19% |
| B | 91% |
| R | 188 |
| G | 205 |
| B | 232 |
| 十六进制 | #bccde8 |

可以通过滑动条控制颜色，也可以输入数值找到准确的颜色。

### 调色板 ＋

紧凑　大调色板

6 ⋯

选择的多种方法

| 浅浅灰色粉色 | 浅浅灰色青蓝色 | 青色 |
|---|---|---|
| 蓝色 | 青蓝色 | 浅浅灰色洋红色 |
| 青蓝色 | 浅灰色青蓝色 | 浅浅灰色青蓝色 |
| 浅灰色青蓝色 | 浅浅灰色橙红色 | 浅浅灰色橙红色 |

调色板分为紧凑和大调色板两种显示模式，用户可以将喜欢的颜色保留在其中。

### 小贴士　大调色板中为什么会出现英文标识

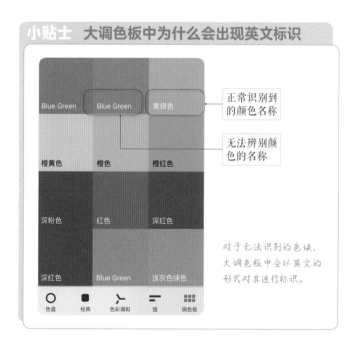

正常识别到的颜色名称

无法辨别颜色的名称

| Blue Green | Blue Green | 黄绿色 |
|---|---|---|
| 橙黄色 | 橙色 | 橙红色 |
| 深粉色 | 红色 | 深红色 |
| 深红色 | Blue Green | 浅灰色绿色 |

对于无法识别的色块，大调色板中会以英文的形式对其进行标识。

色盘　经典　色彩调和　值　调色板

## 2.2.4 选取工具

使用选取工具可以选择画面中的任意部分进行调整，选取的方法主要分为自动、手绘、矩形和椭圆4种，方便我们快速且精准地选出想要调整的部分。

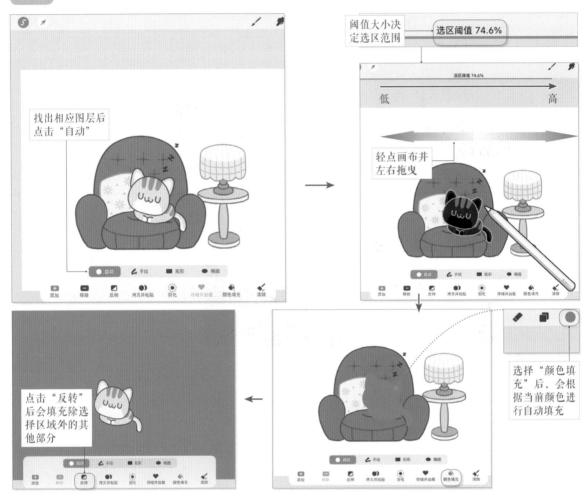

选择"自动"后会出现一系列高级选项，如"填充""清除""拷贝并粘贴"等。

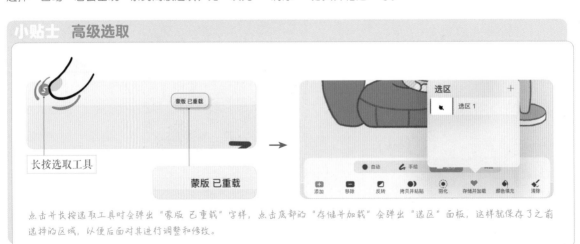

点击并长按选取工具时会弹出"蒙版 已重载"字样，点击底部的"存储并加载"会弹出"选区"面板，这样就保存了之前选择的区域，以便后面对其进行调整和修改。

## 手绘

用手指或者Apple Pencil在画面中进行描线可以细致又精准地选择图形，这种方法适用于选取较为复杂的图形。

当想要关掉选取功能时，可以轻点顶部的蓝色图标，当该图标变成灰色后，表示已关闭此功能。

用画笔以点的方式连接线条，会出现一条笔直的虚线。这种方法适合选取有棱角的几何图案。

## 矩形和椭圆

同用拖曳、轻点的方式快速选取想要的图形一样，矩形以方形的轮廓来选取内容。

椭圆工具与前面介绍的工具功能相同，拖曳时可以控制圆形的大小。

## 小贴士 打开选取菜单

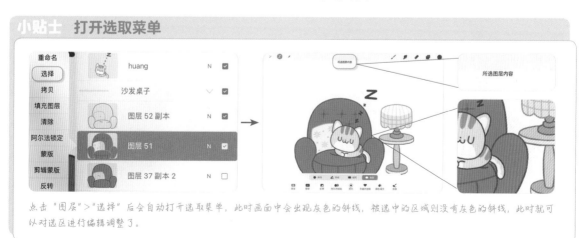

点击"图层">"选择"后会自动打开选取菜单，此时画面中会出现灰色的斜线，被选中的区域则没有灰色的斜线，此时就可以对选区进行编辑调整了。

## 2.2.5 变换工具

变换工具可以随意移动或改变画布中的图案，变换工具有"自由变换""等比""扭曲""弯曲"4种模式。

### 等比

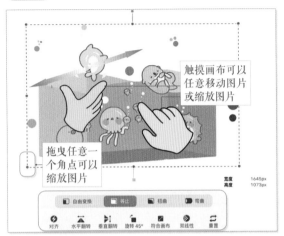

"等比"模式能够让画面中的物体均匀地缩放和移动，画面下方有变形选项，可以根据需求选择对应的选项。

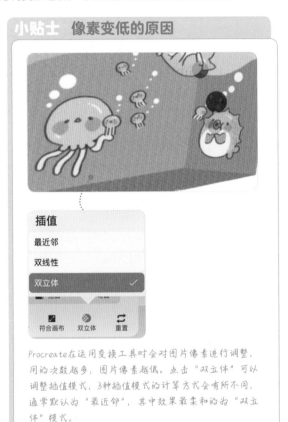

> **小贴士　像素变低的原因**
>
> Procreate在运用变换工具时会对图片像素进行调整，用的次数越多，图片像素越低。点击"双立体"可以调整插值模式，3种插值模式的计算方式会有所不同，通常默认为"最近邻"，其中效果最素的为"双立体"模式。

### 自由变换

"自由变换"不会维持图片原有的比例，会使图片发生拉伸、挤压变形。

### 扭曲

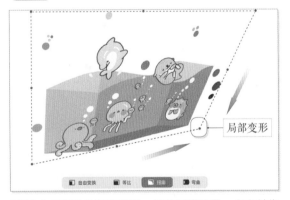

"扭曲"可以为画面制造出一定的透视效果，点击并拖曳角点可以局部放大或缩小图片。

### 弯曲

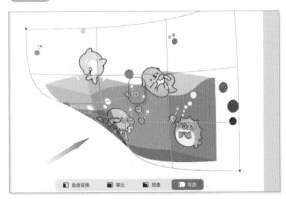

"弯曲"与"扭曲"有一定的区别，选中图片之后会出现网格状的虚线，拖曳角点可以创造3D效果。

绘画操作技巧大全 iPad Procreate

第 **3** 章

学习 Procreate 的

基本操作

# 图层的基本操作

图层的基本操作分为创建图层、管理图层、图层选项、图层的混合模式以及图层的分享等。掌握这些操作能让创作变得更便捷。

## 3.1.1 创建图层与管理图层

当需要进行局部微调时，独立的图层能方便修改，使其他区域不受影响。可通过滑动的手势对图层进行移动、锁定、复制、删除等常规的操作。

### 新建、锁定、复制

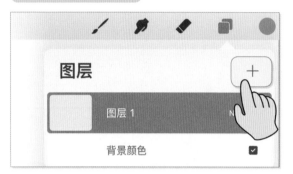

轻点图层列表中的"+"，此时会在原有图层的上方新增一个图层，并且会自动生成序号。

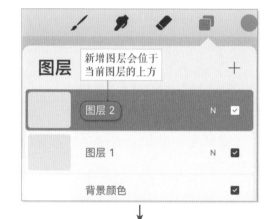

新增图层会位于当前图层的上方

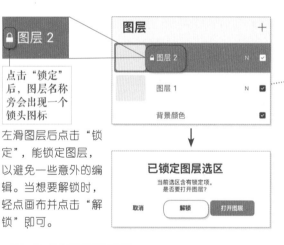

点击"锁定"后，图层名称旁会出现一个锁头图标

左滑图层后点击"锁定"，能锁定图层，以避免一些意外的编辑。当想要解锁时，轻点画布并点击"解锁"即可。

**已锁定图层选区**
当前选区含有锁定项。
是否要打开图层？
取消　　解锁　　打开图层

左滑图层

### 小贴士　更换背景颜色

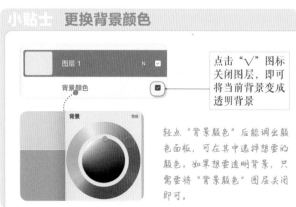

点击"√"图标关闭图层，即可将当前背景变成透明背景

轻点"背景颜色"后能调出颜色面板，可在其中选择想要的颜色。如果想要透明背景，只需要将"背景颜色"图层关闭即可。

轻点"复制"后会在当前图层上方复制出同样的图层。在复制图层中能在不影响原图层的情况下，尝试进行大量的调整操作。

## 组合图层

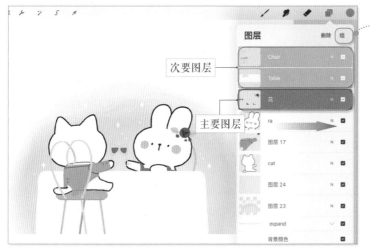
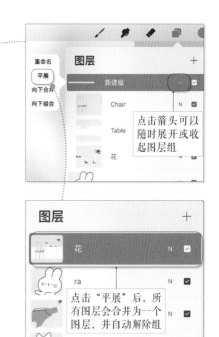

向右滑动图层，该图层会有高亮的蓝色标记，此时该图层为主要（当前）图层。接着向右滑动图层列表中的任意图层，该图层会有暗蓝色的标记，这部分图层为次要图层。此时图层列表中会出现"删除"和"组"选项，可以对图层进行批量删除或建组操作。

## 私人图层

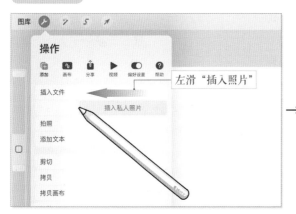

点击"操作" > "添加"，左滑"插入照片"，轻点"插入私人照片"并选择照片，此时在图层列表中能看见当前图层下方出现了"私人"字样。

"私人"图层和一般图层的操作相同，但不会出现在图库缩略图和缩时回放的视频中。

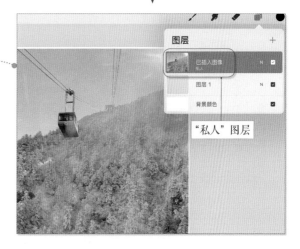

## 3.1.2　图层选项

图层选项菜单中有强大的阿尔法锁定、蒙版、参考、合并等工具，能帮助我们在绘画时做出细微的调整。

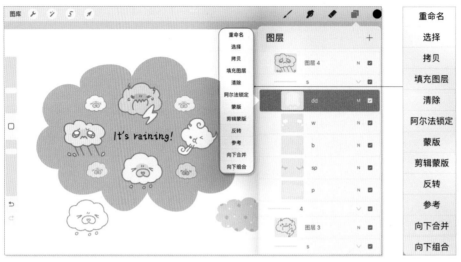

重命名、选择、拷贝、填充图层、清除、反转、参考都是对图层的基础操作。阿尔法锁定、蒙版、剪辑蒙版、向下合并及向下组合会在后面依次介绍，参考功能将会在4.1节中详细讲解。

### 阿尔法锁定

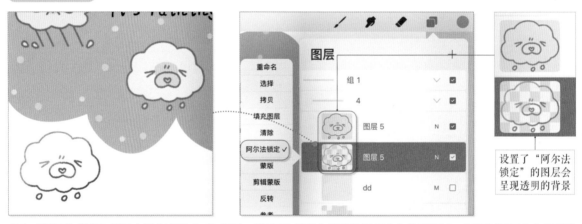

设置了"阿尔法锁定"的图层会呈现透明的背景

点击"阿尔法锁定"后其右侧会出现"√"提示，"阿尔法锁定"能锁住图层中的绘画区域，以便对画面中的细节进行修改。这种方式常用于为画面进行局部换色、光影绘制等。若需要新增内容则需要关闭此功能。

### 小贴士　填充图层的要点

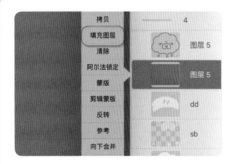

轻点"填充图层"后，当前颜色会直接填充整个图层，可以用于填充背景色。

只会填充锁定的区域

当启用"阿尔法锁定"功能后再轻点"填充图层"，当前颜色只会填充锁定区域，可以快速调整颜色。

## 蒙版

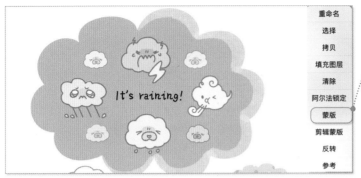

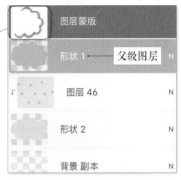

"蒙版"是在灰度模式下进行编辑操作。打开此功能后会出现一个高亮显示的蓝色"图层蒙版"图层。此时可以用画笔和橡皮对父级图层进行编辑。

**小贴士  蒙版中的擦除**

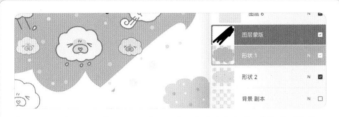

当画笔为黑色时可以对画面进行擦除，当画笔为白色时可以恢复刚刚擦除的区域。此时若隐藏画面局部，也能快速恢复原样。

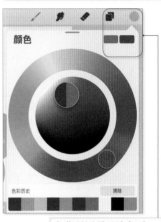

在蒙版图层里选色时，无论选中什么颜色，都只会呈现出黑、白、灰3种颜色

## 剪辑蒙版

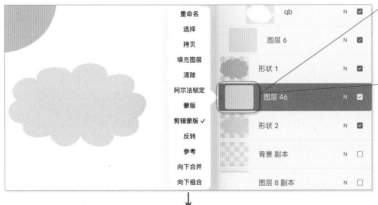

打开该功能后图层左侧会显示一个向下的箭头，"剪辑蒙版"与图层不是捆绑在一起的，可以进行多种操作

随意绘制，不会超出下方图层的绘画范围

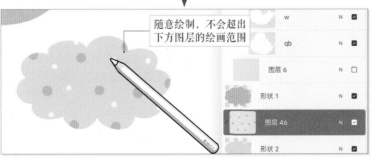

打开"剪辑蒙版"功能后上方图层会依附在下方图层上，此时绘制的范围会根据下方图层的内容来设定。图层列表中的任意图层都可以转换为"剪辑蒙版"图层。

"蒙版"和"剪辑蒙版"的主要区别是"蒙版"图层里只能呈现黑白色并且和父级图层有捆绑，二者不能分开。而"剪辑蒙版"是独立的图层，在调整过程中不会对原图层造成影响。

37

## 合并图层

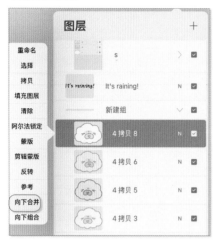

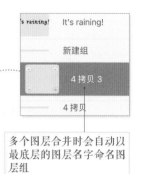

多个图层合并时会自动以最底层的图层名字命名图层组

选择"向下合并",此时当前图层会自动和下方图层进行合并。如果有多个图层需要合并,可以选择最上面的图层和最下面的图层并捏合,中间的所有图层都会进行合并。"向下组合"与"向下合并"的操作相似,只是一个是建立图层组,一个是合并图层。

## 3.1.3 图层的混合模式

每个独立的图层都会覆盖其下面图层的内容,可以通过图层的混合模式改变图层的覆盖模式,使两个或多个图层进行互动、混合等。

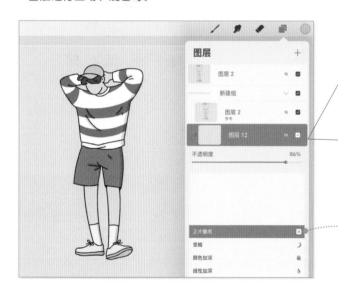

图层右侧会显示不同混合模式的英文缩写,便于辨认该图层的混合模式

在正常的模式中"不透明度"为100%时当前图层会完全覆盖下方图层,降低其数值后上下图层会有混合的效果。

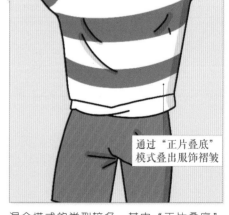

通过"正片叠底"模式叠出服饰褶皱

混合模式的类型较多。其中"正片叠底"是较为常用的模式,可以在不降低透明度的情况下将两个图层进行混合,常用于制作一些阴影和肌理。

### 小贴士 其他混合模式的展示

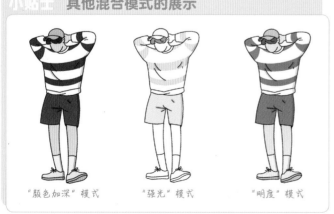

"颜色加深"模式    "强光"模式    "明度"模式

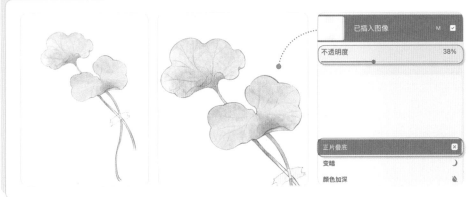

点击"操作">"添加">"添加照片"后将准备好的水彩纸纹添加至画面中，再选择"正片叠底"并调整"不透明度"，让纹理与画面更好地融合。

## 3.1.4 图层的分享与显示

图层可以批量导出成图像、PDF文件以及循环的动画等。当图层较多时，我们不需要逐个点开浏览，只需要快速选中图层。

**拖曳丢放导出**

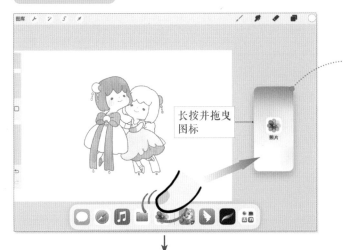

长按并拖曳图标

按住并拖曳分界线可以调整画面的显示比例。iOS 9及以上的版本都有此功能

首先在底部上滑调出主屏幕中的照片，接着长按照片图标并将其拖曳至画面右侧，此时会出现照片的小窗口。

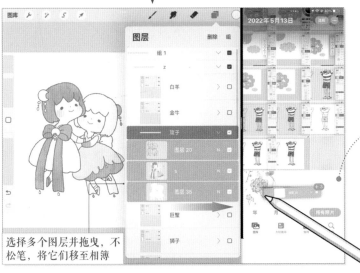

选择多个图层并拖曳，不松笔，将它们移至相簿

将多个图层拖曳至相簿后，每个图层都会依次导出成一张照片显示在相簿里。

## 快速选中图层

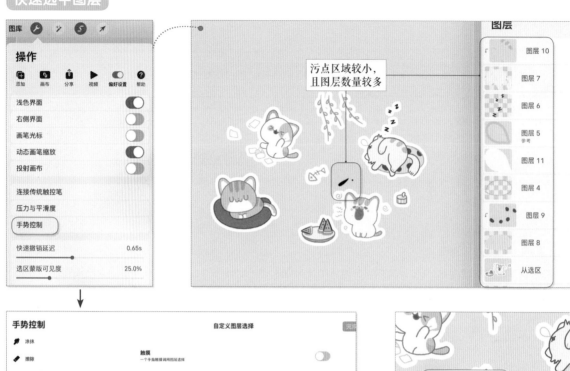

污点区域较小，
且图层数量较多

选中有污点的图层

打开"触摸并
按住"选项

点击"操作">"手势控
制">"图层选择">"触摸
并按住"。再回到画面中长
按污点区域，会弹出图层
窗口，点击就可以快速选
中污点图层了。这种方式
适用于图层较多的画面，
也可以用这种方法快速找
到想要编辑的图层。

# 选色的基础操作

上色是绘画中非常关键的操作，需要先从基础的色彩理论开始学习，理解基本的色相、明度、饱和度等，再从Procreate的颜色面板中找到上色的方法。

## 3.2.1 理解色彩原理

色相指的是色彩的相貌，是颜色最基本的特征，例如在色相环中可观察到红色、绿色这两种色相。下面将分别介绍RGB和CMYK两种色相环。

### RGB 色相环

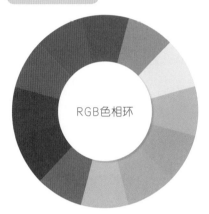

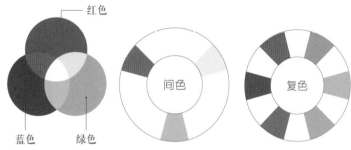

RGB由R（Red，红）、G（Green，绿）、B（Blue，蓝）组成，也叫三基色。3种基色是互相独立的，任何一种颜色都不能被另外两种颜色合成。间色是由两种基色混合而成的，复色则是将间色继续混合而成的。

### CMYK 色相环

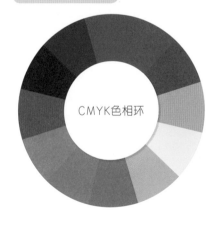

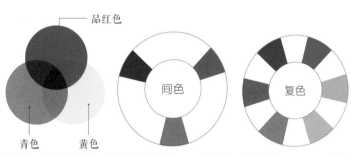

CMYK由4色构成，分别为C（Cyan，青色）、M（Magenta，品红色）、Y（Yellow，黄色）、K（Black，黑色），这里为了避免黑色与蓝色混淆而用K。使用印刷三原色可以分别做二次、三次叠加，得到间色和复色。

### 小贴士  两种模式的不同应用

RGB的成像原理与CMYK不同，它是一种发光的颜色模式，一般用于显示屏幕上的图像，多用于进行平面设计、UI设计等。

CMYK也称作印刷颜色模式，是一种依靠反光的颜色模式，用于显示印刷品上的图像，如杂志、宣传画册等。

### 3.2.2　明度与饱和度的变化

明度是指颜色的明暗变化，如素描中的黑白关系就利用了明度的深浅变化。饱和度指颜色的纯净度，颜色的饱和度与明度有着密切联系。

低调

中调

高调

深　　　　　　　　　　　　　　　　浅

明度越高颜色越亮，明度越低颜色越暗。我们将明度的变化分为3个阶段，分别是低调、中调、高调，对应的模式为黑、灰、白。

饱和度变化

高　　　　　　　　　　　　　　　低

饱和度也可以理解为色彩的纯度，颜色越纯，饱和度越高；颜色混合越多，颜色的饱和度越低。

黑白模式　　　　　　低饱和模式　　　　　　高饱和模式

左图所示为同一幅画面，通过3种不同的模式直观地展现出了饱和度的变化。黑白模式只有深浅的变化；低饱和模式的整体色彩比较柔和，没有强烈的对比；高饱和模式的色彩对比强，具有一定的视觉冲击力。

明度、饱和度一览表

高明度　　　　　　　　　　　　　低明度

高饱和

低饱和

初学者可以通过明度、饱和度一览表来观察明度和饱和度的变化，从而理解色彩变化对画面的影响，便于掌控画面。

### 3.2.3 互补色

下面用CMYK色相环来介绍色彩的基本知识。色相环中两种颜色呈180°时，它们为互补色，且形成对比关系，搭配使用时有强烈的视觉冲击力。

常见的互补色为：橙色与蓝色、红色与绿色、黄色与紫色。观察左图中的12色相环，每个颜色都对应这种互补色关系，在绘画时可以作为颜色参考进行使用。

互补色平衡的规律

饱和度较高的互补色会非常抢眼，表现出张扬、冲突的画面。但当画面中的主色调偏向一边时，就能使颜色保持平衡，如左图中黄色的占比较多，紫色的占比较少。

当互补色放在一个画面中时，会产生强烈的对比，若将颜色的饱和度降低，就能使画面的整体色调趋于平衡，让互补色的对比效果不那么强烈。

**小贴士 互补色不适宜的风格**

一般情况下，互补色不适用于颜色柔和、较为温馨的画面。如左图中虽然能看到少量的红色与绿色，确实是形成了互补色，但是互补色在画面中的占比极少，因此并不是说这种风格的画面一定不能有互补色，而是要看画面中互补色的占比。

## 3.2.4 同类色、邻近色

同类色和邻近色比较接近，但有一定的区别，下面介绍同类色和邻近色的知识，帮助读者在创作时更快速、准确地调配出需要的颜色。

同类色是指色相接近，在色相环中夹角在45°范围内的颜色。这种颜色的搭配相对比较稳定、容易控制。

如上图所示，通过降低蓝色与绿色（同类色）的饱和度与明度，让画面看上去更协调统一。

邻近色的色相彼此接近，冷暖性质相同，在色相环中夹角在45°～60°范围的颜色都属于邻近色。这种颜色的搭配彼此色相近似，但又有一点区别。

如上图所示，红色与蓝紫色为主色调，两者相互融合，画面色调统一。邻近色与同类色最大的区别在于色相的丰富度，使用邻近色的画面会在颜色协调的基础上更丰富。

## 3.2.5　色彩的冷暖

一幅画面可以通过冷暖色的搭配给人不一样的感受，偏蓝的冷色调给人以寒冷、深沉的感觉，偏红的暖色调给
人以温暖的感觉。

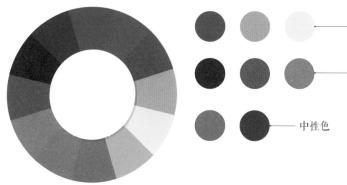

暖色
冷色
中性色

在色相环中，颜色分为3个部分，分别如下。
暖色：　红色、橙色、黄色。
冷色：　蓝色、天蓝色、青色。
中性色：　紫色、绿色。
创作时我们应根据画面效果选择合适的颜色。

### 冷色

冷色调的作品
一般会用以蓝
色为主的邻近
色作为搭配，
使整个画面为
冷调。

### 暖色

暖色调的画面
整体都有温暖
的颜色，除了
红色与黄色外，
还有较为中性
的褐色。

### 中性色

画面中的颜色
以蓝绿色为主，
偶尔会出现较
少的黄色，整
体色调偏中性。

### 冷暖平衡

常见的冷暖色
搭配有黄色与
蓝色，将这两
种非常鲜明的
颜色进行搭配
使画面中的色
彩平衡。

---

**小贴士　中性色的倾向性**

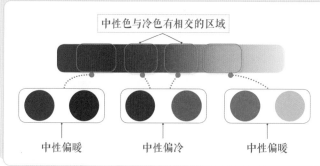

中性色与冷色有相交的区域

绿色和紫色属于中性色，但实际上中性色也会有冷
暖的倾向性，如左图所示，靠近蓝色的部分为中性
偏冷的部分。

中性偏暖　　　中性偏冷　　　中性偏暖

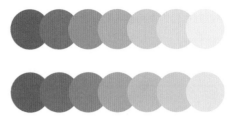

上图中的两排颜色均为橙色的渐变色。在第一排中逐渐加入白色，颜色倾向不变，保持暖调；在第二排中加入冷色，使颜色逐渐变冷，形成较冷的暖色。

上图在加入白色的同时还加入了适量绿色，使颜色逐渐变暖，形成较暖的蓝色。由此可以看出，颜色的调和会产生微妙的冷暖倾斜效果。

—— 较暖的红色

—— 较冷的红色

同样的红色，放在冷暖不同的画面中会有明显的色彩感知变化，如上图所示。

用两幅画面的配色来介绍相对冷暖的概念，左图中，红色属于暖色，但由于画面中的红色偏冷，且整幅画面有许多冷调，因此整幅画面给人的感觉偏冷；右图中的蓝色为冷调，但加入了许多暖色，使画面给人的感觉偏暖。

相对较冷
的暖色

暖色

相对较暖
的中性色

相对较暖
的中性色

相对较暖
的中性色

相对较冷
的暖色

冷色

冷暖的搭配在画面中起到很重要的作用，并且在插画中被大量运用。如上图所示，以画面重心区域为重点，在周围穿插较为明显的冷色和中性色，使画面颜色更丰富，同时保持着相对平衡的状态。

## 3.2.6 精准选色

用滑动条来控制色相、饱和度、亮度或输入十六进制数值，可以准确地找到所需的色彩。

**色相环放大选色**

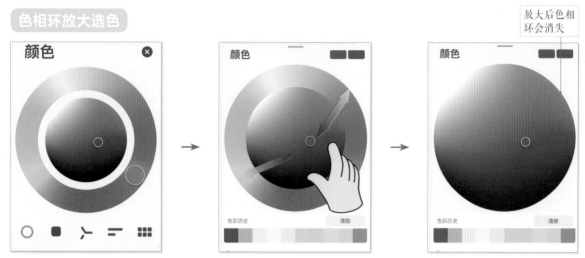

点击色相环，选择颜色后，用双指缩放中间的饱和度色相环，此时色相环会直接放大，能更精准、细致地选取颜色。一旦退出颜色面板，色相环会自动缩放至默认大小。

**经典选色器**

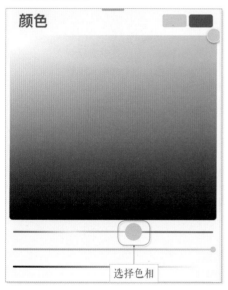

选择色相

经典的选色器通过长方形颜色选区中的可移动的小滑块来调整颜色的色相、饱和度、明度。例如，通过左右滑动小滑块选择想要的色相。

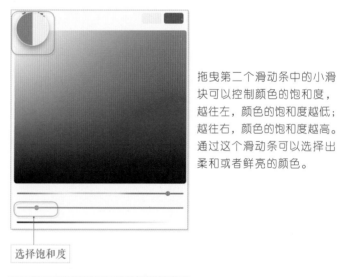

拖曳第二个滑动条中的小滑块可以控制颜色的饱和度，越往左，颜色的饱和度越低；越往右，颜色的饱和度越高。通过这个滑动条可以选择出柔和或者鲜亮的颜色。

选择饱和度

选择明度

第三个滑动条是一个黑白的色条，它用于控制颜色的明度变化。越往左，颜色越深，越往右，颜色越浅。当挑选完颜色后，轻点颜色面板的任意位置都能退出选择状态。

## 色彩调和

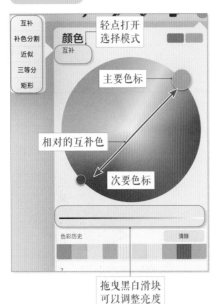

互补
补色分割
近似
三等分
矩形

轻点打开选择模式

颜色
互补

主要色标

相对的互补色

次要色标

拖曳黑白滑块可以调整亮度

色彩历史　　　清除

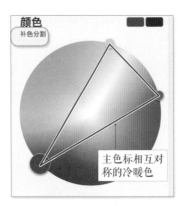

颜色
补色分割

主色标相互对称的冷暖色

补色分割在补色的基础上分割出一个暖色和一个冷色，它们可以起到强调的作用。

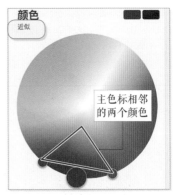

颜色
近似

主色标相邻的两个颜色

选择邻近的两个颜色，分别作为次要的暖色调与冷色调，创造出高雅、柔和的配色。

"色彩调和"中可以提供互补、补色分割、近似、三等分以及矩形这几种配色模式。点击色相环中的大圆圈，也就是主要色标进行拖曳，此时次要色标会随着主要色标的移动而改变位置，显示出协调的配色。

颜色
三等分

等边三角形

以均匀三等分的方式选择颜色，这种配色能产生鲜艳、抢眼的效果。

颜色
矩形

主色标相邻四边的颜色

4个颜色无主次关系，这样的配色会给人强烈的视觉冲击效果。

## 值

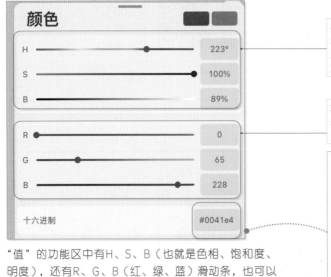

颜色

H　　　　223°
S　　　　100%
B　　　　89%

R　　　　0
G　　　　65
B　　　　228

十六进制　　#0041e4

拖曳滑动条和手动输入都能准确地调至相应的颜色。注意色相滑动条中，左右两端都是正红色，左右移动滑块能涵盖所有的颜色

3个数值框中同时输入0时，会获得黑色；3个数值框中输入最大的255时会呈现出白色

在十六进制里，吸色的颜色并不准确，需要输入正确的颜色值才能保证色彩的精准

"值"的功能区中有H、S、B（也就是色相、饱和度、明度），还有R、G、B（红、绿、蓝）滑动条，也可以在右边手动输入数值。并且在底部还有十六进制的专属代码，以确保选择的颜色精准。"值"的设置适用于专业的设计师或插画师在设计或绘图时进行精准的选色。

快速双击

自动选择周围
纯粹的色相

使用饱和度色相环时，双击色相环各处，能够获得上下左右最纯粹的颜色，例如纯白色、纯黑色、全饱和颜色等。最常用的就是快速找到纯白色和纯黑色，非常便捷。

## 3.2.7 调色板

在调色板中可以通过多种方式将喜欢的颜色进行保存、分享、管理，方便绘图时使用。

### 照片捕获调色板

创建新调色板

拍照生成调色板

从"相机"新建

从"文件"新建

从"照片"新建

取消　　照片　相簿

照片、人物、地点...

删除颜色

删除样品

设置当前颜色

大调色板

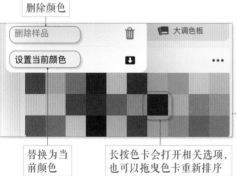

替换为当
前颜色

长按色卡会打开相关选项，
也可以拖曳色卡重新排序

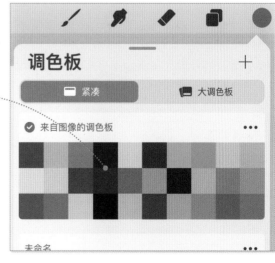

调色板

紧凑　　大调色板

来自图像的调色板

未命名

点击调色板右上角的"+"，选择"从'照片'新建"后，确定需要的照片，此时会自动生成一个新的调色板，由于数量的限制，调色板中的颜色不会与照片中的颜色一模一样。可以通过删减操作选择想要的颜色。

## 分享调色板

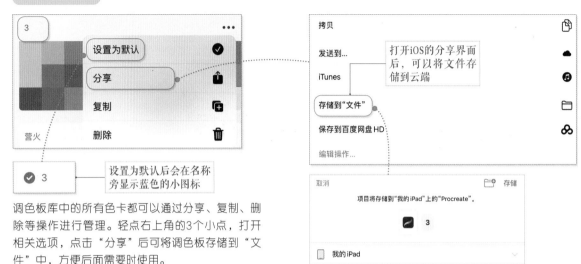

调色板库中的所有色卡都可以通过分享、复制、删除等操作进行管理。轻点右上角的3个小点，打开相关选项，点击"分享"后可将调色板存储到"文件"中，方便后面需要时使用。

**小贴士　从存储库中找出色板**

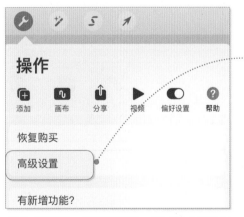

方法一：点击"+"选择"从'文件'新建"，再将Procreate文件夹中的调色板添加到调色板库中。

方法二：通过拖曳的方式将文件中存储的调色板添加至调色板库中。

## 显示色彩名称

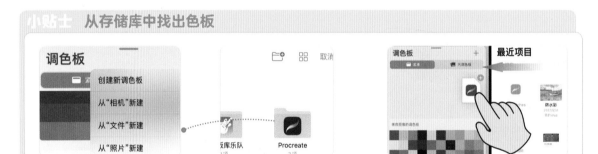

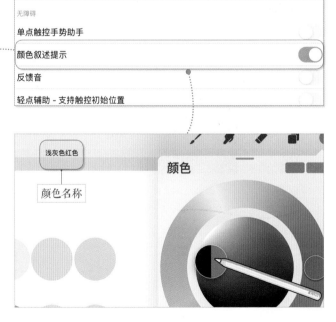

点击"帮助">"高级设置"，将"颜色叙述提示"打开后回到画布中，此时随便选择一个颜色，观察顶部的文字，提示了该颜色的名称。新手在不清楚颜色的色相时，可以通过这个方式对其进行了解和辨别。

# 画笔的基本操作

将画笔库里的两支画笔合并成一支新的画笔，可以通过画笔工作室对新画笔的形状、颗粒进行编辑，创造出新的笔刷效果。

## 3.3.1 组合画笔

将画笔库中的画笔进行组合，可形成新的笔刷效果。与图层的组合不同的是，画笔的组合可以随时取消。

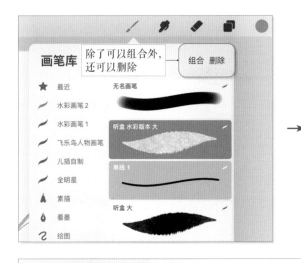

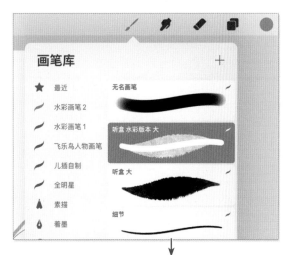

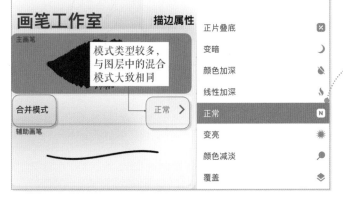

将选择的画笔复制一份后，右滑选中两支画笔，点击右上角的"组合"。此时两支画笔将合并成一支画笔。进入画笔工作室后可以调节合并的模式。

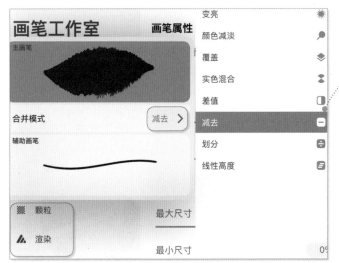

除了模式外，其他设置与普通画笔的设置是一样的，也可以调整尺寸、颗粒、渲染等。

### 3.3.2 取消组合

将画笔组合取消后，两支画笔会恢复成组合前的状态。

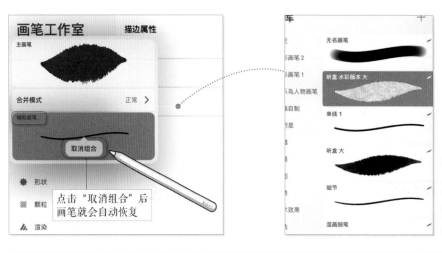

点击画笔工作室中蓝色高亮显示的"辅助画笔"，打开"取消组合"选项。点击"取消组合"后两支画笔会自动恢复至画笔库中。

---

**小贴士** 为什么不能混制画笔

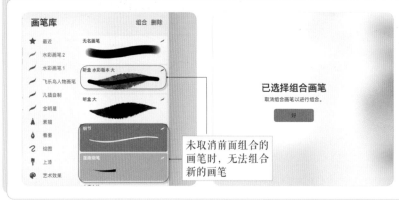

原因1：必须要在同个画笔组中才能组合。

原因2：当混制了一种画笔后，若还想混制第二种画笔，则会弹出"已选择组合画笔"提示，此时需要取消组合之前的画笔才能组合其他画笔。可以通过复制笔刷的方式保留画笔。

---

### 3.3.3 画笔光标

开启"画笔光标"后，在画笔触碰画布时，会出现笔刷形状的线条，可以看见画笔的形状。

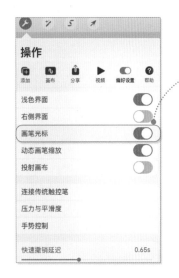  

点击"操作">"偏好设置">"画笔光标"，开启画笔光标，回到绘画界面中随意选择一支画笔并在画布中进行涂抹，会发现画笔的周围有不规则的线条。该线条的形状可根据涂抹力度、方向的改变进行变化。

### 3.3.4 保存画笔设置

当我们在绘制一些描边插画时，画面中需要出现粗细一致的线条，此时可以将画笔尺寸和不透明度设置进行保存，方便后续使用。

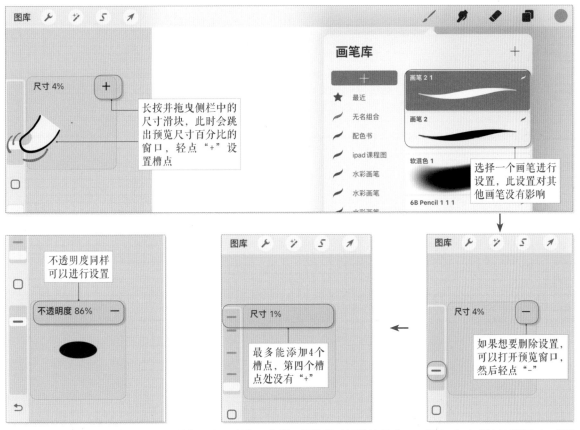

选择一个画笔，在左侧侧栏中长按并拖曳尺寸滑块，会弹出预览尺寸百分比的窗口，轻点"+"保存画笔尺寸。"不透明度"的槽点与尺寸设置相同。

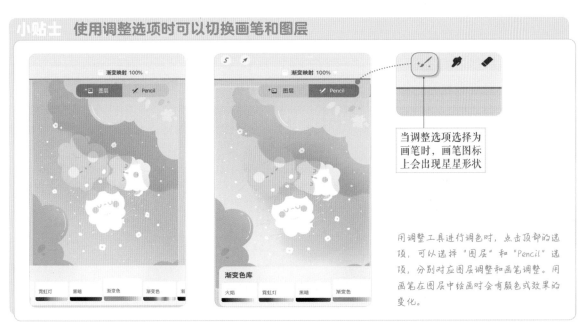

# 手势控制的基本操作

为了更加快捷地使用软件，Procreate中设置了许多手势快捷操作，可提高用户工作效率。下面介绍基本的默认手势和自定义手势。

## 3.4.1 主界面手势

主界面手势的功能主要是更加方便、快捷地组建"堆"、调整版面方向和移动、预览文件等。

### 堆

长按绘图文件并将其拖曳至另一个文件中，待底层文件高亮显示后松手，此时就会形成"堆"。

### 调整版面方向

用双指扭动绘图文件，将横向画布扭转至竖向后，即可切换为竖版界面。

### 移动

长按绘图文件可以对其进行移动，以改变作品的显示顺序。

### 预览

手指向内收缩，可以关闭预览界面

双击作品可以直接进入画布界面

在图库界面中选择一个绘图文件，将双指放在文件上方，向外伸展即可实现全屏显示。进入全屏模式后，可以通过滑动浏览其他作品，也可以点击侧边的指示箭头进行翻页。

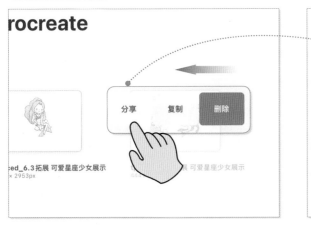

左滑绘画文件后会弹出"分享""复制""删除"等选项，便于文件的管理。其中"分享"有多种格式可以选择。

## 3.4.2 画布控制

画布控制主要有移动、缩放、旋转等几个常用的手势，掌握其用法可以提升创作时的灵活性。

**移动**

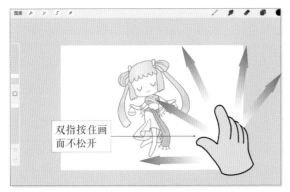

双指点击屏幕后不松开，并向任意方向进行挪动，此时画布也会随着手指移动的方向进行移动。

**缩放**

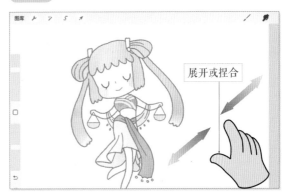

双指向内捏合或向外展开，对画面进行缩放，以改变画布的大小。

**旋转**

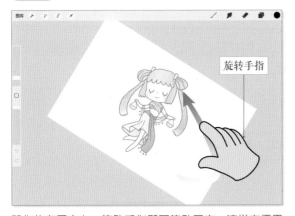

双指放在画布上，转动手指即可转动画布，这样方便用户在绘制时找到合适的角度。

**画布还原**

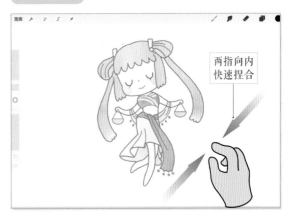

双指快速向内捏合，并快速松开，动作要快，此时画布会自动缩放到合适的大小。

### 3.4.3　绘画操作手势

便捷的手势能辅助我们高效地作画。下面主要介绍一些常用的手势操作。

**撤销、重画**

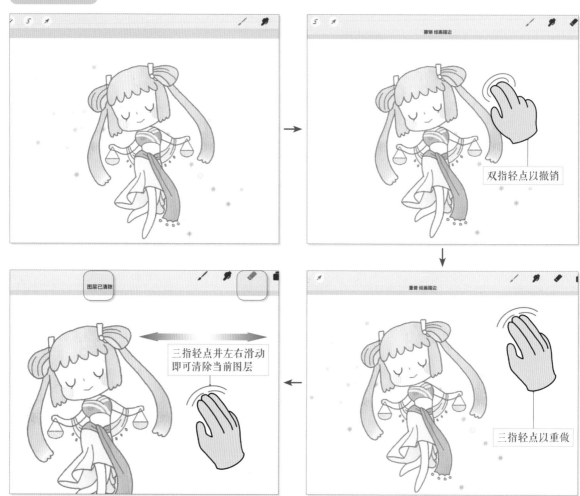

双指轻点以撤销：　双指同时在画布上轻点即可撤销前一个操作。Procreate最多能撤销250个操作。

三指轻点以重做：　当撤销过多时，只要三指轻点画布就能重做之前的操作。

三指擦触清除：　三指轻点画布后，左右拖曳即可擦除当前图层中的内容。

**小贴士　长按快速撤销**

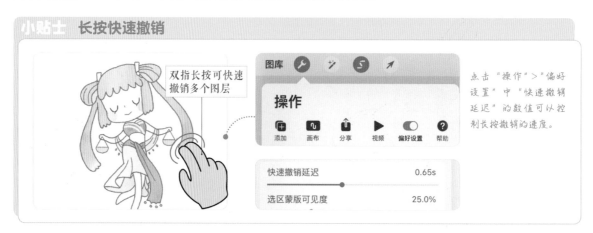

点击左上角的图标也能
直接退出全屏模式

当想要让界面干净，没有多余的
操作键时，可从用四指轻点屏
幕，打开全屏模式，再次用四指
轻点即可返回界面模式。

## 剪切、复制、粘贴

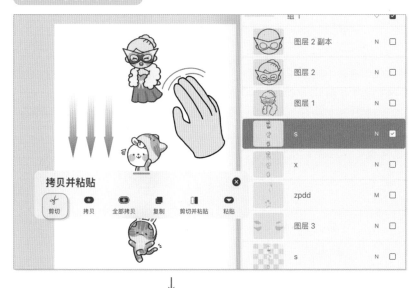

选中图层后，用三指往屏幕下方
滑动，打开"拷贝并粘贴"窗口。
点击"剪切"。

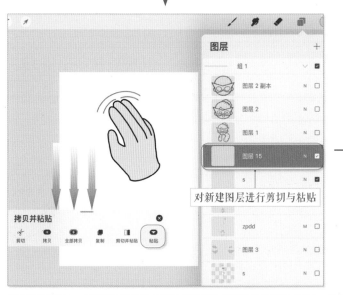

当新建图层后，同样在画布中三指下滑打开"拷贝并粘贴"窗口，并点击"粘贴"，此时画面会出现刚刚剪切的内容。

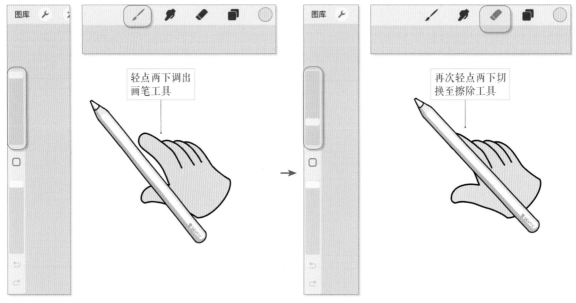

**切换大小**

轻点两下调出
画笔工具

再次轻点两下切
换至擦除工具

用手指轻点两下Apple Pencil笔杆侧边的扁平处，能调出画笔工具，并且画布侧栏上的尺寸也会有所变化。当再次
轻点两下后，能切换至擦除工具。注意轻点两下切换至画笔工具与擦除工具为软件的默认设置。

## 3.4.4　辅助功能手势

Procreate支持单点触控的快捷手势，这种设置对手部动作受限的人有一定的帮助。

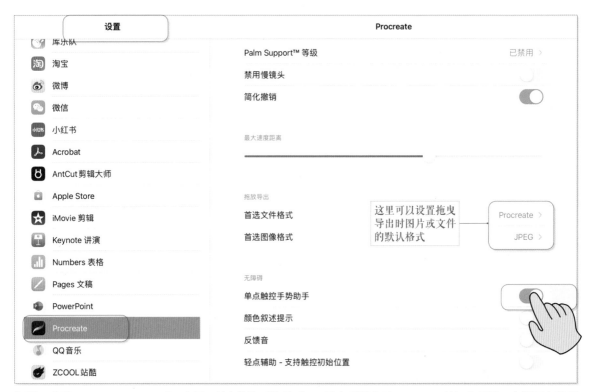

打开"设置">"Procreate"后，启用"单点触控手势助手"。开启后再回到Procreate并任意打开一个绘图文件后
进入画布界面。

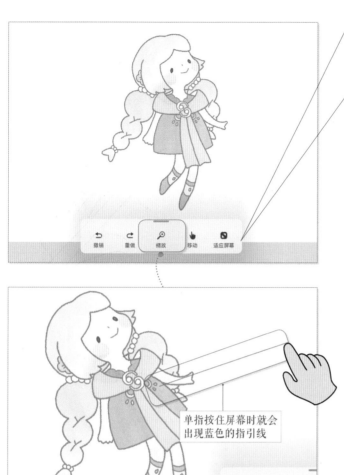

进入画布界面后，画面中会弹出"撤销""重做""缩放""移动""适应屏幕"等选项。

**小贴士** **辅助功能手势的特点**

辅助功能手势可以用手指操控，也可以只用 Apple Pencil 来操控。注意如果启用了单点触控的"缩放"功能，将无法用手指操控"绘图""涂抹""擦除"功能，需要关闭该功能后才能继续进行操作。

单指按住屏幕时就会出现蓝色的指引线

点击"缩放"时会出现蓝色的指引线，它在画布中央直至手指处，其距离和方向能辨别缩放的大小和角度。

## 3.4.5　图层快捷手势

在图层面板中，用手指操控图层能减少点选的时间，也能有效提高工作效率。下面介绍软件的默认手势。

**移动图层顺序**

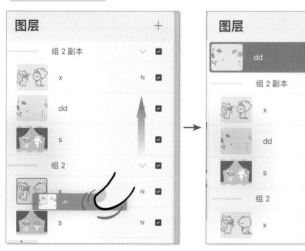

长按图层后，该图层将高亮显示，此时按住不松手，并且拖曳图层。这种方法可以将组内的图层移到组外，使其成为一个独立图层。

## 调节不透明度

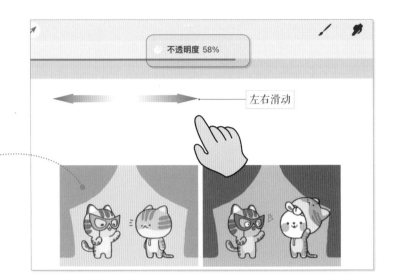

右右滑动

双指轻点任意图层后，画布界面顶部会出现不透明度数值，此时用手指在屏幕中左右滑动即可降低或增加图层的不透明度。

## 启用阿尔法锁定

两指右滑

选中图层列表中的任意图层后，用两指从左至右滑动即可启用当前图层的"阿尔法锁定"功能。

## 快速选取图层内容

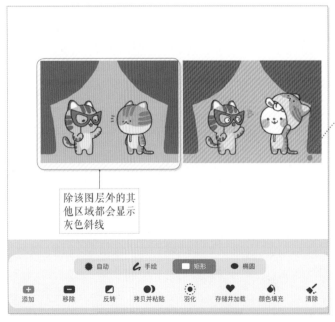

除该图层外的其他区域都会显示灰色斜线

在图层列表中选择任意图层并用两指长按，即可选择该图层。此时画面中也会弹出选区浮动菜单，用户可以直接对该图层进行操作。

## 3.4.6　自定义手势

可以根据自己的作画习惯来设置属于自己的快捷手势。

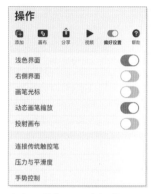

点击"操作">"偏好设置">
"手势控制">"速选菜单"，
其中几乎所有的操作都处于
停用状态。将"触摸"开启。

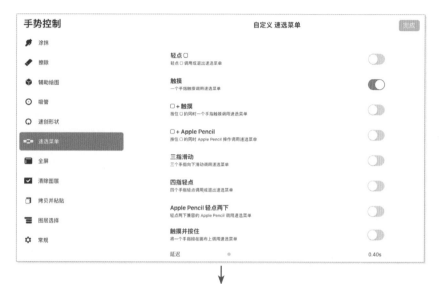

接着回到绘图界面中，用手指轻点屏幕，此时画面中会出现6个快捷按钮。如果想更换操作，需要长按按钮后更换，并且可以添加速选菜单，方法为点击中间的"速选菜单1"。

小贴士　手势控制里的重合

在手势控制里开启选项时，如果弹出黄色三角形图标，则表示这个设置与其他操作里的设置有重合，此时可以根据自己的习惯进行调整。

## Apple Pencil 的自定义设置

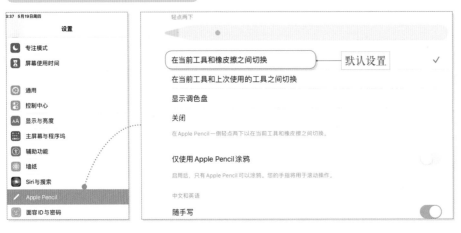

点击"设置">"Apple Pencil",里面有轻点画笔的设置。前面介绍了画笔的默认快捷方式,这里可以根据自己的需求对它们进行替换。

## 防误触设置

方法一

点击"操作">"偏好设置">"手势控制">"常规",开启"禁用触摸操作"。虽然这样做可以防止误触,但会与其他操作重合。

方法二

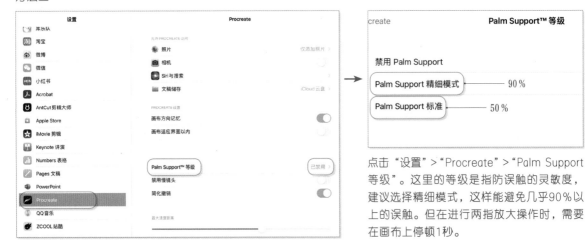

点击"设置">"Procreate">"Palm Support 等级"。这里的等级是指防误触的灵敏度,建议选择精细模式,这样能避免几乎90%以上的误触。但在进行两指放大操作时,需要在画布上停顿1秒。

# 线条绘制的基本操作 3.5

初学者在绘制线条时手部容易抖动，从而导致线条不流畅。Procreate自带了线条修正功能来辅助我们在绘画时保持线条的流畅。

## 3.5.1 直线

在Procreate中，用户随意画出的线条都可以被立刻修正成笔直的线条。

### 画直线的方法

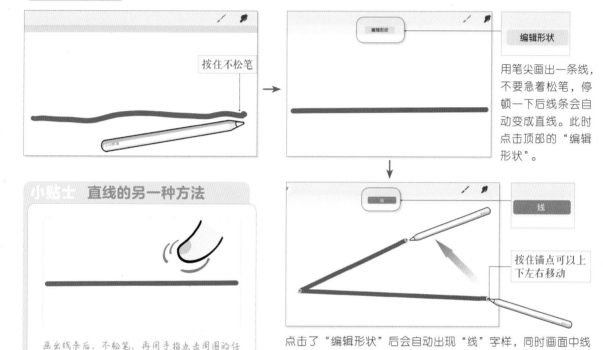

按住不松笔

**编辑形状**

用笔尖画出一条线，不要急着松笔，停顿一下后线条会自动变成直线。此时点击顶部的"编辑形状"。

#### 小贴士 直线的另一种方法

画出线条后，不松笔，再用手指点击周围的任意区域，线条也会变成直线。

**线**

按住锚点可以上下左右移动

点击了"编辑形状"后会自动出现"线"字样，同时画面中线的两头会出现锚点。点击可以任意改变其方向。使用此方法可以画出不同方向的直线。

### 动态画笔缩放

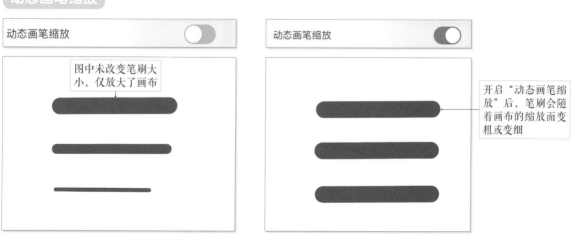

动态画笔缩放

图中未改变笔刷大小，仅放大了画布

动态画笔缩放

开启"动态画笔缩放"后，笔刷会随着画布的缩放而变粗或变细

我们在画直线时，将屏幕放大后再画出线条，此时线条会保持原有的尺寸，不会因画布放大而变大。点击"操作"＞"偏好设置"＞"动态画笔缩放"后，画出的线条就能跟随画布的缩放变化大小。

### 3.5.2 虚线

Procreate可以将画出的线条自动切换成虚线，并且在画笔工作室里可以调节虚线点的间距。

**方法一**

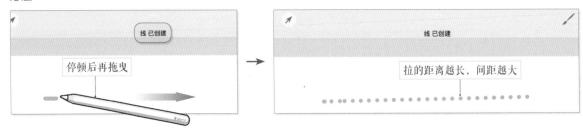

**方法二**

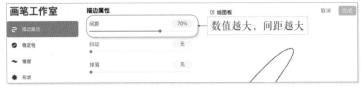

方法一：先用笔画出一条小短线，停顿片刻不松笔，接着向周围拉长，此时线条自动切换成笔直的虚线。方法二：在任意画笔的画笔工作室里将"描边路径"中的"间距"值调大，这样画出来的线条都是虚线。

### 3.5.3 弧线

弧线的绘制方式与直线类似，在画布上绘制一段弧线后不松笔，线条会自动变得平滑，画完后可对弧线形状做调整。

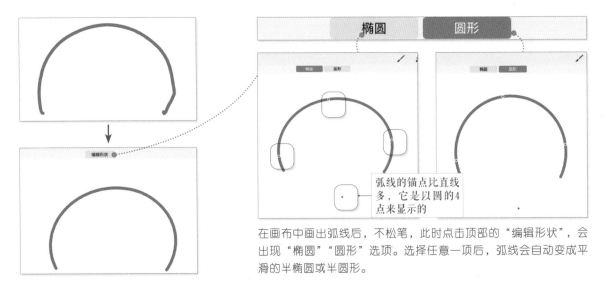

在画布中画出弧线后，不松笔，此时点击顶部的"编辑形状"，会出现"椭圆""圆形"选项。选择任意一项后，弧线会自动变成平滑的半椭圆或半圆形。

**小贴士** 利用锚点来变形

拖曳线条上的锚点，可以改变弧线的弧度、长度、宽窄。拖曳锚点的方法在画直线和弧线时都适用。

### 3.5.4 波浪线

对新手而言，绘制出流畅的弧线和波浪线比较困难。Procreate中的线条自动修正功能可以为新手解决这一问题。

**绘制的方法**

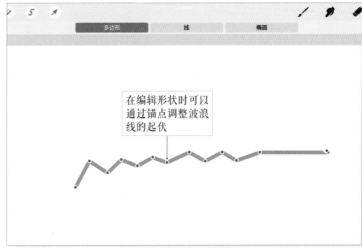

绘制波浪线时，线条的抖动感强且不够平滑，且线条转折处的弧度较小，在收尾时波浪线容易变成直线，用分段的弧线来表现波浪线会更易操作。

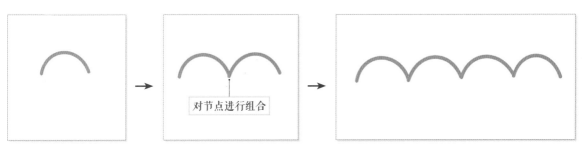

先分节点绘制出一段弧线，注意绘制时停顿3秒，让弧线自动修正，接着根据这个规律连续画出多段弧线，让它们成为一长串波浪线。使用这种方法画出的波浪线整齐、平滑。

**不同的应用**

以组合的方式表现出波浪线，这种图形可以作为边框对插画进行装饰和美化。

当需要作为手账素材时，可以用弧线组合截取掉边框的样式，展示出具有邮票质感的边线，使造型更活泼。

### 3.5.5　流畅的线条

除了要进行控笔练习外，我们还可以通过设置画笔参数来调节线条的稳定性，使画出的线条看上去流畅顺滑。

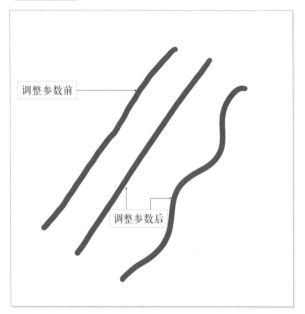

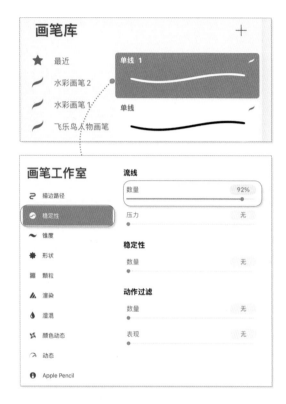

选择软件中自带的"单线"画笔，进入画笔工作室，将"稳定性"中的"数量"调到较大的数值。这里的"稳定性"就是指画笔画出线条的流畅性，"数量"越大，线条越平滑。

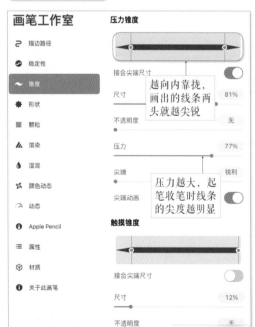

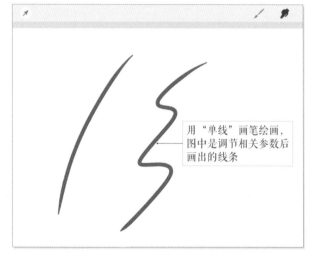

两头尖的线条在起形时有手绘的效果，因此我们在进行勾线、起形等对线条要求相对严格的操作时可以通过参数的调节，使笔刷效果更接近手绘效果。打开"画笔工作室">"锥度">"压力锥度"中的"两端向内靠拢"，此时线条两头会变得尖锐。

## 3.5.6　轻重变化的线条

线条的轻重变化主要是通过压感表现出来的，可模拟出手绘时用力按压和轻提画笔的效果，在Procreate里可以通过"偏好设置"中的"压力与平滑度"进行调节。

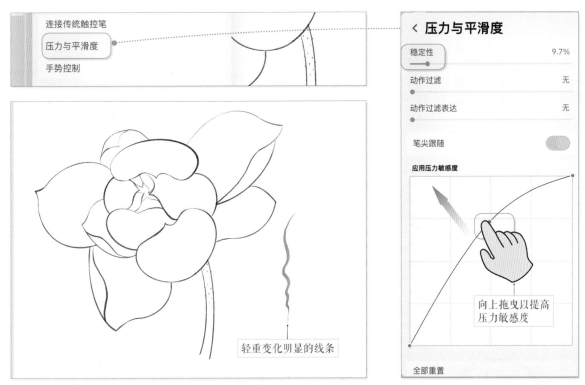

轻重变化明显的线条

向上拖曳以提高压力敏感度

在"操作"＞"偏好设置"＞"压力与平滑度"中找到"应用压力敏感度"，向上推动蓝色小圆点，改变压力敏感度，越往上，敏感度越高，相反则越低。"稳定性"数值越大，线条的平滑感越强，可帮助新手画出流畅的线条。

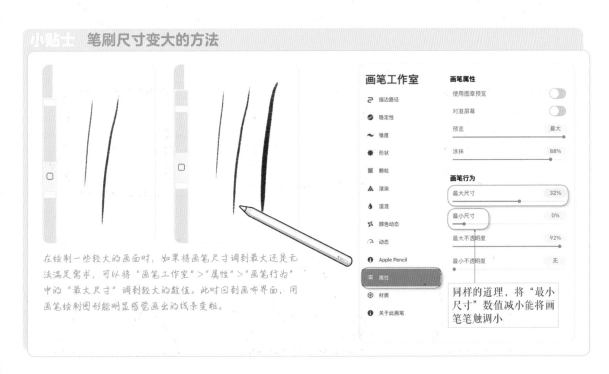

**小贴士　笔刷尺寸变大的方法**

在绘制一些较大的画面时，如果将画笔尺寸调到最大还是无法满足需求，可以将"画笔工作室"＞"属性"＞"画笔行为"中的"最大尺寸"调到较大的数值。此时回到画布界面，用画笔绘制图形能明显感觉画出的线条变粗。

同样的道理，将"最小尺寸"数值减小能将画笔笔触调小

### 3.5.7 速创图形

"速创图形"是Procreate中最常用的功能之一，也是该软件中较为出名的特色操作，它能快速将画出的图形变成完美的形状，如直线、圆形、方形、多边形等。

随意画出一个圆形后，不松笔，并用手指轻点画面任意位置，圆形会自动变为正圆。此时顶部会出现"编辑形状"字样，点击该字样后会出现"椭圆"选项，并且会出现4个锚点以便对其进行变形。

**几何图形的展示**

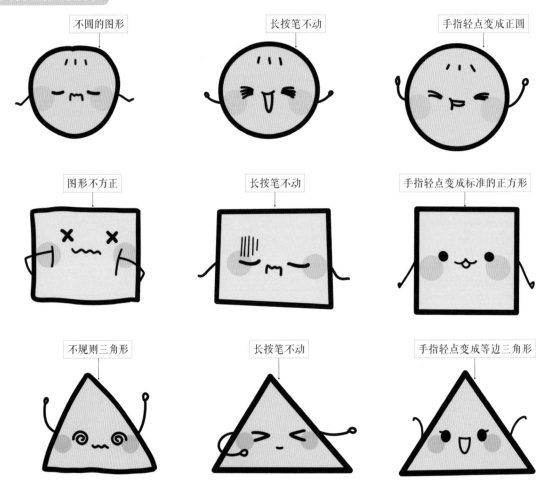

# 绘图指引的基本操作 <span>3.6</span>

绘图指引中有辅助绘图的透视功能、对称工具等，能辅助用户画出平滑完美的线条，在绘制时起到对齐、确定比例等参考作用。

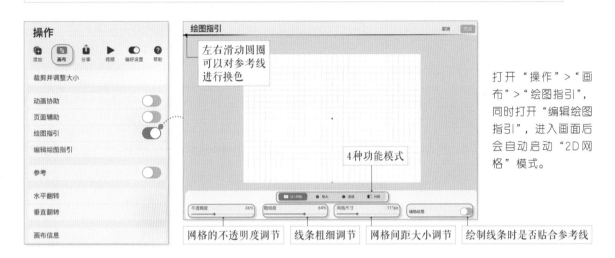

打开"操作">"画布">"绘图指引"，同时打开"编辑绘图指引"，进入画面后会自动启动"2D网格"模式。

左右滑动圆圈可以对参考线进行换色

4种功能模式

网格的不透明度调节　　线条粗细调节　　网格间距大小调节　　绘制线条时是否贴合参考线

## 3.6.1　2D 网格

方形的2D网格适合创建平面图形，能保持精准的比例，并且利用"辅助绘图"功能可以快速画出平滑、完美的线条。

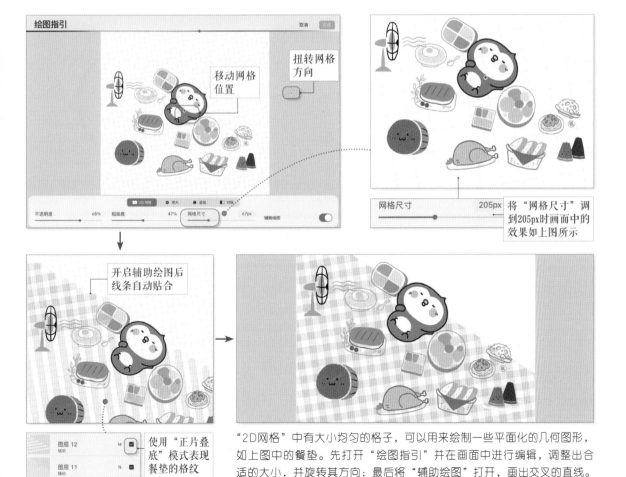

移动网格位置

扭转网格方向

将"网格尺寸"调到205px时画面中的效果如上图所示

网格尺寸　　　　　205px

开启辅助绘图后线条自动贴合

使用"正片叠底"模式表现餐垫的格纹

"2D网格"中有大小均匀的格子，可以用来绘制一些平面化的几何图形，如上图中的餐垫。先打开"绘图指引"并在画面中进行编辑，调整出合适的大小，并旋转其方向；最后将"辅助绘图"打开，画出交叉的直线。

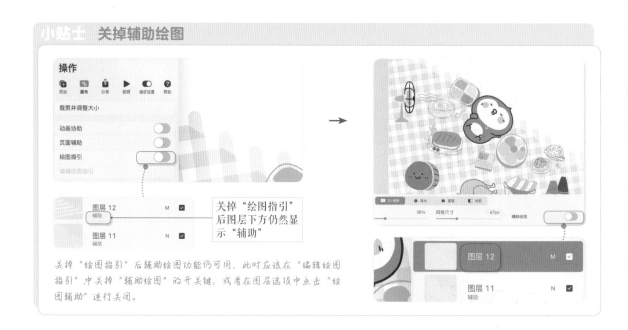

**小贴士 关掉辅助绘图**

关掉"绘图指引"后图层下方仍然显示"辅助"

关掉"绘图指引"后辅助绘图功能仍可用，此时应该在"编辑绘图指引"中关掉"辅助绘图"的开关键，或者在图层选项中点击"绘图辅助"进行关闭。

## 3.6.2 等大

"等大"适用于绘制立体图形，如建筑、室内装饰物等，将它作为辅助工具绘制画面中出现的一些立体图形，可以让画面产生3D效果。

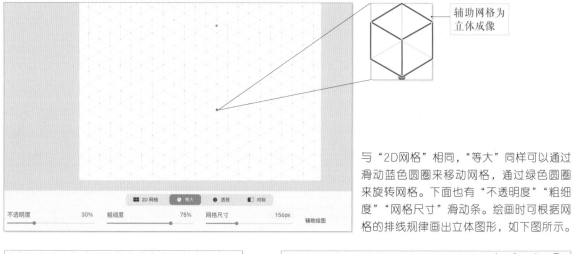

辅助网格为立体成像

与"2D网格"相同，"等大"同样可以通过滑动蓝色圆圈来移动网格，通过绿色圆圈来旋转网格。下面也有"不透明度""粗细度""网格尺寸"滑动条。绘画时可根据网格的排线规律画出立体图形，如下图所示。

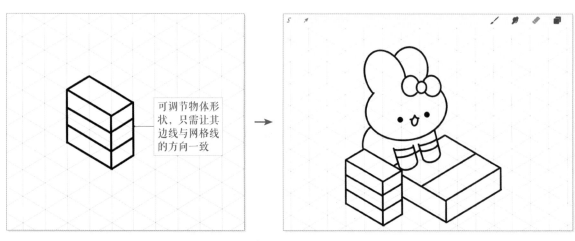

可调节物体形状，只需让其边线与网格线的方向一致

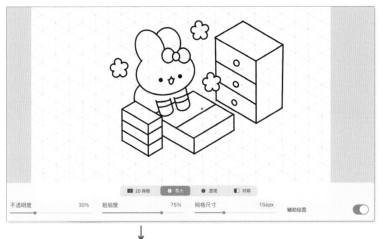

"绘图指引"只是一个绘画时的辅助工具，在起稿时可以通过辅助网格来确定物体的大致形态。因此在绘制等大的图形时，可以对确定的草图进行修改，以得到想要的画面效果。如左图中行李箱的边线由直线变为圆滑的弧线，但形状的角度保持不变。

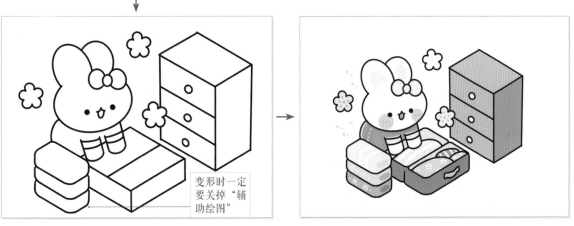

变形时一定要关掉"辅助绘图"

### 3.6.3 透视

"透视"通过调节透视点来调整画面中的透视效果。使用这种辅助工具可以绘制一些写实的场景和透视较强的物体等。

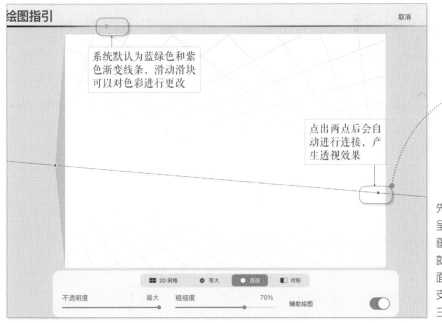

系统默认为蓝绿色和紫色渐变线条，滑动滑块可以对色彩进行更改

点出两点后会自动进行连接，产生透视效果

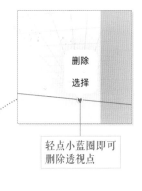

删除

选择

轻点小蓝圈即可删除透视点

先打开透视界面，画面中会呈现出白色空白页，只需用画笔轻点画面中的任意一处就可以调出透视点，整个画面中可以新建3个透视点，支持一点透视、两点透视、三点透视。

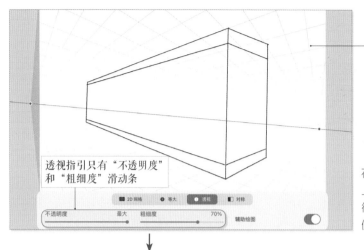

透视越强，辅助线向外
延伸的区域就会越广

透视指引只有"不透明度"
和"粗细度"滑动条

不透明度　　　最大　　　粗细度　　　70%　　　辅助绘图

在绘制时可以将物体的边线与透视线在粗细
上进行区分。可以通过"辅助绘图"功能进
行起稿，上色后同样能透过颜色看见辅助线，
便于添加细节和调整形状。

**小贴士** "绘图指引"中上色的注意事项

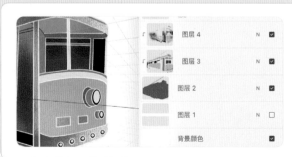

上色时一定要关掉"辅助绘图"功能，否则会导致画笔在
涂抹时不受控制，时刻贴合透视线。

### 3.6.4 对称

利用对称指引工具，可以画出对称的线条，产生镜面效果。该工具可以用于绘制对称的画面，也可用于表现丰富的纹样图案。

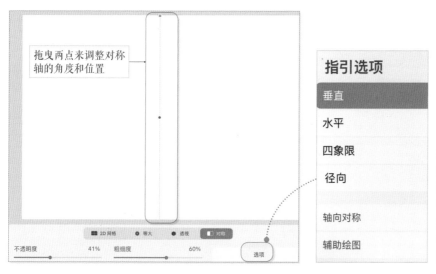

拖曳两点来调整对称轴的角度和位置

**指引选项**

垂直
水平
四象限
径向
轴向对称
辅助绘图

在"绘图指引"中选择"对称"，并点击右下角的"选项"，调出指引选项，其中有垂直、水平、四象限、径向4种模式，并且每个模式中都有"轴向对称"和"辅助绘图"选项。

 **垂直**

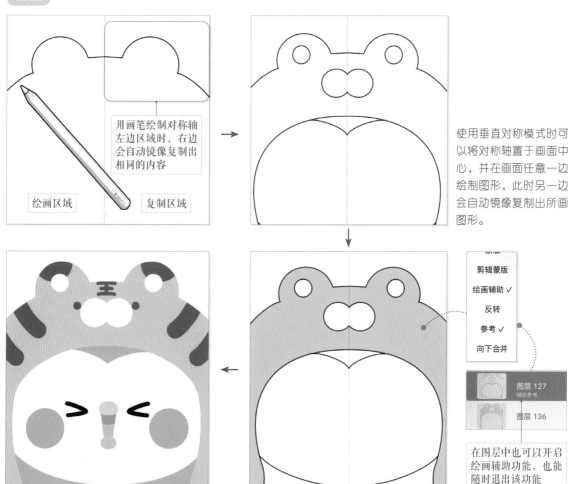

用画笔绘制对称轴左边区域时，右边会自动镜像复制出相同的内容

绘画区域　　复制区域

使用垂直对称模式时可以将对称轴置于画面中心，并在画面任意一边绘制图形，此时另一边会自动镜像复制出所画图形。

剪辑蒙版
绘画辅助 ✓
反转
参考 ✓
向下合并

图层 127
辅助参考

图层 136

在图层中也可以开启绘画辅助功能，也能随时退出该功能

## 四象限

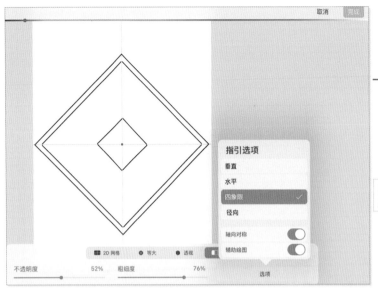

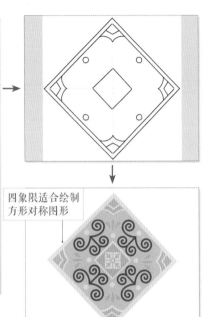

四象限适合绘制方形对称图形

四象限是将画面均匀四等分，会同时出现水平和垂直对称轴。在四分之一的框内任意绘制图形，此时另外四分之三的区域中会随之复制出相应的图像。

---

**小贴士** "辅助绘图"功能在对称绘图中的作用

关掉"辅助绘图"功能时随意画出的图形

所有对称模式中都会自动开启"辅助绘图"功能，关掉此功能，所画的内容就不会产生对称的效果。

打开"辅助绘图"功能时随意画出的图形

---

## 径向

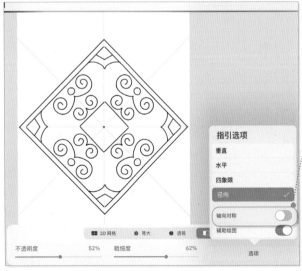

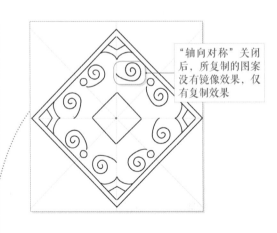

"轴向对称"关闭后，所复制的图案没有镜像效果，仅有复制效果

径向模式结合前面的水平、垂直模式将画面均匀分为八等份。在任意一处绘制的图形都会复制至剩下的区域中。此模式适合绘制八面体或复杂纹样。

74

# 复制的基本操作

复制的方式有很多，除了图层中显示的"复制"选项外，还有其他复制方法，可以根据自己的需求选择合适的复制方法。

## 3.7.1 跨画布的复制

将画布中的图层转移到另外一个画布中，这种复制的方式可以用于多个图层的转移。

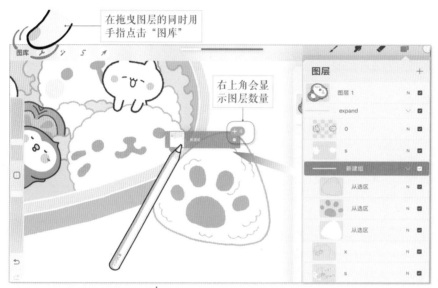

在拖曳图层的同时用手指点击"图库"

右上角会显示图层数量

此操作需要双手同时进行。先将需要的图层建组，再用画笔点击并进行拖曳，在拖曳的同时用另一个手指点击左上角的"图库"。

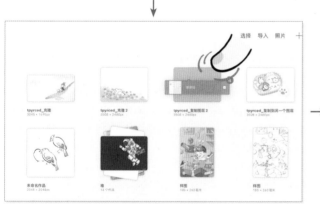

复制后图层的顺序会被打乱，需要手动调整

进入"图库"界面后，用手指点击需要的画布进行复制。注意整个过程不能松笔。

---

小贴士　图层移动失败的原因

建组后的多个图层会被依次拆分到图库中

原因1：拖曳时没有同时点击需要复制的画布，导致复制失败。

原因2：点击画布后，有两秒的停顿，切记不能着急松开，否则图层会复制到图库中。

## 3.7.2 整齐地复制

当复制的多个物体需要整齐排列时，用肉眼无法测量出它们的间距。这时可以通过"对齐"功能让它们整齐地贴边复制与移动，这样还能按照原比例还原物体尺寸。

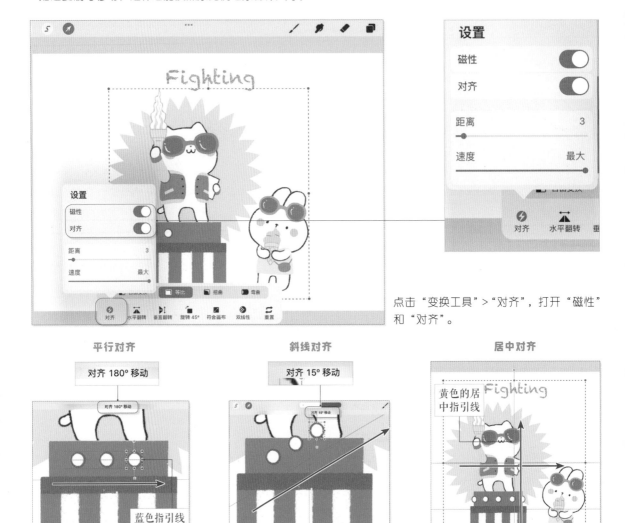

点击"变换工具">"对齐"，打开"磁性"和"对齐"。

接下来复制需要的图层，此时屏幕中会出现蓝色的指引线，并且顶部会显示对齐角度。当需要上下居中时，会出现黄色的指引线。这些指引线能在复制时方便找到合适的位置。

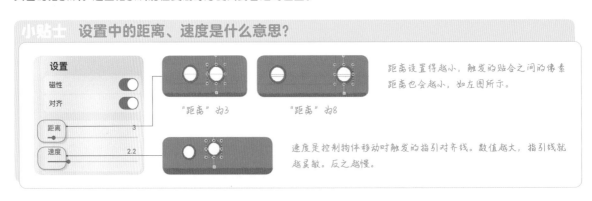

设置中的距离、速度是什么意思？

"距离"为3　　　"距离"为8

距离设置得越小，触发的贴合之间的像素距离也会越小，如左图所示。

速度是控制物体移动时触发的指引对齐线。数值越大，指引线就越灵敏。反之越慢。

### 3.7.3 克隆

克隆能快速且又自然地复制出图像的局部，并粘贴到其他区域。

**克隆的方法**

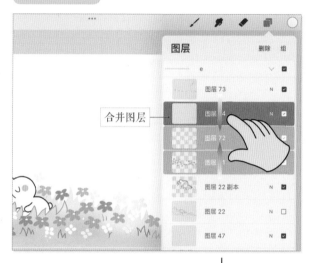

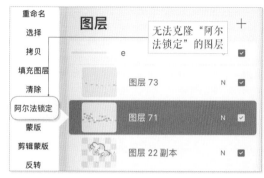

在使用克隆工具时，先将图层进行合并，让需要复制的画面在一个图层中。注意使用了"阿尔法锁定"的图层，需要将其解锁，否则无法克隆。

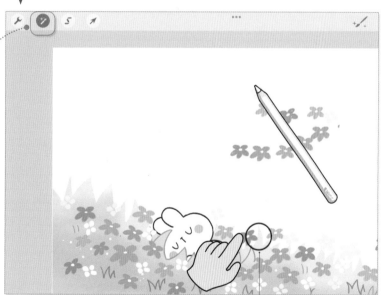

圆圈内的内容就是需要克隆的内容，长按圆圈可以锁定克隆区域，再次长按可以解锁

**小贴士 克隆时的注意要点**

克隆后如果提笔再涂，就会产生一层新的图案，并覆盖之前的图案。如需要大面积复制，那么在涂抹的过程中不能松笔，需要一气呵成。

选择好图层后，点击"调整">"克隆"。此时画面中会产生一个黑色小圆圈。选好画笔后就可以在需要的区域复制出圆圈内的内容。

## 复制与克隆的区别

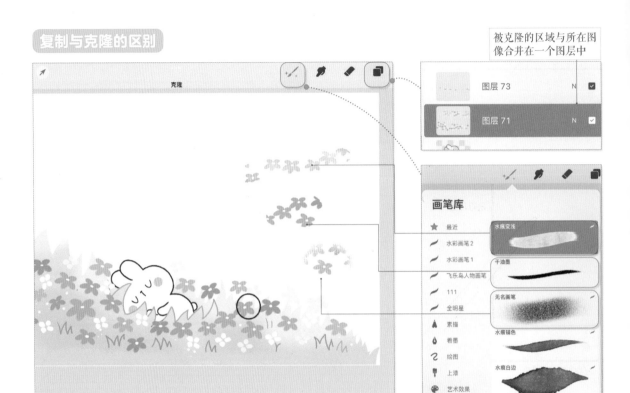

**被克隆的区域与所在图像合并在一个图层中**

### 克隆

被克隆的图像能使用不同的画笔画出多种效果，这种方法变化多、速度快，比较便捷。但克隆后不会产生新图层，克隆区域与所在图像会合并在一起，后期不便于修改。

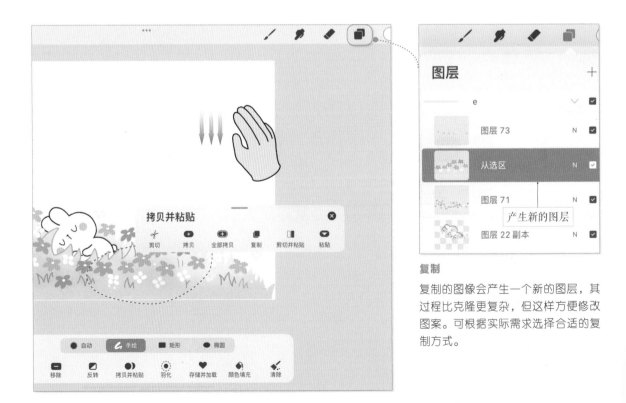

**产生新的图层**

### 复制

复制的图像会产生一个新的图层，其过程比克隆更复杂，但这样方便修改图案。可根据实际需求选择合适的复制方式。

# 页面辅助的基本操作

"页面辅助"功能类似于一个随身携带的笔记本，既能绘图，也能对文件进行编写和修改，并且能对画面进行便捷操控。

## 3.8.1 打开、导入

不论是通过操作、速选菜单，还是通过直接导入等方式导入文件，都能打开"页面辅助"功能。

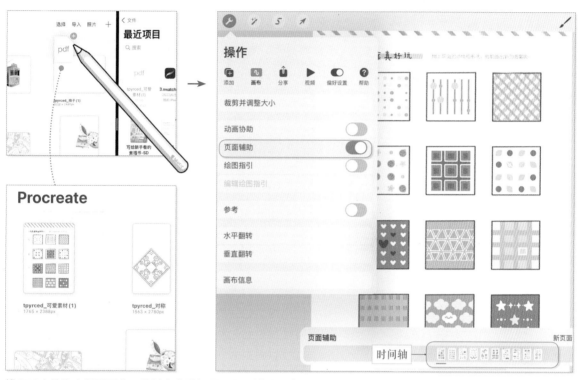

将PDF文件拖曳至界面中，此时会自动打开"页面辅助"功能。

在其他App中选择用Procreate打开文件，再回到Procreate的绘图界面，此时会自动开启"页面辅助"功能，并且文件也会从多个页面的方式呈现。

除了可以通过拖曳的方式导入外，也可以点击"操作">"画布">"页面辅助"。这种方式可以将所绘制的图像变成多个页面，在分享笔记、多页漫画等时相当适用。

### 3.8.2　时间轴

打开"页面辅助"功能后，画面底部会出现时间轴，时间轴内会以缩略图的方式呈现出画面或者文件中的多个页面。

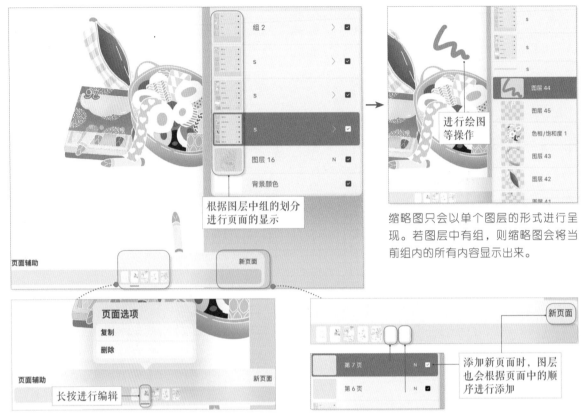

根据图层中组的划分进行页面的显示

进行绘图等操作

缩略图只会以单个图层的形式进行呈现。若图层中有组，则缩略图会将当前组内的所有内容显示出来。

页面选项
复制
删除

长按进行编辑

添加新页面时，图层也会根据页面中的顺序进行添加

轻点某一页时，能快速跳转至该页面中的画面，底部的蓝色线条作为选定的标志。轻点"新页面"会新增一个空白页面。

### 3.8.3　速选菜单

通过速选菜单可以更加便捷地使用"页面辅助"功能，并加快整个创作过程。

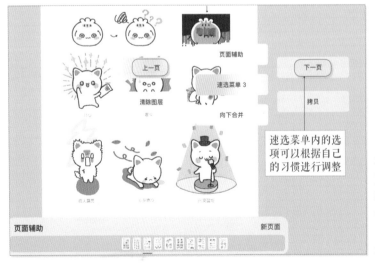

速选菜单内的选项可以根据自己的习惯进行调整

在速选菜单中选择"上一页"或者"下一页"都能快速进行翻页，注意若在时间轴中的最后一页点击"下一页"，则此时会在时间轴中新增一个空白页面。当开启"页面辅助"功能时速选菜单中才会出现这些功能选项。

# 导出的基本操作 3.9

新手在导出文件时对众多格式不太了解，无法选择合适的格式，下面对其进行讲解。

## 3.9.1 各种格式的区别

不同的格式在应用时会有较大的区别，可以将这些格式划分为可编辑和观看展示两种类型。下面分别介绍这些格式。

### 可编辑类型

tpyrced_小插画L3.procreate

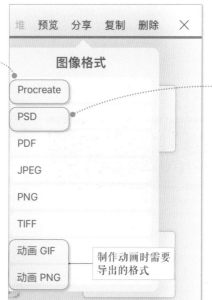

小插画L3

.procreate格式是只能用此软件打开的一种格式。将文件放置在电脑桌面上时会显示为上图中的空白图标。但用Procreate打开该文件后能恢复原有图层，用于进行修改和编辑。

制作动画时需要导出的格式

PSD格式除了Procreate能打开外，还有许多软件能打开，并且能保留图层信息，以方便修改。

### 观看展示类型

背景透明

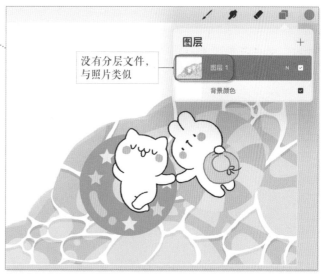

没有分层文件，与照片类似

PNG格式同样为图片格式，但和JPG、TIFF不同的是它只有图像区域，背景是透明的，抠图难度相对较小。

JPG格式和TIFF相同，都为图片格式，不能对图形进行编辑。只能通过抠图对图片进行修改，属于观看展示类型。

## 3.9.2 不同格式的优缺点

每种格式都有优缺点，要选择合适的格式才能对作品进行保存、传播、修改等。下面主要讲解以图像为主的几种格式的优缺点。

### 图层大小的限制

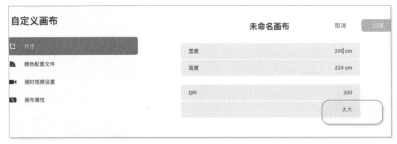

当绘制商业插画时，若客户对印刷画质或者展示大小有要求，则.procreate格式的缺点就较为明显，它对图层和分辨率有明显的限制，此时可以在Procreate中绘制基础部分，再将文件保存为PSD格式，并通过Photoshop对其进行二次编辑。

### 清晰度及图像大小

将CMYK模式的画面分别导出为JPG和TIFF两种格式，再用Photoshop观察它们之间的区别。

注意如果用RGB模式导出画面，颜色不会有太大的差别

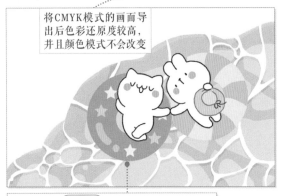

将CMYK模式的画面导出后色彩还原度较高，并且颜色模式不会改变

| 大小： | 1.37 MB | (1,443,045 字节) |
| 占用空间： | 1.37 MB | (1,445,888 字节) |

TIFF在导出为图片时几乎对画质没有压缩，并且能最大限度地还原画面原本的颜色，但唯一的缺点是所占的内存较大，保存和传播时没那么便捷。

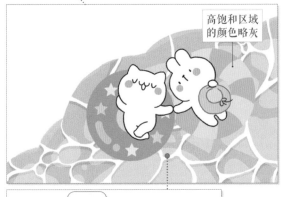

高饱和区域的颜色略灰

| 大小： | 471 KB | (483,260 字节) |
| 占用空间： | 472 KB | (483,328 字节) |

内存小

JPG格式的图片会对画质进行压缩，但它在导出时会自动变成RGB格式，并且色彩相对于TIFF的图片会灰一些。这种格式在保存和传播时非常方便。

### 小贴士　PNG 格式的优缺点

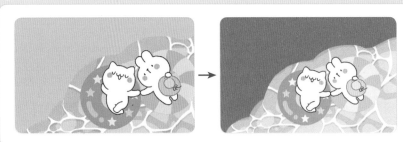

虽然PNG为图片格式，但它有免于抠图的便捷之处，并且在更换背景时会特别方便。

# 第 4 章

# 4

# 掌握Procreate的进阶技能

# 4.1 如何照着参考画

新手在练习时常常需要参考照片或者其他优秀作品。下面将介绍3种添加参考图的方式供大家选择。

## 4.1.1 添加参考

通过浮动窗口将画布或者参考图片以"参考"的方式添加至画面中，可以提高绘画效率。

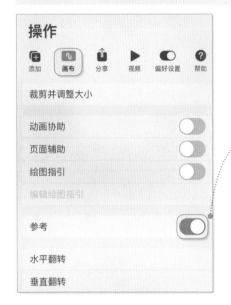

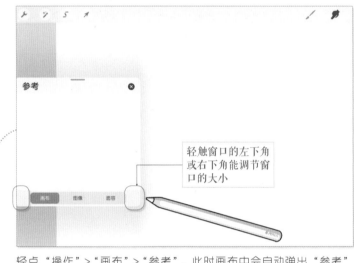

轻点"操作">"画布">"参考"，此时画布中会自动弹出"参考"窗口。

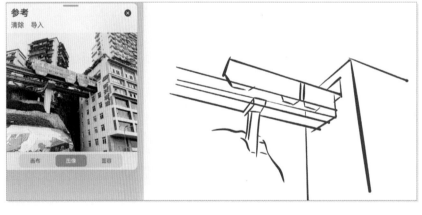

在"参考"窗口下方有3个按钮，分别为"画布""图像""面容"。使用"图像"时可以从照片应用中导入需要的图片，并且可以通过缩放、旋转等操作查看照片细节。

"面容"可以根据人脸在画面中绘制图案，使人像产生彩绘效果

点击"画布"，可以在放大画布时调整画面细节，通过"参考"窗口纵观画面的整体效果。

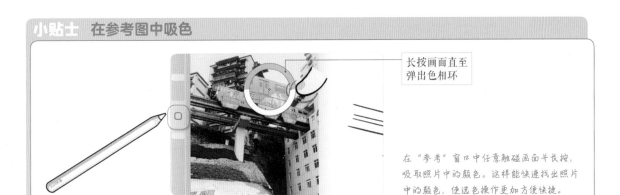

长按画面直至
弹出色相环

在"参考"窗口中任意触碰画面并长按，
吸取照片中的颜色。这样能快速找出照片
中的颜色，使选色操作更加方便快捷。

## 4.1.2　添加照片

除了"参考"窗口以外，还可以通过分屏、插入照片等方法将照片放置在画面中，起到参考的作用。

### 分屏

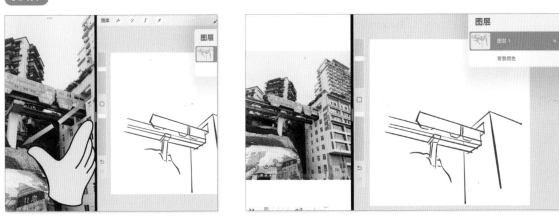

从画面底部轻拖出分屏界面，将照片拖曳至画面中。在分屏界面中可以通过捏放动作缩放画面。这个操作与前面的
"参考"窗口中的效果基本一致，但分屏时不能对照片进行吸色。

### 插入照片

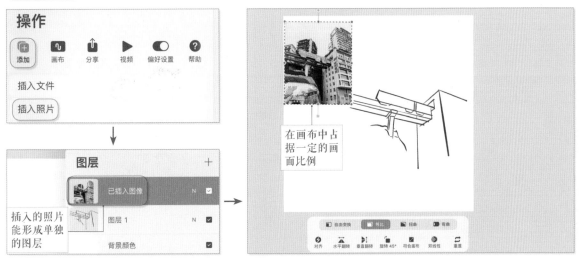

在画布中占
据一定的画
面比例

插入的照片
能形成单独
的图层

以插入照片的方式将照片插入画面中作为参考，这种方式会对画面造成一定的遮挡，并且在放大或缩小时会有一定
的限制。但这种方式可以降低不透明度，起到类似于一个拷贝台的作用，方便复刻使用。

# 如何提取画面元素

当想要在图片模式的画面中进行元素提取时，可以通过调整、选取等一系列操作完成。

## 4.2.1 提取线稿

图片模式的画面想要二次创作，需要先提取出画面中的线稿。下面介绍如何快速提取线稿。

| 色相、饱和度、亮度 |
| --- |
| 颜色平衡 |
| 曲线 |
| 渐变映射 |
| 高斯模糊 |
| 动态模糊 |
| 透视模糊 |

选择"调整">"色相、饱和度、亮度"后将"饱和度"调到最低，使画面呈现出黑白色调。再选择"调整">"曲线"，将画面的黑白对比调到最大，使其呈现出线稿效果。

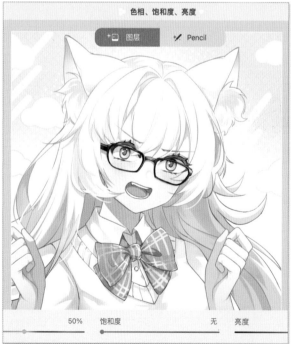

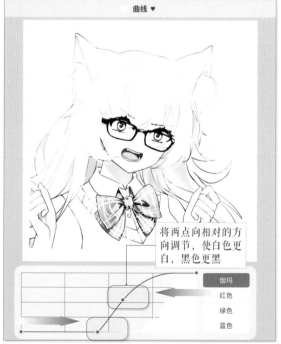

将两点向相对的方向调节，使白色更白，黑色更黑

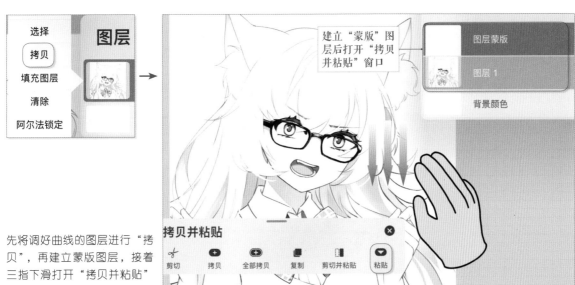

选择
拷贝
填充图层
清除
阿尔法锁定

图层

建立"蒙版"图层后打开"拷贝并粘贴"窗口

图层蒙版
图层 1
背景颜色

先将调好曲线的图层进行"拷贝",再建立蒙版图层,接着三指下滑打开"拷贝并粘贴"窗口,并点击"粘贴"。

拷贝并粘贴

剪切　拷贝　全部拷贝　复制　剪切并粘贴　粘贴

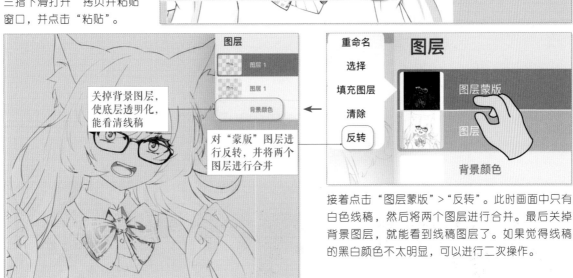

关掉背景图层,使底层透明化,能看清线稿

对"蒙版"图层进行反转,并将两个图层进行合并

图层
图层 1
图层 1
背景颜色

重命名
选择
填充图层
清除
反转

图层

图层蒙版
图层
背景颜色

接着点击"图层蒙版">"反转"。此时画面中只有白色线稿,然后将两个图层进行合并。最后关掉背景图层,就能看到线稿图层了。如果觉得线稿的黑白颜色不太明显,可以进行二次操作。

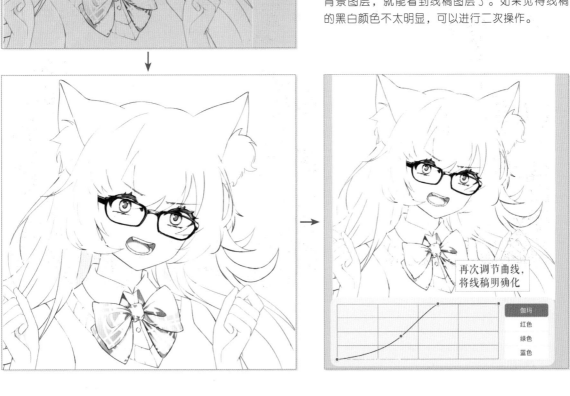

再次调节曲线,将线稿明确化

伽玛
红色
绿色
蓝色

## 4.2.2 快速抠图

抠图可以不用橡皮擦一点一点地擦掉背景色，使用下面的操作可以快速将画面中的元素提取出来，并抠掉背景色。

如左图所示，该图片为图片模式，没有分层，整个画面位于一个图层中。

**小贴士** 调节阈值使抠图更干净

锯齿状边缘

要想将画面抠得比较干净，没有多余的背景色，可从通过调节"选区阈值"的大小进行边缘的细化。阈值并不是越大越好，需要根据画面效果选择合适的数值。

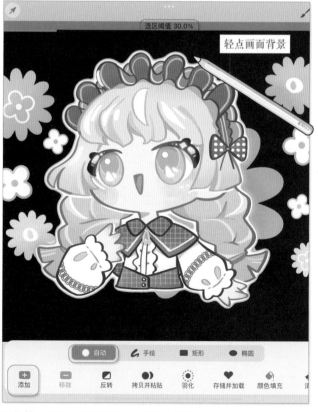

选区阈值 30.0%

轻点画面背景

自动　手绘　矩形　椭圆

添加　移除　反转　拷贝并粘贴　羽化　存储并加载　颜色填充　添加

选择"选取">"自动">"添加"后轻点画面背景，不松笔，调节"选区阈值"至30%左右。

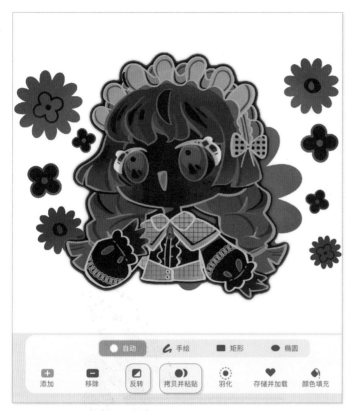

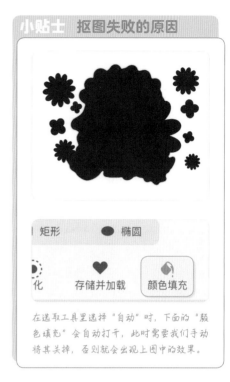

小贴士　抠图失败的原因

矩形　　● 椭圆

化　　存储并加载　　颜色填充

在选取工具里选择"自动"时，下面的"颜色填充"会自动打开，此时需要我们手动将其关掉，否则就会出现上图中的效果。

自动　　 手绘　　 矩形　　● 椭圆

添加　　移除　　反转　　拷贝并粘贴　　羽化　　存储并加载　　颜色填充

将阈值调节好后，点击"反转"，此时画面会呈现出白底，画面内容为蓝黑色，接着点击"拷贝并粘贴"。

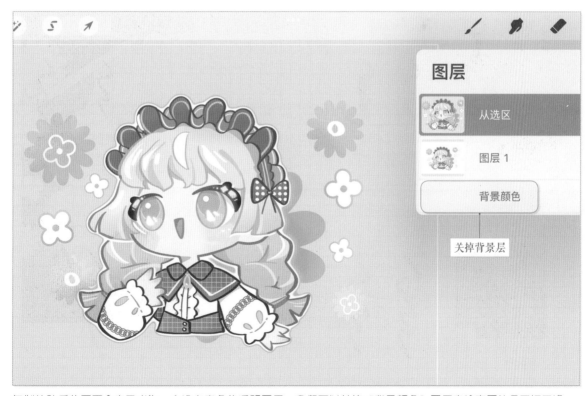

图层

从选区

图层 1

背景颜色

关掉背景层

复制粘贴后的画面会自己成为一个没有底色的透明图层。我们可以关掉"背景颜色"图层来检查图片是否抠干净。

# 4.3 如何自制笔刷

笔刷是绘画时最重要的工具之一，不同的笔刷可以快速表现出不同的质感效果，从而提高工作效率，我们也可以自制笔刷来快速画出自己想要的画面效果。

## 4.3.1 制作笔刷的要点

调节画笔工作室里的选项可以使画笔呈现不同的效果和纹理，下面将选择一些调整笔刷粗细、质感、大小的选项进行介绍。

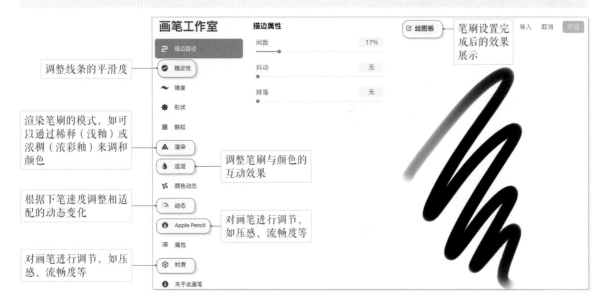

调整线条的平滑度

渲染笔刷的模式，如可以通过稀释（浅釉）或浓稠（浓彩釉）来调和颜色

调整笔刷与颜色的互动效果

根据下笔速度调整相适配的动态变化

对画笔进行调节，如压感、流畅度等

对画笔进行调节，如压感、流畅度等

笔刷设置完成后的效果展示

### 描边属性

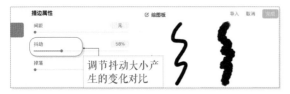

调节抖动大小产生的变化对比

笔触是由无数个触点连接起来的，"描边属性"用于改变线条的形态，如调整"间距"参数可改变触点之间的距离。

### 压力锥度

线条两头变尖

锥度用于调节画笔笔触的粗细，让笔触在起始和结尾处呈现出明显的变化，其中"压力锥度"主要用于调节画笔的属性，让线条有粗细的变化。

### 颗粒行为

导入纹理

"颗粒行为"可以用来制作各种笔刷纹理，且可以自行添加纹理，让绘制的画面呈现出更丰富的效果。

### 画笔行为

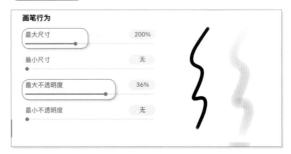

"画笔行为"中最常用的是尺寸选项，可调节画笔的大小及不透明度。

## 4.3.2 从源库中导入素材

软件源库中有多种质感不同的素材，我们在自制笔刷时可以从源库中找出颗粒、形状不同的素材进行导入，做出不一样的笔刷。

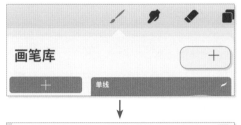

下面我们将自制一个常用的噪点笔刷。点击画笔库右上角的"+"进入画笔工作室进行新笔刷的设置。

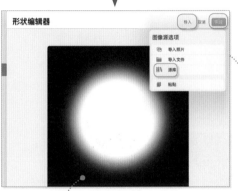

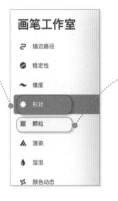

选择"形状"后点击"形状编辑器">"导入">"源库"，找到"Medium"进行导入。注意选择完成后需要点击右上角的"完成"。

选择"颗粒"后点击"编辑">"导入">"源库"，找到"Bonobo"进行导入。

在"渲染"中选择"强烈混合"，并把"流程"调到"最大"；在"湿混"中将"拖拉长度"调到"最大"；选择"颗粒"后将"缩放"调到54%，"比例"调到25%；将"Apple Pencil"中的"不透明度"调到50%，"渐变"调到"最大"；最后将"属性"中的"最大尺寸"调到1000%，并把"锥度"滑块从两端向中间靠拢。

新建好画笔后将画笔的名称更改，方便绘画时寻找

设置好画笔参数后，就可以在画面中绘制了。这种画笔的适用范围很广，各类画面都可以使用，会产生一定的肌理质感。

### 4.3.3 自制素材

除了软件自带的笔刷外，我们也可以自制一些图案作为素材使用，画出独一无二的笔刷效果。下面将通过"小十字"笔刷，对笔刷的制作过程进行讲解。

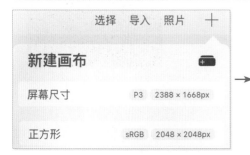

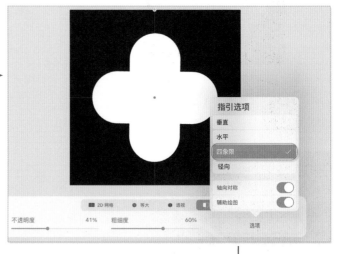

选择"单线"笔刷画出形状

新建一个"正方形"画布，并将背景颜色填充为黑色。

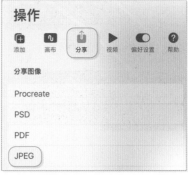

选择"绘图指引"＞"对称"＞"四象限"，画出对称的图案，再将画好的图案导出为JPEG格式的文件存储在相簿中。再新建画笔，在画笔工作室中选择"颗粒"＞"编辑"＞"导入"＞"导入照片"，将刚刚画好的图案导入画布。

导入后将"动态"里的"移动"调至"滚动","比例"调至16%。设置完成后选择想要的颜色在画面中进行涂抹,画出想要的图形。这种画笔一般用于丰富画面中的小元素。

## 4.3.4　自制不同质感的笔刷

笔刷也可以具有不同的质感,如材质、纹理、元素等。这里我们将制作具有毛绒质感和3D立体效果的笔刷。

### 毛绒质感

同样新建一个正方形画布,再将背景颜色设置为黑色。用"工作室笔"笔刷画出两根线条后三指下滑,将图片进行复制。再打开画笔工作室中的"形状编辑器",点击"导入">"粘贴",此时画好的图会自动导进去。

导入图片后，将"形状行为"中的"散布"调至最大，"旋转"选择为"跟进描边"，"个数"调到16。再将"颜色动态">"图章颜色抖动"中的"色相"和"饱和度"均调至11%，将"亮度"和"辅助颜色"调至10%，将"暗度"调至6%。

具有毛绒质感的笔刷可以
绘制各种带有绒毛的物品

## 3D 立体质感

用"中等画笔"笔刷
来绘制颜色层次

同样新建一个黑色的正方形画布，再画出一个白色的圆形，接着用浅灰色画出弧线，用深灰色再画一条弧线。用"高斯模糊"效果将色块进行柔和，通过这种方式表现出素描画中的明暗效果，此时画面中会呈现出一个立体的圆球。

深灰色为素描中
的明暗交界线，
浅灰色为灰面

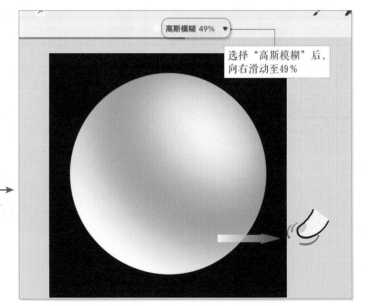

选择"高斯模糊"后，
向右滑动至49%

选择一个笔刷并复制

**颜色动态**

色相      80%

增大"色相"值能
画出彩色渐变效果

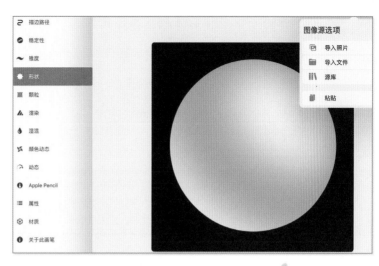

选择一个没有肌理效果的笔刷进行复制，并将
画笔工作室打开，和前面相同，用"拷贝并粘
贴"的方式将刚刚画好的球体素材导入形状编
辑器中，再将"颜色动态"中的"色相"调至
80%。这样就能画出彩色的立体笔刷了。这种
笔刷可以对画面进行装饰，例如孟菲斯风、扁
平肌理等伪立体的画面。

**小贴士**    笔刷导入的格式要求

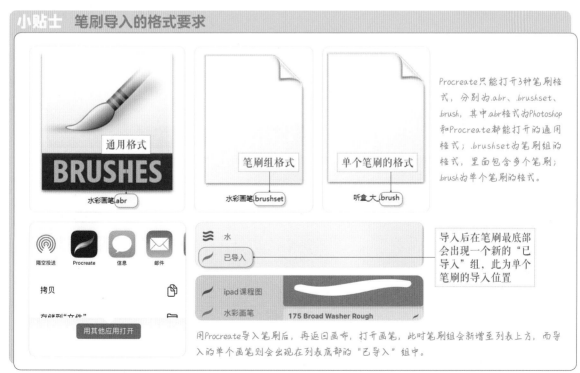

通用格式

**BRUSHES**

水彩画笔.abr

笔刷组格式

水彩画笔.brushset

单个笔刷的格式

听盒大.brush

Procreate只能打开3种笔刷格
式，分别为.abr、.brushset、
.brush，其中.abr格式为Photoshop
和Procreate都能打开的通用
格式；.brushset为笔刷组的
格式，里面包含多个笔刷；
.brush为单个笔刷的格式。

隔空投送   Procreate   信息   邮件

拷贝

存储到"文件"

用其他应用打开

水

已导入

ipad课程图

水彩画笔    175 Broad Washer Rough

导入后在笔刷最底部
会出现一个新的"已
导入"组，此为单个
笔刷的导入位置

用Procreate导入笔刷后，再返回画布，打开画笔，此时笔刷组会新增至列表上方，而导
入的单个画笔则会出现在列表底部的"已导入"组中。

## 4.4 如何画出渐变色

渐变是上色时最常用的技法之一，表现渐变的方式有很多，接下来介绍3种实现渐变效果的方法。

### 4.4.1 用画笔与涂抹表现渐变

画笔与涂抹都是通过笔刷来表现颜色的渐变，是最基础的方法，新手可以通过这两种方法练习运笔轻重的掌控。

**用画笔画出渐变**

用画笔绘制渐变时要注意先将图层设置为"阿尔法锁定"，再用"软画笔"在边缘处画出颜色。在衔接处用较轻的力度进行涂抹，此时就能画出渐变的效果了。

**涂抹渐变**

在前面我们讲过用"涂抹"画出渐变的效果，"涂抹"与用画笔绘制的渐变在图层上也有区别。"涂抹"表现渐变时需要颜色都在同一图层上，后期在修改时会比较麻烦。但如果是绘制图层较多的画面，由于图层的限制，可以用"涂抹"来绘制渐变颜色。

**小贴士 涂抹混色的缺点**

涂抹混色时若使用带肌理的笔刷，则涂抹过程中会将肌理抹掉。例如使用"听盒"笔刷进行涂抹时中间衔接处会显得不自然。

## 4.4.2　通过模糊处理实现渐变

通过模糊处理将多个颜色模糊出柔和的渐变效果，相关参数的设置会影响渐变衔接的程度。

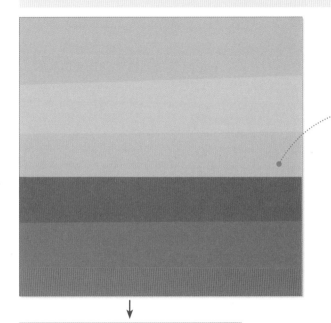

在同一图层内画出多个色块

先在图层中画出多个颜色不同的色块，注意这里的颜色需要在同一个图层中。接着点击"调整">"高斯模糊"并左右滑动画面，此时色块会自动进行衔接处理。数值越大，颜色柔和的程度越大。可根据自己的需求进行调整。这种方法一般用于对背景进行渐变处理。

### 调整

色相、饱和度、亮度

颜色平衡

曲线

渐变映射

高斯模糊

动态模糊

透视模糊

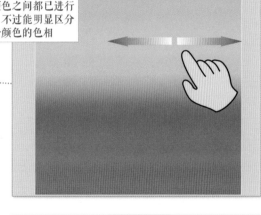

"高斯模糊"为27%时，颜色之间都已进行衔接，不过能明显区分出各个颜色的色相

**小贴士**　动态模糊也能做渐变

将"动态模糊"同样调至81%，此时与"高斯模糊"的颜色略有区别，中间的蓝色区域尤为明显。可以根据自己的需要选择模糊方式。

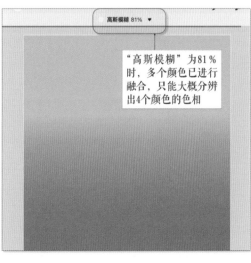

"高斯模糊"为81%时，多个颜色已进行融合，只能大概分辨出4个颜色的色相

## 4.4.3 渐变的笔刷

用笔刷直接画出渐变的效果，这种方式适用于绘制一些渐变的字体、图案或者笔刷自带的肌理效果。

### 单色渐变

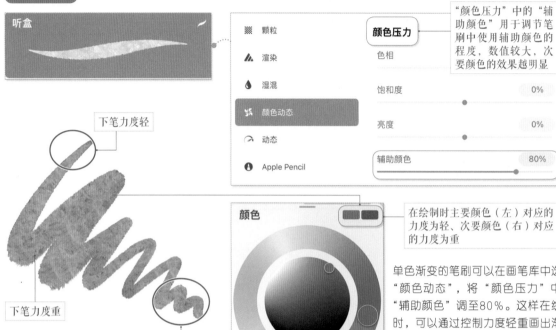

"颜色压力"中的"辅助颜色"用于调节笔刷中使用辅助颜色的程度，数值较大，次要颜色的效果越明显

在绘制时主要颜色（左）对应的力度为轻、次要颜色（右）对应的力度为重

单色渐变的笔刷可以在画笔库中选择"颜色动态"，将"颜色压力"中的"辅助颜色"调至80%。这样在绘制时，可以通过控制力度轻重画出渐变的效果。这种笔刷的渐变适合绘制一些带有肌理效果的插画，例如水彩、油画等的画面。

### 多色渐变

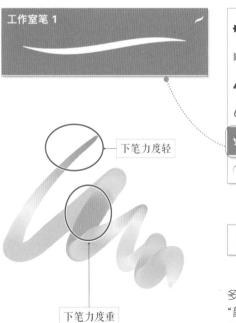

颜色的变化主要是通过"色相"决定的，"色相"值为60%～75%较为合适，可以显示6个色相

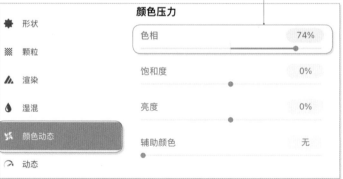

颜色的变化由"色相"滑动条中颜色的顺序决定

多色渐变一般和色相有关，因此打开画笔库中的"颜色动态"，将"颜色压力"中的"色相"调至60%～75%，此时用不同的力度就能表现出颜色的变化。这种方法适用于丰富画面、营造氛围感、写出彩色文字等。

# 如何快速上色

上色是插画中至关重要的部分，快速上色不仅能提高绘图效率，还能纵观画面的整体色彩。下面将介绍5种不同的上色方法。

## 4.5.1 拖曳填充

拖曳填充是最简单、最基础的填色方法，也是Procreate中使用频率最高的方法。接下来将介绍填充的步骤以及填充时需要注意的要点。

### 填充步骤

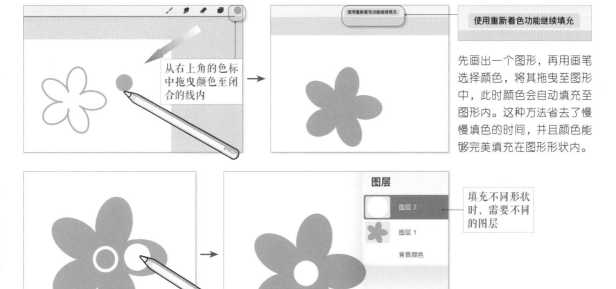

**使用重新着色功能继续填充**

先画出一个图形，再用画笔选择颜色，将其拖曳至图形中，此时颜色会自动填充至图形内。这种方法省去了慢慢填色的时间，并且颜色能够完美填充在图形形状内。

从右上角的色标中拖曳颜色至闭合的线内

填充不同形状时，需要不同的图层

一幅画面有多个区域需要上色时，可以在不同的图层中进行填充。

### 填充注意要点

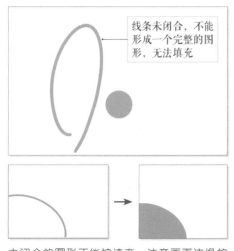

线条未闭合，不能形成一个完整的图形，无法填充

未闭合的图形不能被填充，注意画面边缘的区域也算是闭合的，可以被填充。

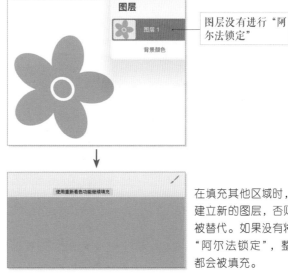

图层没有进行"阿尔法锁定"

在填充其他区域时，一定要建立新的图层，否则颜色会被替代。如果没有将其进行"阿尔法锁定"，整个图层都会被填充。

## 4.5.2  阈值上色

阈值也叫临界点，简单点说，调整阈值可以将填充的图案边缘变成锯齿状或者顺滑状。

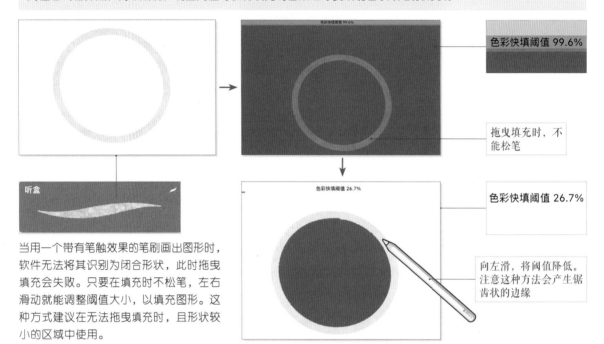

色彩快填阈值 99.6%

拖曳填充时，不能松笔

色彩快填阈值 26.7%

向左滑，将阈值降低。注意这种方法会产生锯齿状的边缘

当用一个带有笔触效果的笔刷画出图形时，软件无法将其识别为闭合形状，此时拖曳填充会失败。只要在填充时不松笔，左右滑动就能调整阈值大小，以填充图形。这种方式建议在无法拖曳填充时，且形状较小的区域中使用。

## 4.5.3  自动填充

自动填充通过选取工具中的"颜色填充"来给图形上色。这种方式快捷且好操控，但同样需要有闭合的线条。

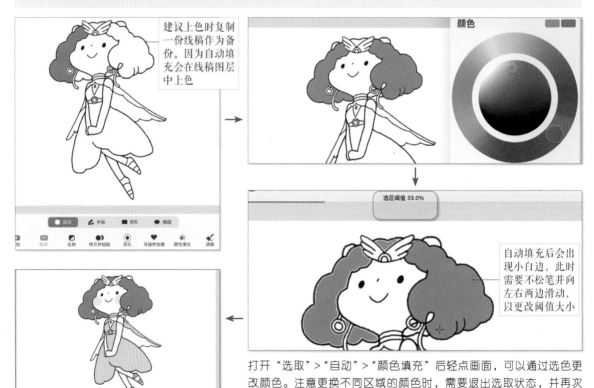

建议上色时复制一份线稿作为备份。因为自动填充会在线稿图层中上色

自动填充后会出现小白边，此时需要不松笔并向左右两边滑动，以更改阈值大小

打开"选取">"自动">"颜色填充"后轻点画面，可以通过选色更改颜色。注意更换不同区域的颜色时，需要退出选取状态，并再次进入，否则会在刚刚选取的区域中换色。

## 4.5.4 参考上色

参考上色是所有上色方法中较为常用的一种，操作时可以将线稿图层与上色图层分开，以方便后期修改。

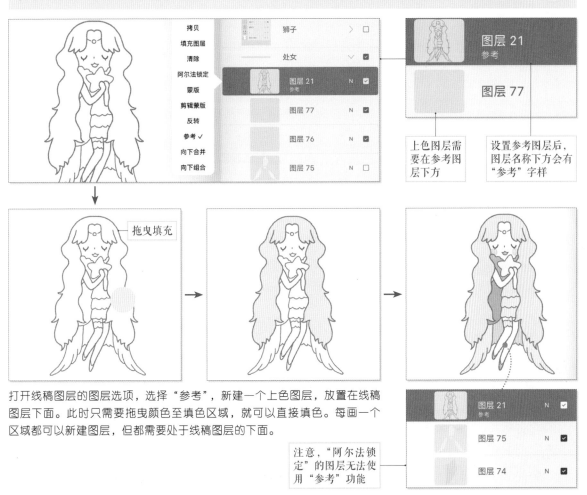

打开线稿图层的图层选项，选择"参考"，新建一个上色图层，放置在线稿图层下面。此时只需要拖曳颜色至填色区域，就可以直接填色。每画一个区域都可以新建图层，但都需要处于线稿图层的下面。

## 4.5.5 渐变映射

渐变映射能自动分析图像中的高光、中间调及阴影部分，无论是黑白图像还是彩色图像都能使用该功能，不过需要画面中有一定的黑白灰关系。

渐变映射只能在一个图层中操作，因此有多个图层的文件需要先进行建组，再将它平展，变成一个单个图层的图像。

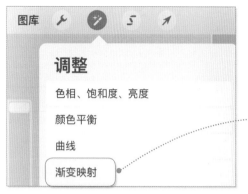

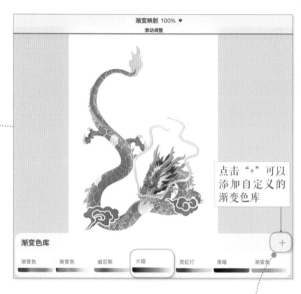

点击"调整">"渐变映射"后会出现一个渐变色库，随意选择一个效果进行应用会发现黑白的图像变成了彩色，并且有了一定的明暗关系。点击右上角的"+"可以添加自定义色库，自行选择想要的颜色并添加。

点击"+"可以添加自定义的渐变色库

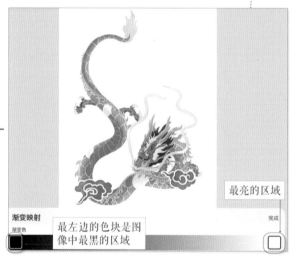

最亮的区域

最左边的色块是图像中最黑的区域

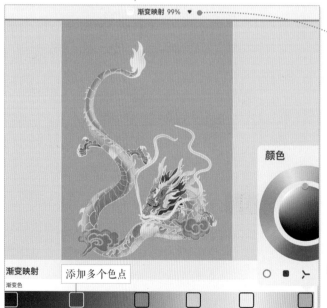

添加多个色点

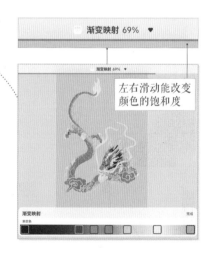

左右滑动能改变颜色的饱和度

轻点一个色点就可以打开调色板，选择自己需要的颜色。轻点其他区域可以添加色点，触碰并长按可以将色点删除。

# 如何快速实现积水效果

表现积水效果的画面对新手来说，需要一笔一笔地画，这样太难了，下面将介绍一种快速实现积水效果的方法，为新手解决这一难题。

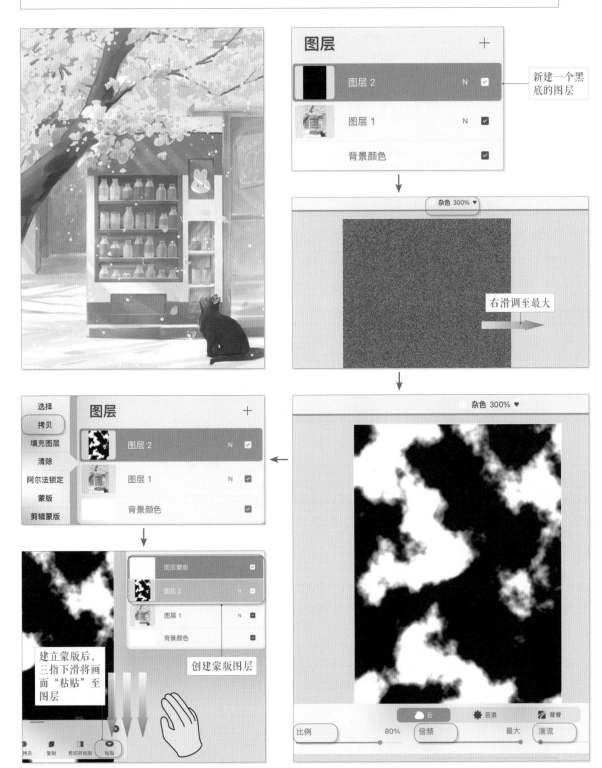

首先新建图层，并填充为黑色。接着在"调整"里将"杂色"右滑调至最大，将下面的"比例"调整为80%，将"倍频"调到最大，再将"湍流"关掉。将图层进行复制，建立蒙版图层后粘贴画面。

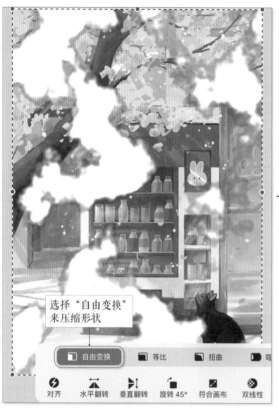

选择"自由变换"
来压缩形状

用橡皮擦擦去
多余的部分

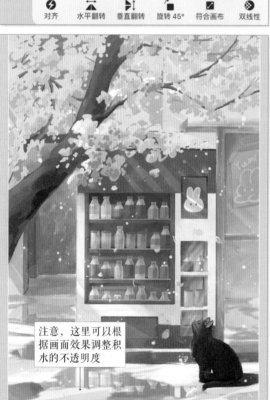

注意,这里可以根
据画面效果调整积
水的不透明度

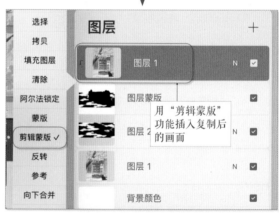

用"剪辑蒙版"
功能插入复制后
的画面

选择"垂直翻转",
将其调至合适的区域

将粘贴后的蒙版的自由变换区域压缩到地面上,并用橡
皮擦擦去多余的部分。接着复制画面图层,将其放置在
蒙版图层上方,选择"剪辑蒙版",然后将其垂直翻转
并调整至合适位置,并根据画面适当调整不透明度即可
完成操作。

# 如何画出光感

光感一般作为画面的辅助效果，可以营造画面氛围、增强画面质感等。下面介绍软件自带的光效笔刷的效果与应用。

## 4.7.1　用自带笔刷实现光效

在画笔库的"亮度"列表中有8款自带的光效笔刷，下面选择常用的6种进行效果展示。

强烈的线性光束，一般用于背景效果的展示。

此画笔可以随意绘制需要的形状，越用力亮度越高。

可用不同力度画出粗细不同的光线，可灵活应用在各种画面中。

这种光效排列整齐，可用于营造画面氛围。

像气泡一样的光斑在光感强烈的画面中都适用。

可以对其大小、疏密进行调整，实用度较高。

## 4.7.2　在画面中运用笔刷

在了解了笔刷的效果后，我们可以观察好的作品对光效的使用，以学习如何正确使用这些笔刷。

### 快速表现星云效果

中间力度大，光亮程度高

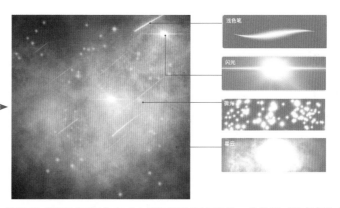

首先新建一个黑色的背景图层，再选择"星云"笔刷以画圈的方式由重至轻地画出底色。接着用"浅色笔"笔刷画出流星，将"闪光"笔刷调小来画出较大的星星，最后用尺寸较大的"微光"笔刷画出小星星。

## 特效中的光感

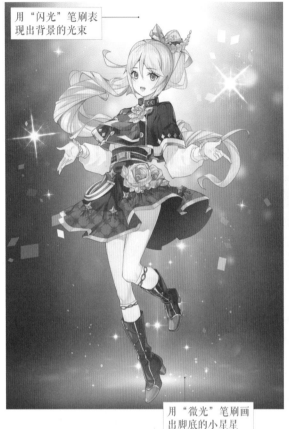

用"闪光"笔刷表现出背景的光束

用"微光"笔刷画出脚底的小星星

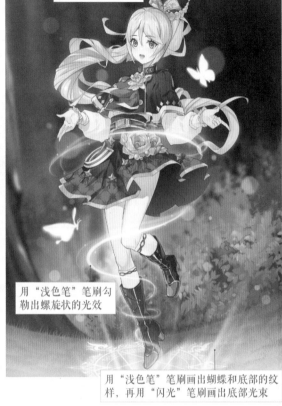

用"散景光"笔刷画出背景中的光晕

用"浅色笔"笔刷勾勒出螺旋状的光效

用"浅色笔"笔刷画出蝴蝶和底部的纹样，再用"闪光"笔刷画出底部光束

在动漫风的插画中常常使用一些带光感效果的笔刷来提升画面的完整度并营造氛围。我们对同一个人物使用不同的笔刷可以表现出视觉效果不同的画面。

## 小贴士 太阳光的多种变化

绘制光源时需要了解光的不同形态，因此我们可以通过观察太阳光来找出光效的变化特点，以便后面在绘制有光感氛围的画面时快速处理出正确的光。

清晰的太阳光

模糊的太阳光

有光束的太阳

清晰的太阳光出现在天气晴朗、天空少云的场景中，是画面中最亮的部分。为了表现出强烈的光感，要加强天空中靠近太阳的浅色区域与较远处的深色区域之间的对比。

模糊的太阳光一般应用在夕阳、多雾或是天空昏暗的场景中，画面中光线较弱，所以浅色区域与深色区域之间的对比柔和。

在天气晴朗的情况下，也会出现有光束的太阳，此时太阳的轮廓会变得比较模糊。画面中光线强烈，照射的范围扩大，有强烈的发散光束。

### 4.7.3　用调整工具表现光束

天空中常常会出现有名的"丁达尔效应"，我们除了可以用笔刷将其表现出来之外，还可以用调整工具将光束自然地表现出来。下面一起来操作学习。

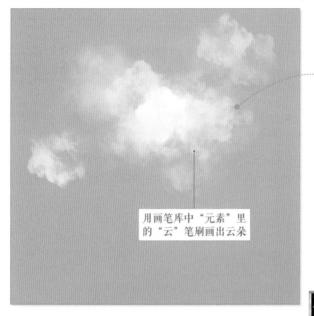

用画笔库中"元素"里的"云"笔刷画出云朵

首先将背景调为天空的颜色，再用"云"笔刷画出白云，注意云的大小不一。接着将画好的背景与云朵复制并合并为一个新的图层。

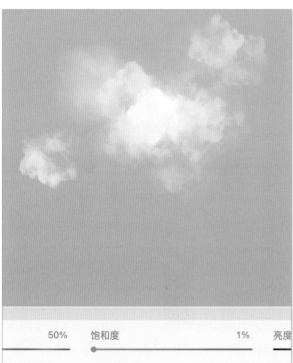

50%　饱和度　1%　亮度

将饱和度低的图层设置为"添加"模式

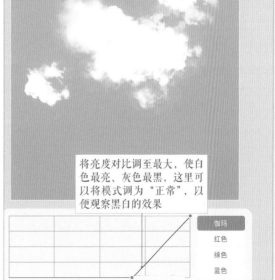

将亮度对比调至最大，使白色最亮、灰色最黑，这里可以将模式调为"正常"，以便观察黑白的效果

选择"调整"，将"色相""饱和度""亮度"滑块左滑至1%。接着将"图层"模式设置为"添加"。再将"调整"中的"曲线"打开，将画面调整至右图中的效果。

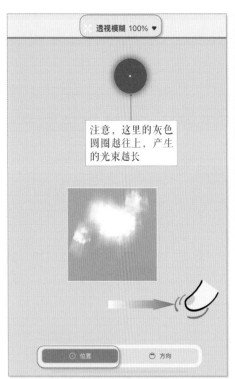

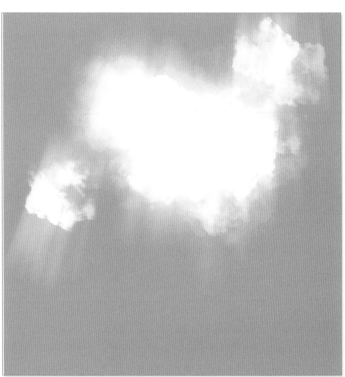

选择"调整"中的"透视模糊",先右滑将其值调到最大,再选择"位置"中的灰色圆圈,将"透视模糊"的角度拉大,使光束更明显。最终效果如右上图所示。

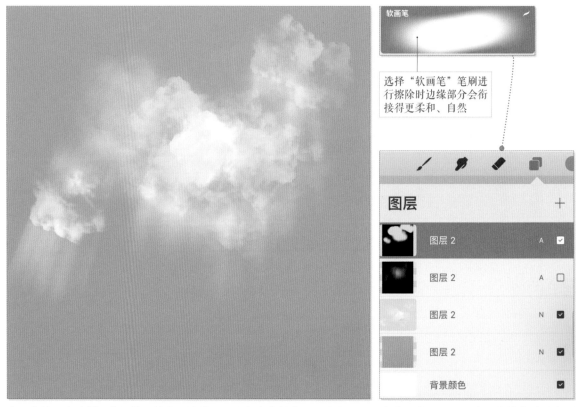

在"擦除"中选择"软画笔"笔刷,擦除云朵中多余的部分,只保留云朵下方的光束即可。注意,在擦的过程中可以适当调节"不透明度",避免擦出生硬的边缘。

当我们需要在同一幅画面中展示白天和黑夜两种风格时，不用重复绘制，只需要进行适当的调整即可，下面将介绍操作的方法。

## 4.8.1 分析转换的条件

黑夜效果主要通过整体的明暗色调以及光感的变化来实现画面的变化。

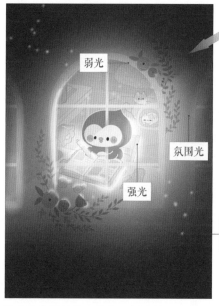

弱光

氛围光

强光

绘制前需要先设定光源方向。例如画面中光线是由右上向左下照射的

星点起到在夜晚中营造氛围的作用

白天光感强烈，并且在日光的照射下，画面中的颜色整体较鲜亮，表现出局部的阴影效果即可。

黑夜效果并不是全黑的，在黑夜中也能看清周围的物体。并且夜晚会有灯光效应，屋内与屋外会产生强烈的光效对比。在绘制时主要靠深色的背景和光效的亮度来表现黑夜的效果。

## 4.8.2 转换的方法

转换时主要是通过不同的图层混合模式，以及不同的光感来表现黑夜效果。

在图层的最上方新建深色图层

首先需要在图层的最上方添加一个深蓝色的图层，然后将图层混合模式改为"正片叠底"，这样深蓝色的底就能形成深色的膜罩在画面中。

软画笔

用"软画笔"笔刷擦出画面中的弱光

在"擦除"中选择"软画笔"笔刷，擦出画面中窗户内的弱光。注意在画面中光的亮暗程度由"不透明度"值控制。接着复制图层，增强明暗对比。

复制图层，增强明暗对比，使深的部分更深，亮的区域更亮

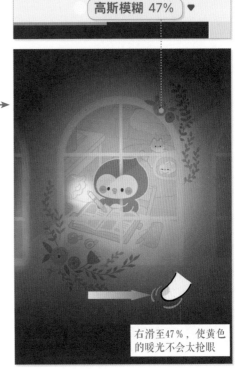

高斯模糊 47%

接着新建一个图层，绘制光源部分，注意黄色区域为光源照射的范围。在图层混合模式中选择"柔光"，并把"不透明度"调整至60%。然后在"调整"中选择"高斯模糊"，右滑至47%。

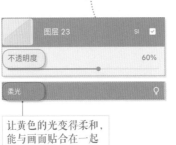

图层 23　　　SI ☑

不透明度　　　　　60%

柔光　　　　　　　♀

让黄色的光变得柔和，能与画面贴合在一起

右滑至47%，使黄色的暖光不会太抢眼

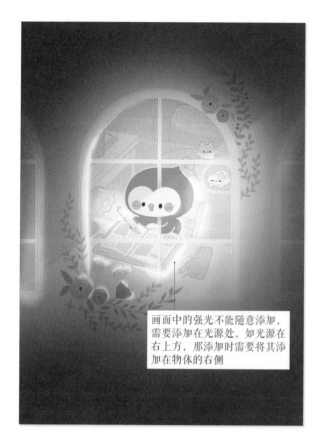

画面中的强光不能随意添加，需要添加在光源处，如光源在右上方，那添加时需要将其添加在物体的右侧

浅色笔 ———————— 越用力越亮

图层 26          0  ☑

不透明度                最大

滤色

颜色减淡

添加

浅色

覆盖

在画笔库中找到"亮度"列表中的"浅色笔"笔刷，用它画出强光，并在图层混合模式中选择"覆盖"，它的特点是能让深色系颜色变得更深，亮色系颜色变得更亮。

将画笔尺寸调至最大 ———— 微光

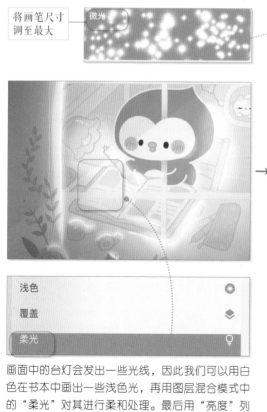

浅色        ✦

覆盖        ◈

柔光        💡

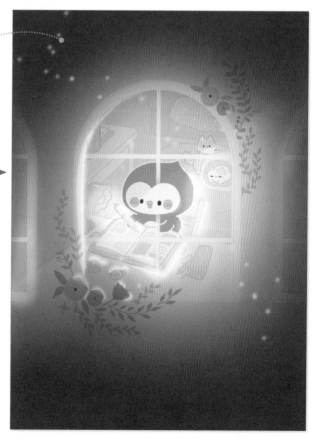

画面中的台灯会发出一些光线，因此我们可以用白色在书本中画出一些浅色光，再用图层混合模式中的"柔光"对其进行柔和处理。最后用"亮度"列表中的"微光"笔刷画出一些星点来丰富画面。

# 4.9 如何将照片转成手绘

照片转手绘是大部分初学者都想学习的技能之一。下面将对定制人像和照片写生两种类型进行讲解。

## 4.9.1 定制人像

定制人像需要先观察人物的特点，找准人物的角度和比例，然后用自己喜欢的画面风格进行转换。注意，如果是成套的人物，需要统一画面风格和色调。

**分析照片** 定制人像的要点不是要画得多像、多写实，而是要绘制出人物的神态，并且与照片中的人物有同样明显的特征。因此在绘制前我们需要分析人物的形态、发饰、配饰等。

人物为正面，露出耳朵，有齐肩的头发，戴了帽子

人物为四分之三侧面，露出一只耳朵。有长发特征，头上戴有发饰

人物呈正侧面，能明显看清面部及颈部的侧轮廓线，人物发型为丸子头

人物为四分之三侧面，主要有戴眼镜、帽子，扎辫子等明显的特征

### 草稿的变化

绘制草稿时可以将照片垫于底层，通过降低"不透明度"来找出人物角度和大致的大小。

注意，在绘制草稿时可以主观地进行适当调整，如第三幅图与第四幅图的人物角度需要微调。

画出大致的草稿后，可以用单一的线条画出流畅的轮廓线，再把多余的辅助线擦掉。

## 确定画风

鼻头红润，面部有明显的雀斑，腮红明显

斯提克斯

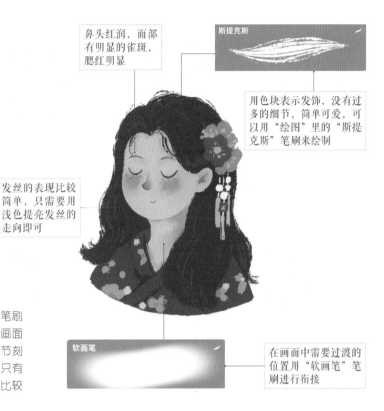

用色块表示发饰，没有过多的细节，简单可爱，可以用"绘图"里的"斯提克斯"笔刷来绘制

发丝的表现比较简单，只需要用浅色提亮发丝的走向即可

软画笔

在画面中需要过渡的位置用"软画笔"笔刷进行衔接

画面风格是插画中重要的效果呈现。通常笔刷的效果以及人物五官的表达能直接表现出画面风格。如右上图所示，人物没有过多的细节刻画，用特殊的笔刷进行填色，色块简单，只有深浅的变化。这种风格对初学者来说也是比较好掌握的。

## 统一色调

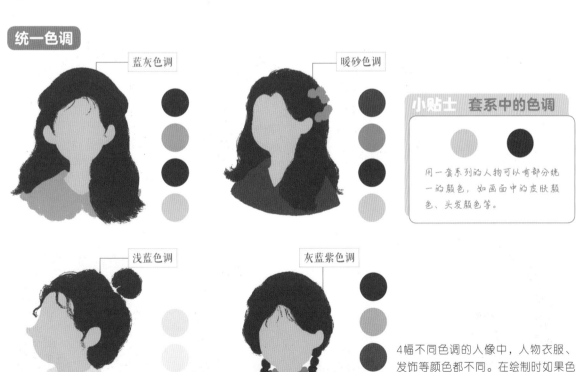

蓝灰色调

暖砂色调

浅蓝色调

灰蓝紫色调

小贴士 套系中的色调

用一套系列的人物可以有部分统一的颜色，如画面中的皮肤颜色、头发颜色等。

4幅不同色调的人像中，人物衣服、发饰等颜色都不同。在绘制时如果色彩不统一，会导致整个画面看上去不协调。如色彩饱和、颜色鲜亮的色调与色彩低饱和、明度较低的色调搭配就会使画面不统一。

## 绘制的步骤

从线稿中最外围的线条开始填色，避免出现缝隙

镜框颜色要浅于发色

根据草稿中的轮廓线进行填色。首先从肤色、头发、帽子、背心开始，将人物的大致颜色画上去。接着画出衣服底色，并画出五官的颜色。最后用浅色和深色丰富细节，关掉草稿图层。

嘴巴略小，鼻头要比腮红红一些，再画出睫毛

用同样的方法进行填色，注意绘制侧面的五官时轮廓线较为重要，需要细致地画出由额头至下巴的弧线，并画出鼻头的特点，注意嘴巴的大小。最后用深浅不同的笔触丰富细节。

   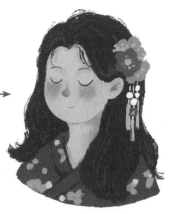

主观地更改人物表情

画出肩颈上的投影

根据照片可以看出人物眼睛是睁开的，在绘制草图时也画出睁开的眼睛，但可以根据画面效果做适当调整，这里可以将眼睛画成闭合的月牙形，使其看上去更加可爱。

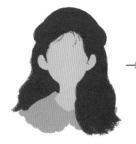 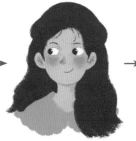 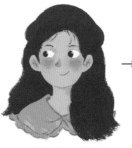 

发丝要顺着头发的走向绘制

由于人物为正面，画人物时要注意面部与头发的衔接，特别是发际线及鬓角的处理。这里也需要注意眼睛在面部的比例，可以将其画大一些，根据照片做一些夸张的处理。

## 4.9.2 照片写生

照片写生是初学者在熟悉软件操作时必须要练习的操作之一，经过临摹或者照片写生的练习后，在用色、把握形态、画面效果处理等方面可以得到一定的锻炼。

### 根据画面确定大致关系

  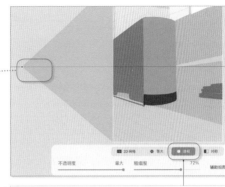

在绘制这种带有透视效果的画面时可以用"绘图指引"中的"透视"进行辅助绘图，确保透视关系的准确性

照片中的主体物为双层巴士车，具有近大远小的透视关系。在刚开始的绘制中可以用大色块将画面中的各个区域填充完整。这里需要注意的是用色时可以用深浅不一的蓝色来表现巴士车的亮面和暗面。新手在把握不准颜色时可以用"吸色"的方式来选取颜色。

### 快速处理画面成像

 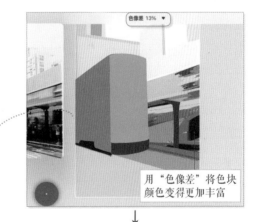

用"色像差"将色块颜色变得更加丰富

用添加"参考"的方式来观察照片中的细节部分

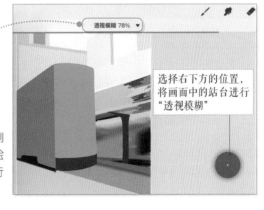

选择右下方的位置，将画面中的站台进行"透视模糊"

通过调节"位置"来对模糊的方向进行改变

拍照时快门速度的变化导致站台出现模糊的成像效果。在绘制时若我们需要表现出模糊的质感，可以不用涂抹工具进行绘制，而用"调整"中的"色像差""透视模糊"功能对画面进行处理。

站台柱同样用"色像差"来表现

绘制的重点为车子底部的投影和地面的标识形状

巴士车底部的道路上有标识形状，我们在绘制时不需要对这些区域进行细节刻画，可以用"工作室笔"笔刷快速进行表现。

## 用色块表现立体感

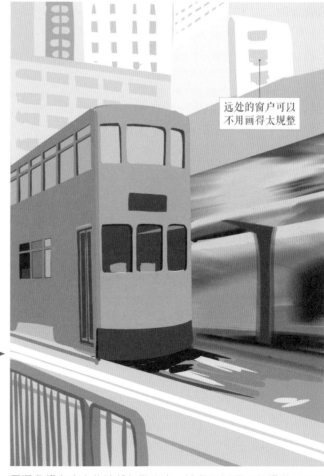

远处的窗户可以不用画得太规整

用深色将车窗中的暗部勾勒出来，这里可以用"剪辑蒙版"工具进行绘制。地面以及左下角的栏杆部分可以用同类色表现出大致形状和立体感。

## 细节的添加

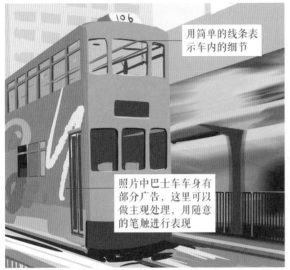

用简单的线条表示车内的细节

照片中巴士车车身有部分广告，这里可以做主观处理，用随意的笔触进行表现

小贴士 "泛光" 笔刷

用"浅色笔"笔刷画出灯牌以及车前灯部分。这里如果光感效果较弱，可以用"调整"中的"泛光"笔刷加强光感。

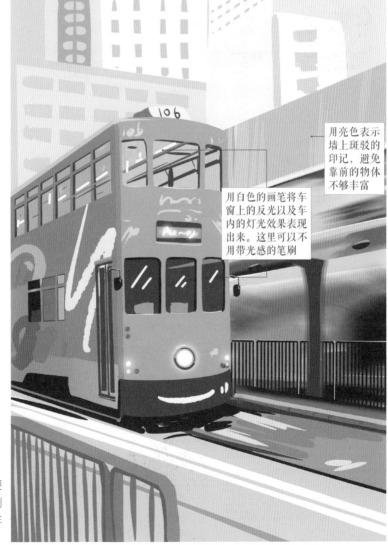

用亮色表示墙上斑驳的印记，避免靠前的物体不够丰富

用白色的画笔将车窗上的反光以及车内的灯光效果表现出来。这里可以不用带光感的笔刷

在进行照片写生时可以根据自己想要的画面效果做细节的补充，在绘制到最后的阶段时，需要把靠前的物体丰富一下，让画面层次感更丰富。

## 4.10 如何进行速涂练习

速涂有助于色感的培养以及对大形状的概括，是提升绘画基础的关键，也是新手在不断学习的过程中需要练习的重要操作。

### 4.10.1 根据素材选择构图

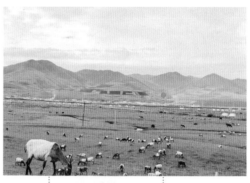

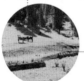

画面中树林、天空、草坪的色调很美，可以作为主要的参考

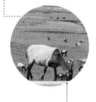
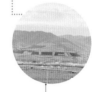

选取画面中的羊和远山作为画面中近景和远景的一部分

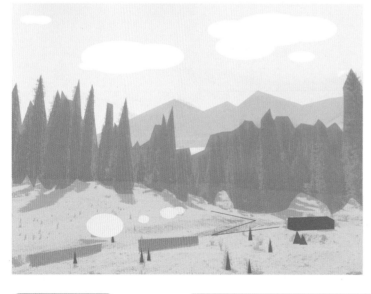

将选取的两幅画面中的主要部分进行组合，以左上图作为主要的参考对象，右上图作为补充素材重新进行构图，这样画面中就会有远山、树林、草坪、羊等不同的层次。

### 选择笔触风格

中等画笔

映卡

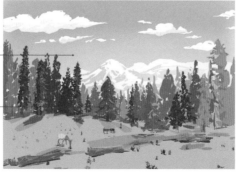

选择"着墨"中的"映卡"笔刷，在铺染天空背景时可以用"气笔"中的"中等画笔"笔刷进行过渡。注意在绘制时可以对"映卡"的尺寸进行调节，以绘制细节部分。

## 4.10.2　速涂示例

### 画云

画云时可以尽量以弧线为主，表现出云朵圆滑、起伏的感觉。在上色时白色的亮部可以多保留一些，暗部和灰面的占比少一些。

画云时主要用黑、白、灰3种深浅不一的色调去表现云的立体感

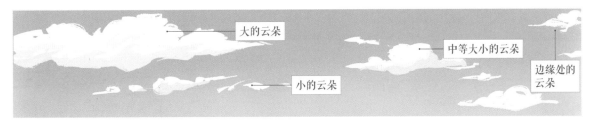

大的云朵

中等大小的云朵

边缘处的云朵

小的云朵

云朵排列的顺序对画面有着重要的作用。正确的顺序应该为两边的云朵向中间靠拢，两边中有一边的云朵较大，数量略少；另一边的云朵大小中等，但数量略多，边缘处可以有部分云朵。

### 树的笔法走向

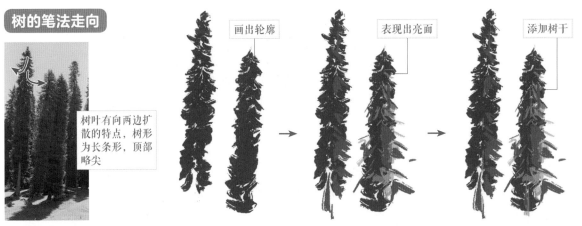

树叶有向两边扩散的特点，树形为长条形，顶部略尖

画出轮廓

表现出亮面

添加树干

首先通过观察找出树的特点，再用笔刷快速画出树的大致轮廓，注意不用画树叶的细节部分，在绘制时注意树叶部分的留白即可。接着调节底色的饱和度，将颜色变浅后画出树叶的亮面。最后勾勒出树干，注意树干穿插在树叶里，只需要露出局部即可。

### 用大色块铺底

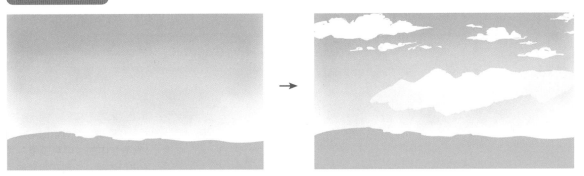

刚开始画的时候可以用色块将画面铺满，注意天空与地面的过渡。然后将雪山、云朵的位置用色块表现出来。在这个阶段可以不用绘制细节，只需要铺大色块即可。

## 画出前后空间感

从左右两边开始
逐步绘制树林

远处的树林矮
小且颜色较浅

用蓝绿色系的颜色画树林，用颜色的深浅来表现画面层次，靠前的部分颜色深，中间的颜色略浅，远处的树林颜色最浅。当树林绘制完成后，可以用浅蓝灰色将雪山的山脉画出来。由于远山较远，不用细致刻画。

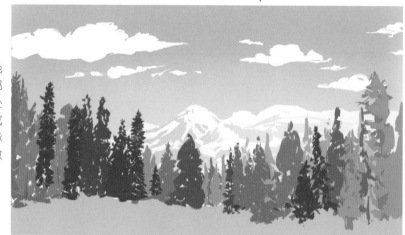

## 细化草坪

用大的色块将树林的投影表现出来，颜色不用太深，只需要比草坪的颜色深一点即可。使画面保持鲜亮、治愈的色调。接着用色块将羊和地上的枯木大致画出。

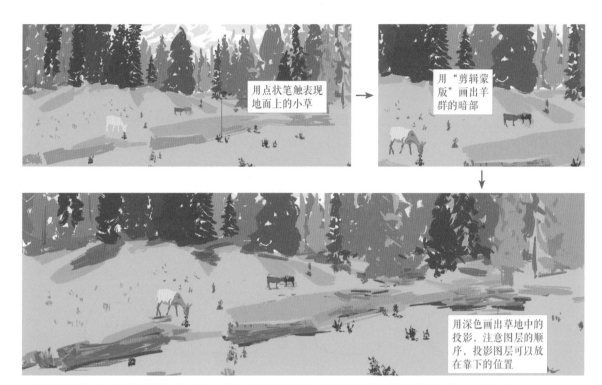

用点状笔触表现地面上的小草

用"剪辑蒙版"画出羊群的暗部

用深色画出草地中的投影，注意图层的顺序，投影图层可以放在靠下的位置

用同类色将枯树、羊群的暗部涂抹出来，表现出亮面与暗面。草地的投影也可以略深，叠加出层次感。

## 丰富树干及树叶层次

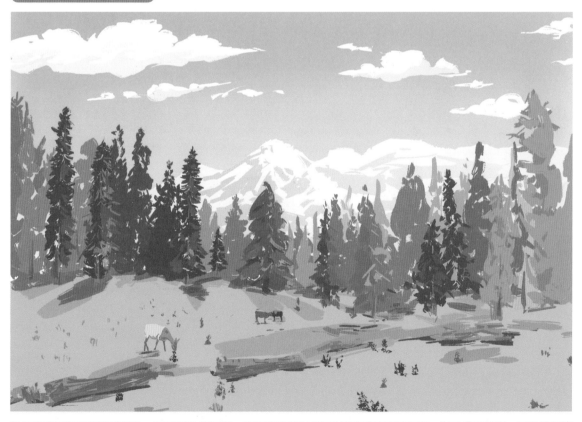

最后丰富画面中的细节部分，添加树叶的层次。此画的速涂时长可以控制在2小时左右。为了提高效率，可以提前将需要的颜色设置为一个新的色卡。

# 4.11 如何制作 GIF 表情包

Procreate中的"动画协助"是可以制作出动态图像的工具，如生活中常用的表情包、动图等。接下来尝试用iPad制作属于自己的表情包。

## 4.11.1 表现情绪的方式

表情是表现情绪最直观的方式，人物或动物的不同情绪是由表情的夸张程度来表现的，例如眼睛的形状、眉头弯曲的弧度、嘴巴的外形等。

## 4.11.2 表情包的制作方法

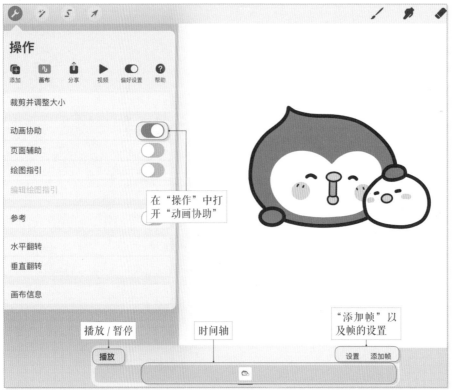

将"操作">"画布">"动画协助"打开，此时画布中的图像会显示在底部的时间轴中。轻点帧并拖曳可以改变其排列顺序。在选择某一帧后，画面底部会显示蓝色的标记。

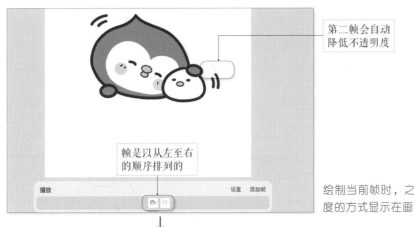

第二帧会自动
降低不透明度

帧是以从左至右
的顺序排列的

播放　　　　　　　　　　　设置　添加帧

绘制当前帧时，之前所画的部分都会以降低不透明
度的方式显示在画面中。

制作完成后点击"播
放"来预览动画效果

播放

制作放大效果时，可以用"拷贝并
粘贴"和"自由变换"来添加帧

帧与所画的图层相同，打开图层后也会自动形成一帧。如果想要在单个帧中显示多个物件，可以通过建组的方式来
达到目的。

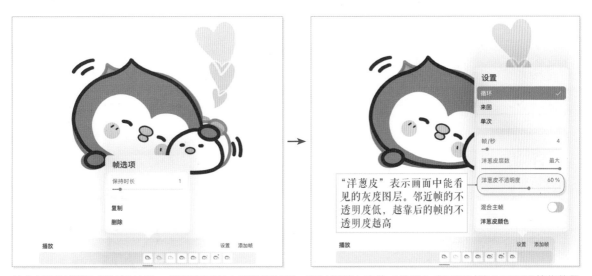

"洋葱皮"表示画面中能看
见的灰度图层。邻近帧的不
透明度低，越靠后的帧的不
透明度越高

单个帧可以调整"保持时长"，即其在画面中停留的时间。在时间轴上方的"设置"中可以对整个画面调节的数量
以及播放的模式进行选择。

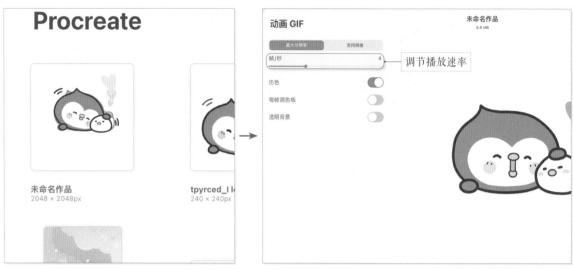

表情包在图库界面中的显示也与图片的显示有所区别。这里会将每个帧以低不透明度的形式呈现，第一帧高亮显示。最后将做好的表情包在"分享"中以GIF、PNG、MP4等格式进行导出即可。

# 第 5 章

# 插画实战练习

# 5.1 儿童插画

儿童插画常用于童话书的内页、封面等。其画面生动有趣，造型简约、可爱。这种插画能通过画面来给儿童讲故事。

墙面及柜体
主要用色

人物主要用色

纸箱及地毯
主要用色

## 学习目的

儿童插画对新手来说上手会容易一些，主要是用色块的堆叠和肌理的刻画来塑造画面效果。在学习儿童插画的过程中也可以学习绘制儿童人物的一些要点，例如儿童的夸张动态与表情、丰富的色调等。在接下来的学习中，我们将学习上色的顺序、光感的塑造、噪点的设置等。

## 使用情景

儿童插画（下称"儿插"）用途较广，可以用于儿童绘本、儿童玩具等。插画师可以根据不同的主题定制出符合要求的作品。

### 儿童绘本

儿童绘本是儿插使用频率最高的地方，可以根据儿童的不同年龄阶段绘制出多种风格的儿插作品。

### 儿童拼图

由于儿童益智玩具的大量出现，儿插也被广泛用于产品设计中，例如儿童拼图、积木等。

## 画前准备

构建一幅儿插作品时，需要先从环境设定、主题元素、人物造型3个方面入手。

### 环境设定

在绘制一幅儿插时，需要先确定出背景场景以及透视角度，如上图所示，可以选择室内环境并带一点透视角度。

### 主题元素

根据画面的主题选择合适的元素作为搭配。如图中为儿童房，可以选择一些玩具、家具用品等。

### 人物造型

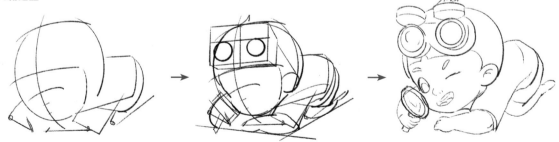

人物是画面中的主体元素，如上图所示，小男孩为画面的视觉重心，选择趴着并用放大镜观察物体的姿势，再加上有一些夸张的表情会更加生动。注意在选择人物的姿势时一定要画好人物的结构及比例关系。

## 配色联想

儿插用色丰富，在选择颜色时可以先自制一些调色板以便后续进行绘制，并且我们在提前画色卡时，能分析画面中使用的颜色，方便反复调整配色的比例等。

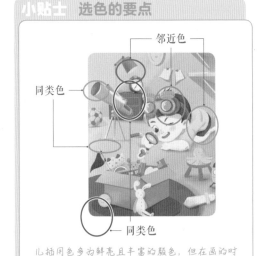

**小贴士 选色的要点**

邻近色

同类色

同类色

儿插用色多为鲜亮且丰富的颜色，但在画的时候一定要有相同或邻近的颜色进行呼应，这样才能使画面色调统一。

方案一：整体色调偏冷，颜色间的对比弱了一些。可以尝试增加一些较暖的颜色来平衡画面。

方案二：画面的整体配色饱和度较低，整体给人的感觉偏灰，可以适当增加饱和度，让颜色鲜亮一些。

## 笔刷使用

儿插作品不需要用太多的笔刷，主要分为起草、填色、刻画、光感塑造4个部分。

### 起草

6B铅笔

在画笔库中的"素描"里选择"6B铅笔"笔刷来画草稿，这款笔刷和铅笔画出的效果很接近。

### 填色

干油墨

铺色时可以选择有一些粗糙颗粒的笔刷，且边缘也是不规则的，可以在"着墨"里选择"干油墨"笔刷。

### 刻画

颗粒质感

干油墨

软画笔

用有肌理或过渡柔和的笔刷来表现明暗变化，可以在"气笔修饰"中选择"软画笔"笔刷。

### 光感塑造

浅色画笔

闪光

选色笔

光感有点亮画面的效果。上面3款画笔均在画笔库的"亮度"中。

## 创作步骤

### 起稿

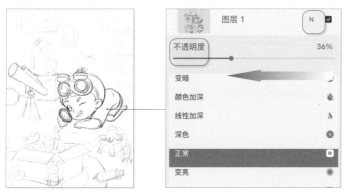

我们画草稿的顺序可以为：绘制大轮廓草图 > 确定物体形态 > 绘制精细草图。在确定形态的过程中可以不断修饰图形轮廓，线条可以不用太流畅，最后降低不透明度，描出精细的草稿。

### 人物上色

先画出眼镜的外轮廓并填充颜色，再用"剪辑蒙版"刻画出细节部分。注意画的时候按照由上至下的层次分出图层。

**小贴士　图层的不同用法**

眼镜有很多层次需要表现，所以要用"剪辑蒙版"来刻画细节，方便修改。头发只需要表现出明暗关系，因此可以借助"阿尔法锁定"功能来画细节。

用平涂的方法画出头发、面部、手脚的颜色，再画出五官。注意在表现头发和手脚的暗部时，可以借助"阿尔法锁定"功能来上色。最后画出放大镜并勾出边线。

**前景上色**

**小贴士** 降低不透明度来叠画物体

由于纸箱内的物体太多，画好一种物体后可以降低不透明度来画其他物体，避免物体被遮挡后看不清楚。

| | 图层 31 | N ☑ |

不透明度          77%

变暗        🌙

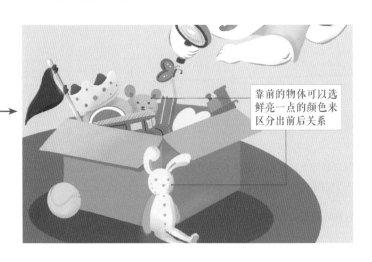

靠前的物体可以选鲜亮一点的颜色来区分出前后关系

前景中物体较多，应先从地毯和纸箱开始绘制，按从左至右的顺序绘制箱内的物体。注意前后的遮挡关系，适当调整图层的顺序。最后画出靠前的玩偶和网球。

**中景、后景上色**

降低墙面的不透明度

画完物体的明暗关系后可以勾出上面的细节纹理

中、后景可以先从望远镜开始绘制。注意选色时可以通过同类色的亮暗变化画出明暗关系。再用刻画的笔刷表现出从暗部到亮部的过渡。足球、台灯和闹钟采用相同的画法。

**小贴士** **颗粒的不同使用方法**

用墙面的颜色扫出一些颗粒，表现出环境色。在暗部用这个颜色还能画出颜色的深浅变化。

细颗粒

粗颗粒

调整颗粒笔刷的大小，画出细密的颗粒来表现相框的反光，用较粗的颗粒来表现相框内的暗部。

背景墙面上的相框、书柜在绘制时可以先用色块画出它们的底色，再用"干油墨"与自制的"颗粒"笔刷刻画细节，比如相框上的木纹、书柜的颜色变化等。

**其他元素及背景细化**

次要元素的颜色不用太多，且可以与整个画面有所呼应，如火箭的灰色与红色，章鱼的蓝色，木剑的黄色等。

吸取周围的颜色，
画出环境色的变化

**小贴士** **画投影的方法**

方法1：选择同样的颜色，在"图层"模式中选择"正片叠底"，画出投影的颜色。

方法2：在色相环中吸取比墙面颜色略深的颜色，用"剪辑蒙版"画出投影的部分。

画投影时靠前的投影颜色对比强烈，且颗粒感强；当绘制靠后的物体的投影时，可以调节颜色的不透明度，画出对比柔和一点的颜色，做出层次的区分。

**光感与噪点的设置**

小贴士　光感的塑造

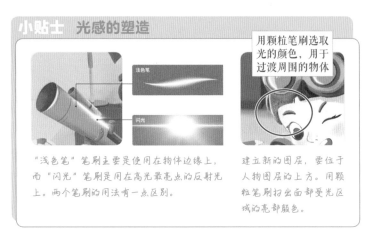

用颗粒笔刷选取光的颜色，用于过渡周围的物体

"浅色笔"笔刷主要是使用在物体边缘上，而"闪光"笔刷是用在高光最亮点的反射光上。两个笔刷的用法有一点区别。

建立新的图层，要位于人物图层的上方。用颗粒笔刷扫出脸部受光区域的亮部颜色。

小贴士　噪点的设置

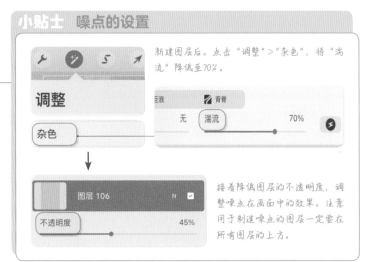

新建图层后。点击"调整">"杂色"，将"湍流"降低至70%。

接着降低图层的不透明度，调整噪点在画面中的效果。注意用于制造噪点的图层一定要在所有图层的上方。

光感和噪点在儿插中经常会用到。光感能增强画面的明暗对比，有点睛的作用。而噪点的设置能拉大插画前后的层次。

## 拓展知识　不同风格的儿插

**扁平儿插**

扁平的儿插的特点主要是人物比例夸张和物体的表现简洁化，给人简洁明了的视觉感。

**仿手绘儿插**

仿手绘的儿插常见于一些儿童启蒙绘本中，主要有可爱、拟人化的特点。其所用笔触大多为仿水彩、仿铅笔的笔触等。

# 文艺风插画 5.2

文艺风一直是比较受欢迎的风格，其中包含了纯手绘质感的画面和治愈风的画面。下面我们来学习治愈风插画和仿水彩插画的绘制要点。

## 5.2.1 治愈风插画

治愈风插画整体会给人温暖的感觉，画面氛围感强烈，并且色彩鲜亮、饱和度高。这种画面一般以自然元素作为主体。

**前景花丛主要用色**　**树林主要用色**　　**远山与天空主要用色**　**人物主要用色**

### 学习目的

在治愈风插画中色调与氛围感是支撑画面的重点。这种风格目前也是市场上比较流行的一种，我们在学习时需要注意色彩及光感的运用，学习氛围感的营造方法，使画面有亮点。

治愈风在一些文创产品中使用较广，与清新、文艺风有着相似的地方，常见于生活中使用的笔记本和明信片等。

**笔记本**

**明信片**

绘制的治愈风插画可以作为笔记本的封面，也可以应用于书签、明信片等文创产品中。这种风格在文创市场中是很受欢迎的。

## 画面色调的选择

整幅画面以黄绿色的暖调为主，有温馨的气息。自然风光的色调一般以蓝色、白色、绿色为主，因此在颜色上我们可以做适当的调整，将颜色的饱和度和亮度提高，使颜色更鲜亮。

**远山和天空色调**

远山与天空都采用蓝色系的色调，二者作为远景，在绘制时可以将两者的差距调小，使它们的颜色接近，看上去更加柔和。

**树林色调**

树林层次丰富，在绘制时近景可以选择饱和度较高的绿色绘制，中景则需降低饱和度，远景颜色浅且色调与远山接近。

**近景花丛**

花丛中穿插了草地的底色，这里的绿色以黄绿色为主，与上面的树林进行区分；花丛以黄色为主，中间穿插红色作为点缀。

## 氛围的营造

氛围感可以通过表现人物情绪、营造景深以及塑造光影等来表现。下面我们将通过一些操作来增强画面效果。

### 用"高斯模糊"效果表现前景

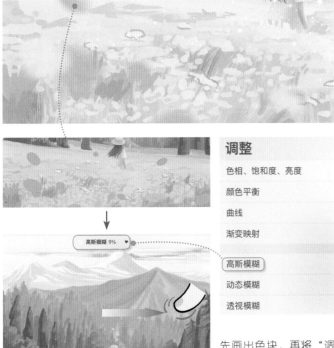

| 调整 |
| --- |
| 色相、饱和度、亮度 |
| 颜色平衡 |
| 曲线 |
| 渐变映射 |
| **高斯模糊** |
| 动态模糊 |
| 透视模糊 |

先画出色块,再将"调整"中的"高斯模糊"调节至9%左右,产生一定的虚焦效果,增强场景中的虚实对比。

### 星光的表现

人物右边的边缘部分可以加入白色亮线,表现出光感,制造出微风拂过的感觉。

星光需要有一定的大小和疏密变化。整体光感围绕人物呈螺旋形向上延伸。

## 笔刷使用

治愈风的笔刷中用得最多的为"听盒"笔刷。对笔刷的参数进行调整,可衍生出一系列"听盒"笔刷。除了用于表现肌理的笔刷外,还需要用柔和笔刷及亮度笔刷来辅助表现画面。

### 肌理笔刷

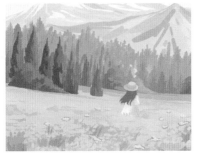

用"听盒"笔刷画出整幅画面的质感,此时还可以将"狼袋""菲瑟涅"两种笔刷结合使用。

### 柔和与亮度

在一些需要柔和处理的地方可以使用"软画笔"笔刷,绘制细节时可以用"画笔"笔刷。光感的绘制可以用"浅色笔"和"微光"笔刷。

## 创作步骤

起稿

以层层递进的方式来表现画面中的纵深关系

将画面分割为4层，最靠前的为草地，第二层为树林，第三层为远山，最里层为天空。将人物置于画面中心的位置。注意在绘制草稿时不需要画得非常精细。

**铺底色**

用"听盒 适合铺大色"笔刷来绘制树林的底色

最靠前的树明暗对比强，靠后的树颜色浅，可以用绿色和蓝绿色进行穿插绘制

**小贴士** 最开始上色时图层的顺序

由于需要根据草稿的位置进行填色，因此最开始填色时可以将线稿图层放置于顶层。物体区域确定后，再将线稿图层放置于底层。

先用蓝色渐变画出天空，接着用拖曳填色的方法填充草地的底色，再用绿色以条状笔触画出树林的大概范围。完成后可以逐步画出树林的前后层次。

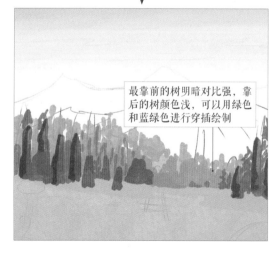

**绘制树林、草地、远山**

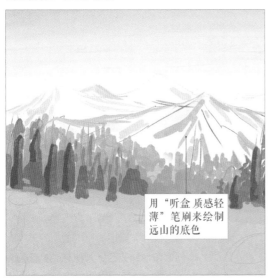

用"听盒 质感轻薄"笔刷来绘制远山的底色

铺完底色后能明显看出底层的线稿被遮盖

用蓝色的同类色叠加山脉。先从深色的山脉开始绘制，绘制时需要用深蓝色与浅蓝紫色做区分。注意叠加山脉的图层需要在最上层，再在下面的图层中填充底色。

草坪底色为浅绿色，再用"袋狼"笔刷选择深绿色表现出草的颜色变化

小贴士 **花丛的过渡**

用涂抹工具进行过渡处理

软画笔

用涂抹工具调整笔触边缘，远处与草地过渡的部分可以通过降低笔刷的不透明度来调整

在绘制黄色花丛时，注意不能用平铺色块或者渐变色块进行表现，局部区域需要留出底色的缝隙，这样画面会更通透。绘制前景的草时，可以用笔刷穿插叠加不同的绿色，表现出层次。

**细化前景**

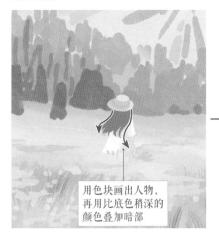

用色块画出人物，再用比底色稍深的颜色叠加暗部

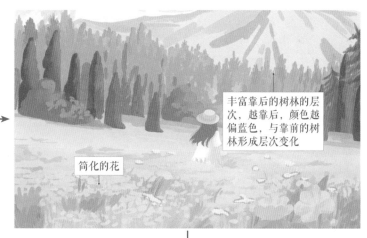

简化的花

丰富靠后的树林的层次，越靠后，颜色越偏蓝色，与靠前的树林形成层次变化

用"菲瑟涅"笔刷叠加树林细节

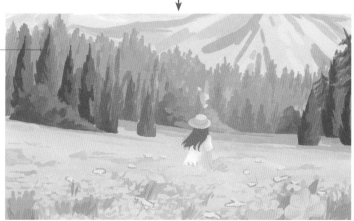

将草地细化后绘制出人物，注意在填色时需要与底部花丛做一个过渡，由于人物图层在上层，因此可以在裙子和花丛的衔接处用橡皮擦擦出一些花。接着用色块画出花朵部分，靠前的花朵大，越靠后的花朵越小。最后细化树林。

**画出远山与白云**

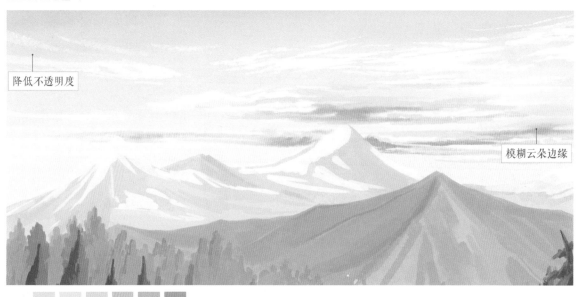

降低不透明度

模糊云朵边缘

绘制远山时应着重处理山体前后关系及其与天空的衔接处。在绘制最靠前的山体时一定要注意暗部灰色的使用，使用过多会导致画面脏乱。绘制云朵时可以适当降低颜色的不透明度，让中间区域清晰、两边模糊，营造出天空的柔和感。

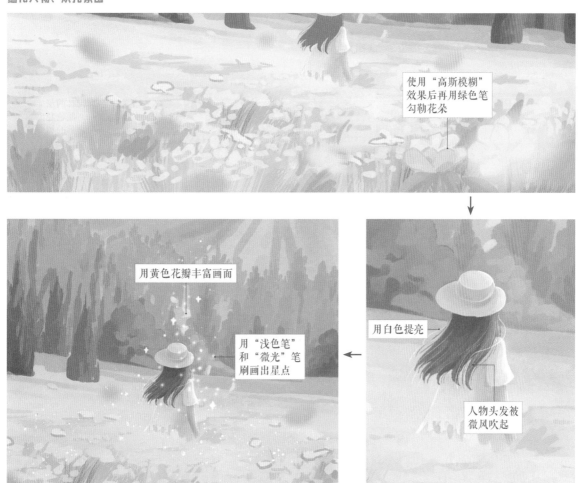

使用"高斯模糊"效果后再用绿色笔勾勒花朵

用黄色花瓣丰富画面

用"浅色笔"和"微光"笔刷画出星点

用白色提亮

人物头发被微风吹起

用"高斯模糊"效果调整前景花瓣。接着细化帽子和头发，可以通过分组的方式绘制头发，顺着弧线叠加暗部，避免出现生硬的感觉。最后用带有光感的笔刷画出星光，营造出整体的画面氛围。

## 拓展知识 光感对表现治愈风的作用

用带有光感的笔刷绘制一些可爱的小元素，这样能使单调的画面瞬间变得灵动，能治愈人心。

## 5.2.2　仿水彩插画

仿水彩插画应用了水彩颜料的晕染效果，其画面独特、美观。这种插画常用于装饰等。绘制水彩风的画面时对笔触与颜色的控制很重要。下面详细介绍一下绘制这种风格的插画时需要注意的地方。

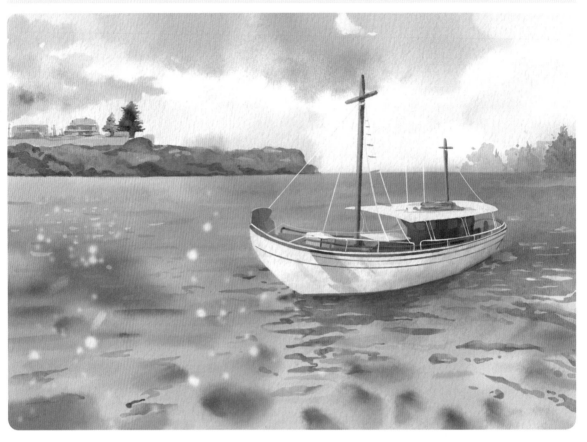

海水主要用色　　　　船主要用色　　　　天空主要用色　　　　礁石与树林主要用色

**学习目的**

传统的水彩画一笔定型，修改起来很麻烦，并且非常考验画师们对水分的控制与用笔的熟练程度。在使用Procreate绘制水彩风格的画面时，可以随时对画面局部进行修改、重画等，非常方便。并且不需要扫描处理图片就可以将其分享和发送给他人。

## 调整笔刷参数

绘制水彩风格的插画时，笔刷对画面效果的打造有很重要的作用，我们可以从画笔库中选择合适的笔刷并进行调整，以表现出水彩颜料的效果。

### 笔刷标记

选择"着墨"里的"标记"，打开画笔工作室，将"锥度"里的"尖端"调到91%。

选择"形状"后在"源库"中导入"Blotch1"。

在"属性"中将"最大尺寸"调到32%，将"最小尺寸"调到无。

将这些参数调好后就可以用这个笔刷勾勒船只上的细节。

### 笔刷斑点

将"属性"中的"最大尺寸"调到636%，将"最小尺寸"调到134%。

选择"描边路径"后将"间距"调到8%。

选择"颜色动态"中的"图章颜色抖动"，将"色相"调到8%。调节后的画笔可以用来晕染画面。可以复制一个画笔，将其放大或缩小，用来晕染不同大小的区域。

## 水彩技法练习

我们需要先了解一下绘制水彩画的各种技法，这样能更好地表现画面风格。

### 渐变

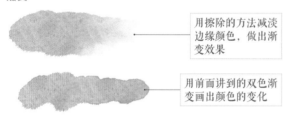

用擦除的方法减淡边缘颜色，做出渐变效果

用前面讲到的双色渐变画出颜色的变化

渐变通过颜色的深浅变化来表现颜色的渐变效果。

### 接色

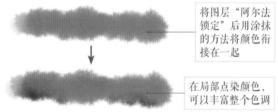

将图层"阿尔法锁定"后用涂抹的方法将颜色衔接在一起

在局部点染颜色，可以丰富整个色调

接色技法与渐变类似，将多种颜色依次进行衔接，可以得到颜色自然衔接变化的美妙效果。

### 湿画晕染

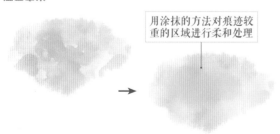

用涂抹的方法对痕迹较重的区域进行柔和处理

湿画晕染是指在湿润的纸面上作画，湿画能让整个画面十分柔和，适用于晕染大面积的背景等。

### 喷溅

可以用擦除的方法来改变喷溅的区域

喷溅能增添画面的氛围感，常在快要完成时在画面的局部喷洒出大小不同的点。

## 波纹绘制要点

平静海面上的波纹块面明显，起伏海面上的波纹细腻、密集，可用不同的笔触表现出倒影和波纹。多观察不同波纹的特点，才能更形象地画出波纹。

波纹呈块面状，间隔明显

波纹细密且均匀

海面在正常的情况下会有微小的波纹，可以使用大笔触画出。海面上的倒影轮廓也较为清晰，但越靠近前方，它的形状越扭曲。

微风吹拂下，波纹之间的距离更近，可以看作距离紧凑的短线组合，而倒影的轮廓也因波纹的变化而变得更加模糊。

### 小贴士　涟漪的特点

涟漪从上面看是圆形，从侧面看则为椭圆形，可以将其看作由一个个同心圆组成的波纹图案。注意近处的波纹较疏，远处的则较密。

## 笔刷使用

画仿水彩插画需要用到多种笔刷，主要分为晕染、接色、细节、喷溅4个类型。

**晕染**

可以将"斑点"设置为两种不同大小的画笔，用于表现大面积晕染效果和局部晕染效果。

**接色**

接色时要将颜色自然地衔接在一起，因此可以用到一些水彩效果较强的笔刷，如"听盒"，再结合涂抹工具就能很好地将颜色融合。

**细节**

用"标记1"来勾勒船只上的细节部分。用"听盒渐变色小"来表现颜色的变化。注意这里的"听盒"笔刷与前面的相同，只是尺寸发生了变化。

**喷溅**

用"轻触"笔刷来表现出喷溅的颗粒，这里可以结合"高斯模糊"效果使喷出的点有柔光的效果。

**起稿**

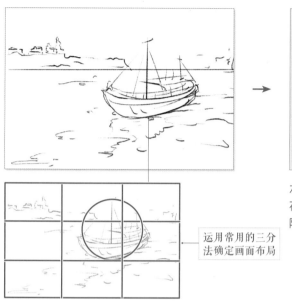

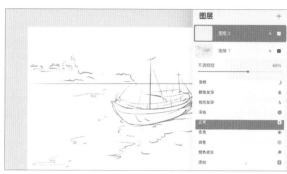

运用常用的三分法确定画面布局

水彩画不需要太精细的草稿，大致画出物体的位置和轮廓，在绘制时会根据画面需求进行调节。画好草稿后同样需要降低不透明度或者用"正片叠底"模式来上色。

**天空晕染**

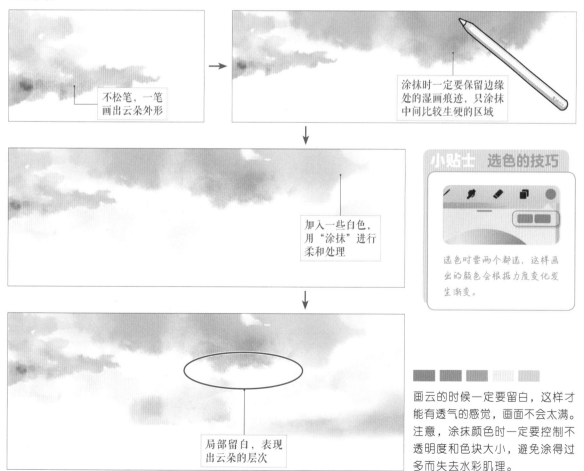

不松笔，一笔画出云朵外形

涂抹时一定要保留边缘处的湿画痕迹，只涂抹中间比较生硬的区域

加入一些白色，用"涂抹"进行柔和处理

小贴士 选色的技巧

选色时要两个都选，这样画出的颜色会根据力度变化发生渐变。

局部留白，表现出云朵的层次

画云的时候一定要留白，这样才能有透气的感觉，画面不会太满。注意，涂抹颜色时一定要控制不透明度和色块大小，避免涂得过多而失去水彩肌理。

**礁石、树林上色**

涂抹区域

画礁石时同样需要一笔到位，不松笔地填充颜色。用"正片叠底"模式叠加暗部与亮部的细节。建筑物与大树同样用这种方法绘制。

用"听盒渐变色"笔刷上色时一定要选择比实际颜色更深、更饱和的颜色，因为它会自动稀释颜色。

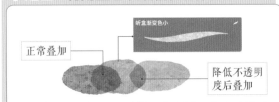

**小贴士　利用叠色表现前后层次**

听盒渐变色小

正常叠加

降低不透明度后叠加

这种叠加方法可以区分出树林的前后关系。靠后的树林用饱和度较低的颜色来绘制，靠前的树林用正常的叠加模式，可使饱和度变高。

**水面铺底**

在绘制水面底色时，可以倾斜画笔，用类似涂抹的方法左右平铺颜色。注意力度要稍轻。再用涂抹工具让各种颜色自然融合。

**船只上色**

**小贴士　用"剪辑蒙版"画细节**

| | 图层 25 | N | ☑ |
| | 图层 24 | M | ☑ |
| | 图层 23 | N | ☑ |

船身白色区域中有阳光照射的投影以及船身的花纹，可以先画出船体底色，再用"剪辑蒙版"刻画细节。

先用白色平涂出底色，添加新图层后在"剪辑蒙版"图层中画出船身上的投影，用擦除工具表现出投影颜色的渐变效果。

"阿尔法锁定"图层后画
出桅杆、绳索的暗部

先画整体的轮廓色块，再通过"阿尔法锁定"
和"剪辑蒙版"给局部细节换色，丰富船只的
颜色，最后勾勒绳索和围栏的细线等。

**水纹晕染**

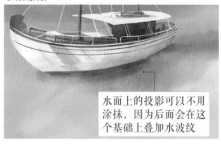

水面上的投影可以不用
涂抹，因为后面会在这
个基础上叠加水波纹

"阿尔法锁定"图
层后在水面上画出
多色渐变效果

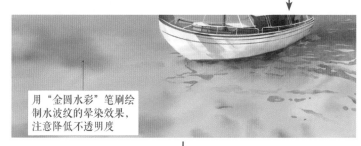

用"金圆水彩"笔刷绘
制水波纹的晕染效果，
注意降低不透明度

小贴士 **图层叠色**

图层 52

图层 52

图层 52

当绘制出的颜色比较浅淡，色彩的浓度
不够高时，可以多次复制图层使颜色有
叠加效果，这种方法能保留笔触痕迹，
并且颜色叠加自然。

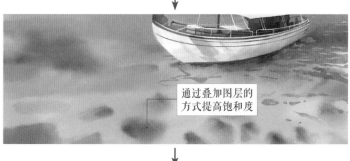

通过叠加图层的
方式提高饱和度

用"听盒渐变色"笔刷画出船只周围的波
纹。再用"清洗一水"笔刷晕开波纹边缘。
接着用"金圆水彩"笔刷以轻扫的方式画出
水面的晕染效果。最后用小笔触在远处增添
一些水纹。

**光斑与纸纹**

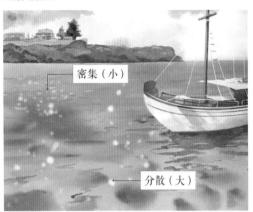

密集（小）

分散（大）

小贴士　光斑的设置

轻触

图层 56　Cd ☑

不透明度　　　　　　　最大

高斯模糊 5% ▼

深色　　　　　　　　　　⊕
正常　　　　　　　　　　Ⓝ
变亮　　　　　　　　　　✱
滤色　　　　　　　　　　▨
颜色减淡　　　　　　　　🔍
添加　　　　　　　　　　⊞
浅色　　　　　　　　　　⊙

选择"轻触"笔刷，点出喷洒效果。再将图层模式选择为"颜色减淡"，最后将"高斯模糊"调到5%，就得到了光斑的效果。

在使用"轻触"笔刷绘制斑点时可以调节点的大小，再通过擦除的方法擦掉多余的斑点，注意斑点要错落有致、且要有疏密的变化。

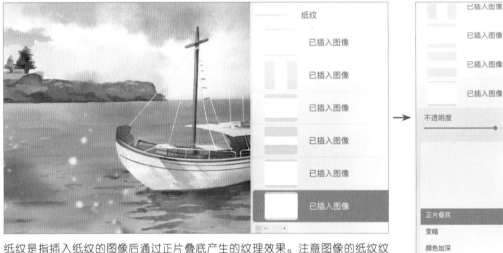

纸纹

已插入图像
已插入图像
已插入图像
已插入图像
已插入图像
已插入图像
已插入图像

已插入图像　M ☑
已插入图像　M ☑
已插入图像　M ☑
已插入图像　M ☑

不透明度　　　　　　　50%

正片叠底　　　　　　　☒
变暗　　　　　　　　　🌙
颜色加深　　　　　　　◐
线性加深　　　　　　　◑
深色　　　　　　　　　⊕

纸纹是指插入纸纹的图像后通过正片叠底产生的纹理效果。注意图像的纸纹纹理是固定的，可以通过放大和缩小将纸纹调节出合适的肌理大小；并通过反复叠加和不透明度的调节，让纸纹更加接近实际水彩纸的效果。

## 拓展知识　不同风格的仿水彩画

**钢笔淡彩**

钢笔淡彩最特别和明显的一点是画面中的色彩饱和度不会太高，且物体都会有用钢笔勾勒的线条，常见于小清新风格的图案中。

**古风水彩**

古风水彩的风格类似于国画的写意，与国画不同的是水彩中的用色不会用到墨色，通常会用鲜亮的颜色。这种风格常见于国潮包装中。

动漫风格变化很多，除了常见的二次元，也就是常说的赛璐璐风格外，还有一些可爱的Q萌风格。

## 5.3.1　Q萌动漫插画

Q萌动漫风格是将人物、动物、物品夸张化后产生的可爱风格，与简笔画不同的是，Q萌插画细节的丰富度更高，其中也包括立体感、空间感、人物比例等。下面详细介绍这种风格的绘画特点。

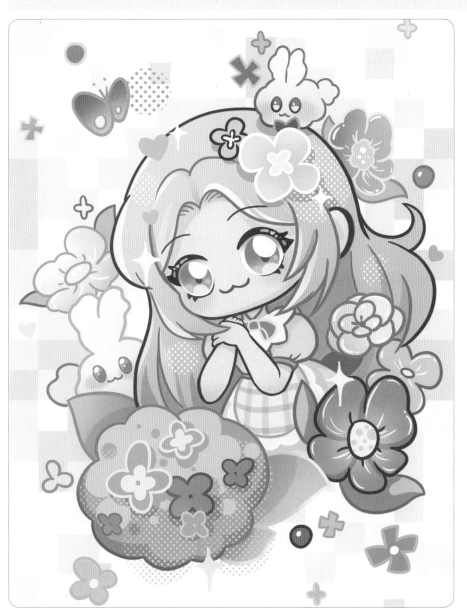

人物主要用色

小元素主要用色

背景主要用色

### 学习目的

Q萌动漫属于二次元漫画的一种，是一种比较夸张的绘画风格，比较像大头娃娃。其风格在夸张的基础上多了一些可爱、呆萌的感觉。学习这种风格的画法可以练习如何让人物更具萌感。新手尝试多种风格的绘制后，能更适应不同风格的变化。

Q萌动漫的风格较为可爱，多出现于常见物品中，例如生活中使用率很高的手机壳、钥匙扣、亚克力立牌等。

**手机壳**

手机壳多用可爱、颜色丰富的图像作为元素，其中使用较广的就有Q萌动漫插画。

**钥匙扣**

近年来，钥匙扣兼具实用性与美观性，在包装上也更丰富。

**亚克力立牌**

将绘制的Q萌插画制作成亚克力立牌，常见于产品周边的手办等装饰摆件。

**比例与萌感**

人物是绘画中的一个难点，尤其是人物的比例和动态，稍有不慎就会显得很奇怪。掌握Q萌人物的比例后，绘画难度会大大降低，能够轻松画出可爱的人物。

**常见比例**

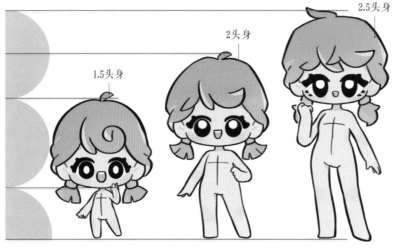

2.5头身在Q萌人物绘画中更偏向真实比例，可以赋予人物酷酷的气质。

2头身能清晰、明确地表现人物四肢，在可爱的基础上可以做出更多动作。

1.5头身的四肢简化程度最高，画起来难度最低，人物整体更加软萌，看起来也更可爱。

**全身的画法**

以微微扭头的2头身人物为例，先确定比例，再用线条和圆圈代表四肢及主要关节，摆出人物的动作，再根据关节位置画出人物造型。

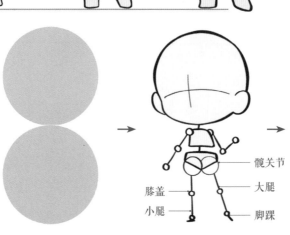

髋关节
膝盖　　　大腿
小腿　　　脚踝

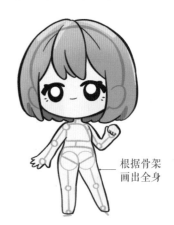

根据骨架画出全身

## 眼睛是灵魂

不管是头像还是全身像，眼睛都是一幅画中最饱含情绪的地方，我们可以运用Procreate的强大的辅助功能轻松画出一双灵动的眼睛。先了解眼睛的组成部分，有助于我们井井有条地画出完整的眼睛。

### 认识结构

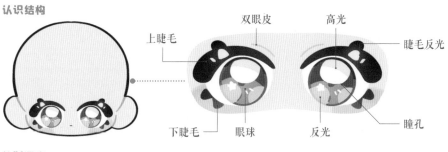

大眼是Q萌风格插画中比较明显的特征。绘制时注意双眼皮和下睫毛不是固定部分，可以根据人物特征和个人喜好进行调整。

### 绘制顺序

用"绘图指引"中的对称工具可以在画出一只眼睛的基础上复制出另一只眼睛。

### 小贴士　眼睛的情绪表现

睫毛、眼球和高光的形状都是可以改变的，将不同的形状排列组合可以画出许多可爱的眼睛，加上各种小符号能表现出各种小表情。

## 笔刷使用

Q萌插画的绘制需要用到多种笔刷，主要分为勾线、刻画、上色、丰富背景这几个主要步骤。

### 勾线、刻画

勾线、刻画的笔刷都是软件自带的笔刷，不需要调整参数，直接用就可以。

### 上色

上色时需要用一些有过渡效果的气笔，只需要用到上图中的两种即可。

### 丰富背景

丰富背景时会用到一些自制的笔刷来点缀画面，如"小十字""网格"笔刷。

## 创作步骤

**起稿**

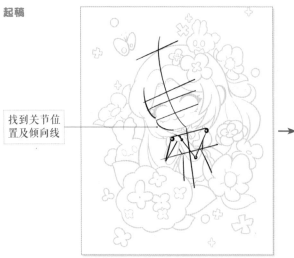

找到关节位置及倾向线

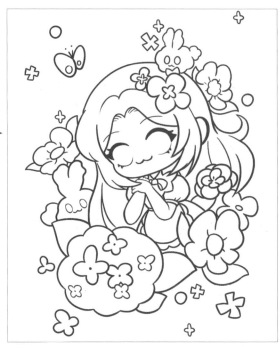

画前需要先将人物的动态、比例找准确。确定出关键关节，再用流畅的线条勾出形态，最后对线稿进行修饰。注意外轮廓的线条比内部线条略粗。

**人物上色**

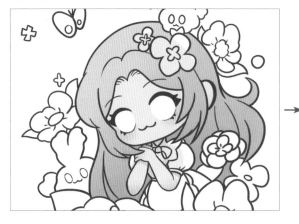

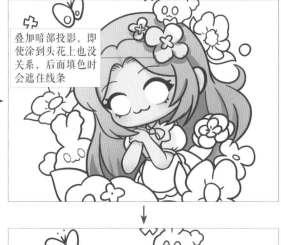

叠加暗部投影，即使涂到头花上也没关系，后面填色时会遮住线条

**小贴士** 画头发的技巧

要想画出头发的立体感，可从用黑白图形模拟出明暗的变化，再加颜色，这样能保证亮面和暗面的准确性。

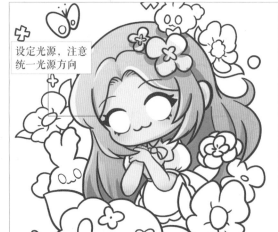

设定光源，注意统一光源方向

用"剪辑蒙版"功能为头发、面部以及手臂添加渐变颜色，再叠画出头发与面部的阴影部分。最后在发丝边缘加入一些亮色，表示光感。

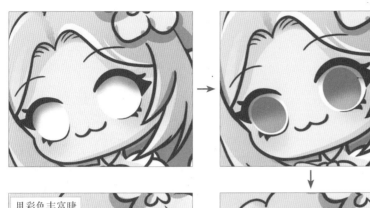

先画一个稍圆的眼眶，再画一个椭圆表示眼球，底部可以用渐变颜色

用彩色丰富睫毛，使其看上去更亮眼

画眼睛时要先确定出眼球的大小，再进行内部的丰富表现。在颜色搭配上尽量与发色保持一致，可以用互补色拉大颜色的对比，以突出眼睛。

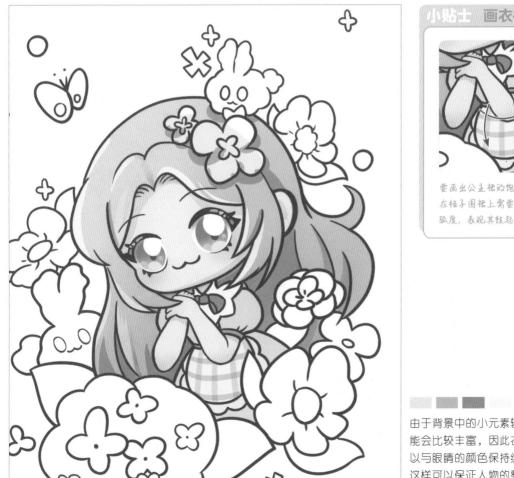

**小贴士** 画衣裙的要点

要画出公主裙的饱满的特点，在格子围裙上需要画出一定的弧度，表现其鼓起来的效果。

由于背景中的小元素较多，颜色可能会比较丰富，因此衣裙的配色可以与眼睛的颜色保持统一的色系，这样可以保证人物的整体性。

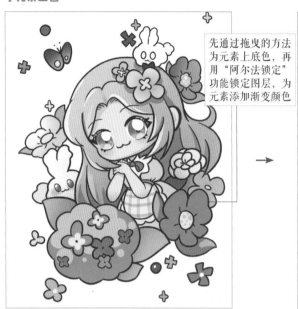

先通过拖曳的方法为元素上底色，再用"阿尔法锁定"功能锁定图层，为元素添加渐变颜色

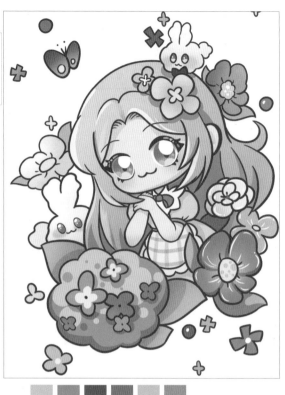

**小贴士　花朵的细节刻画**

画出花瓣的渐变颜色，再用大小不一的点表示花芯；最后用高光线和暗部色块区分出亮面与暗面，画出立体感。

花朵与叶片大多用渐变色来绘制，对于靠前的大花，可以稍微刻画一下细节，区分出前后的层次感。

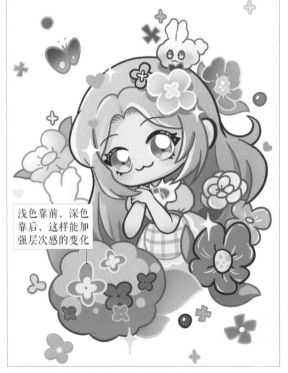

浅色靠前，深色靠后，这样能加强层次感的变化

**小贴士　为物体边线换色的要点**

| | 图层 146 | N |
| --- | --- | --- |
| | 线稿 | N |

用"剪辑蒙版"对线稿图层进行换色。注意主体的轮廓线需要突出，不能换色。

用不同的颜色为画面中的边线换色，可起到提亮画面的作用。边线可以用同类色进行换色，然后用白色和浅蓝色绘制出不同大小的星星。

**丰富画面效果**

用自制的笔刷丰富画面效果。注意在人物图层上使用笔刷可以降低其不透明度，使图案不抢眼，使画面依旧以人物为主。

错落有致

在画背景中的马赛克时，可以向中心点聚集，边缘部分局部填充颜色，让画面看上去不会太满。

**小贴士　马赛克的制作方法**

网格

先用软件自带的"网格"笔刷，将其尺寸调大，在画面中铺画出格子。再用"参考"的方法点击"选取">"矩形">"填充颜色"，框选出网格。

## 拓展知识　□萌的其他风格

**校园风**

校园风使用频率较高的是水手服的红蓝配色和低调的棕色系发色。

**甜美洛丽塔**

可以使用高明度、低饱和度的邻近色作为主体色调，给人以华丽的感觉。

**混搭潮酷**

姿态洒脱随性，手部动作可以有各种变化，也可以拿上道具。

**素雅古风**

古风人物的表情多为微笑、轻微皱眉这样的含蓄姿态。

## 5.3.2 日系少女插画

常见的各种漫画风格有其不同的特点，除了前面讲到的Q萌动漫风格外，还有下面这种日系风格，这种风格会
对人物进行夸张处理，画面色彩比较明快、艳丽等。

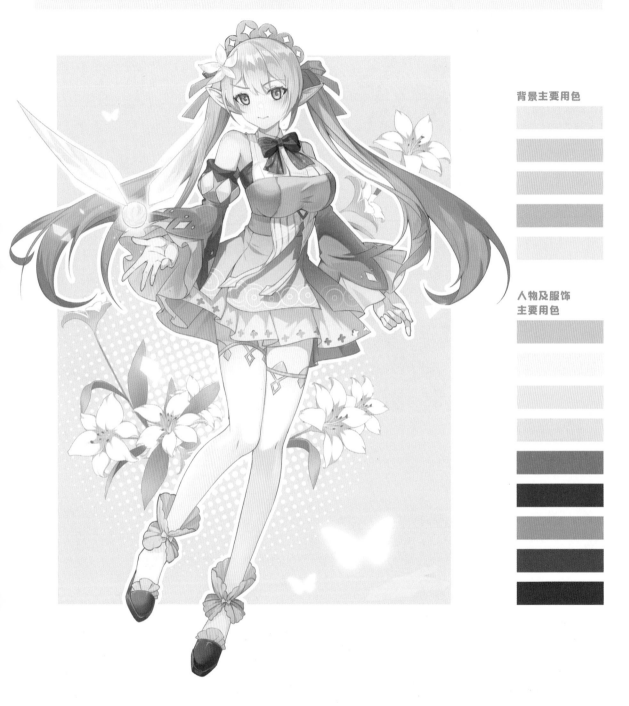

背景主要用色

人物及服饰
主要用色

**学习目的**

动漫风格的插画看似简单，但新手在绘制时常常会画出较为奇怪的人物比例，这是因为这种风格的插画对人体结构
以及光影色调有着极高的要求。下面将通过线条特征以及人体结构来介绍这种插画的绘制方法。

## 勾线的处理

线条的处理对于二次元画作非常重要，线条效果直接决定了画面的精致度。勾线中线条粗细的变化是辅助画面最终成型的重要一步。

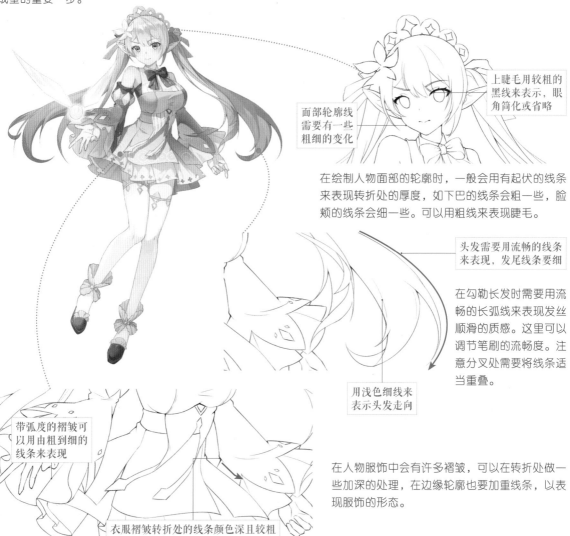

面部轮廓线需要有一些粗细的变化

上睫毛用较粗的黑线来表示，眼角简化或省略

在绘制人物面部的轮廓时，一般会用有起伏的线条来表现转折处的厚度，如下巴的线条会粗一些，脸颊的线条会细一些。可以用粗线来表现睫毛。

头发需要用流畅的线条来表现，发尾线条要细

在勾勒长发时需要用流畅的长弧线来表现发丝顺滑的质感。这里可以调节笔刷的流畅度。注意分叉处需要将线条适当重叠。

用浅色细线来表示头发走向

带弧度的褶皱可以用由粗到细的线条来表现

在人物服饰中会有许多褶皱，可以在转折处做一些加深的处理，在边缘轮廓也要加重线条，以表现服饰的形态。

衣服褶皱转折处的线条颜色深且较粗

---

**小贴士** **不同材质的勾线要点**

交叉处加重

外轮廓线更粗

明暗交界处会随着物体本身的体积加重

用细线条表现花瓣柔软的感觉

头发的线条两端会逐渐变细，形成自然收缩的效果。

玻璃物件的纹理线条两端会留白，不做封闭处理。

金属的明暗交界处可以用填充色块来表现强反光材质。

叶子的轮廓线条会随着转折弧度的变化而产生粗细变化，叶脉则轻轻地用细线画出。

绘制漫画时，都会从"头"开始。好看的脸离不开正确的五官比例，越接近正确的五官比例，脸就越耐看。

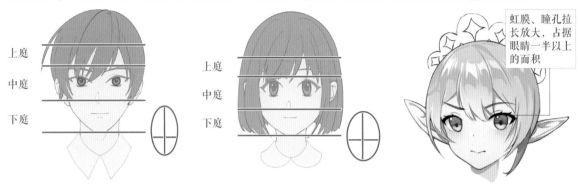

虹膜、瞳孔拉长放大，占据眼睛一半以上的面积

漫画中男性的脸部比例与女性相比，会更接近真人的脸部比例，三庭仅有上庭较短。女性中庭较长，上庭、下庭短，眼睛位置偏下，显得较为可爱。在眼睛上，男性的眼睛狭长，女性的眼睛更加宽大。

我们选择的画面人物为少女，因此需要着重刻画其眼睛和脸型。

**小贴士** 不同年龄阶段的面部特点

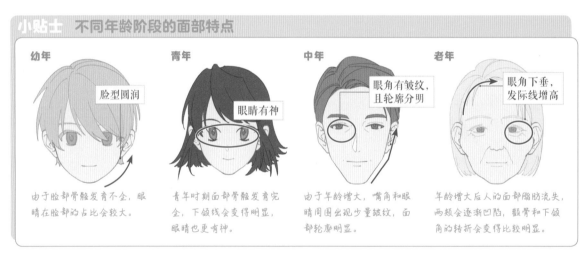

幼年 脸型圆润

青年 眼睛有神

中年 眼角有皱纹，且轮廓分明

老年 眼角下垂，发际线增高

由于脸部骨骼发育不全，眼睛在脸部的占比会较大。

青年时期面部骨骼发育完全，下颌线会变得明显，眼睛也更有神。

由于年龄增大，嘴角和眼睛周围出现少量皱纹，面部轮廓明显。

年龄增大后人的面部脂肪流失，两颊会逐渐凹陷，颧骨和下颌角的转折会变得比较明显。

**风格特色**

在画漫画人物时可以发挥想象力，创造一些拟人或非常规的人物造型。例如将动物的耳朵与人物结合，或者画出其他幻想生物的耳朵等。

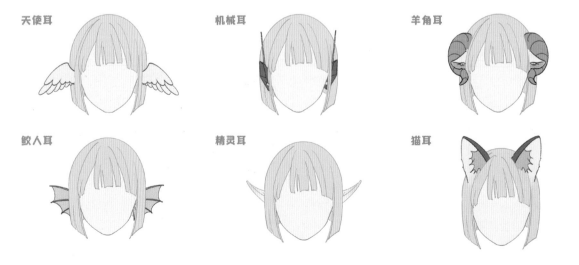

天使耳　　　机械耳　　　羊角耳

鲛人耳　　　精灵耳　　　猫耳

## 创作步骤

**找准动作要领**

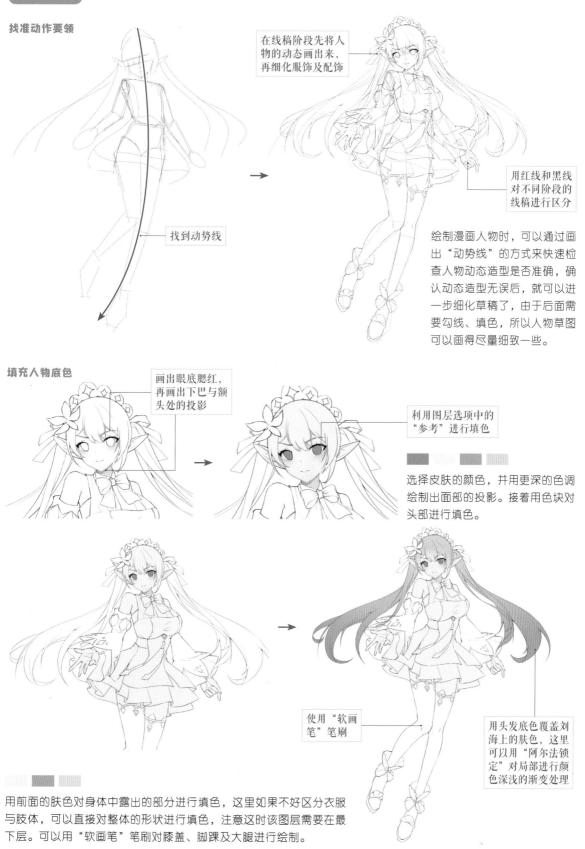

找到动势线

在线稿阶段先将人物的动态画出来，再细化服饰及配饰

用红线和黑线对不同阶段的线稿进行区分

绘制漫画人物时，可以通过画出"动势线"的方式来快速检查人物动态造型是否准确，确认动态造型无误后，就可以进一步细化草稿了，由于后面需要勾线、填色，所以人物草图可以画得尽量细致一些。

**填充人物底色**

画出眼底腮红，再画出下巴与额头处的投影

利用图层选项中的"参考"进行填色

选择皮肤的颜色，并用更深的色调绘制出面部的投影。接着用色块对头部进行填色。

使用"软画笔"笔刷

用头发底色覆盖刘海上的肤色，这里可以用"阿尔法锁定"对局部进行颜色深浅的渐变处理

用前面的肤色对身体中露出的部分进行填色，这里如果不好区分衣服与肢体，可以直接对整体的形状进行填色，注意这时该图层需要在最下层。可以用"软画笔"笔刷对膝盖、脚踝及大腿进行绘制。

绘制衣裙

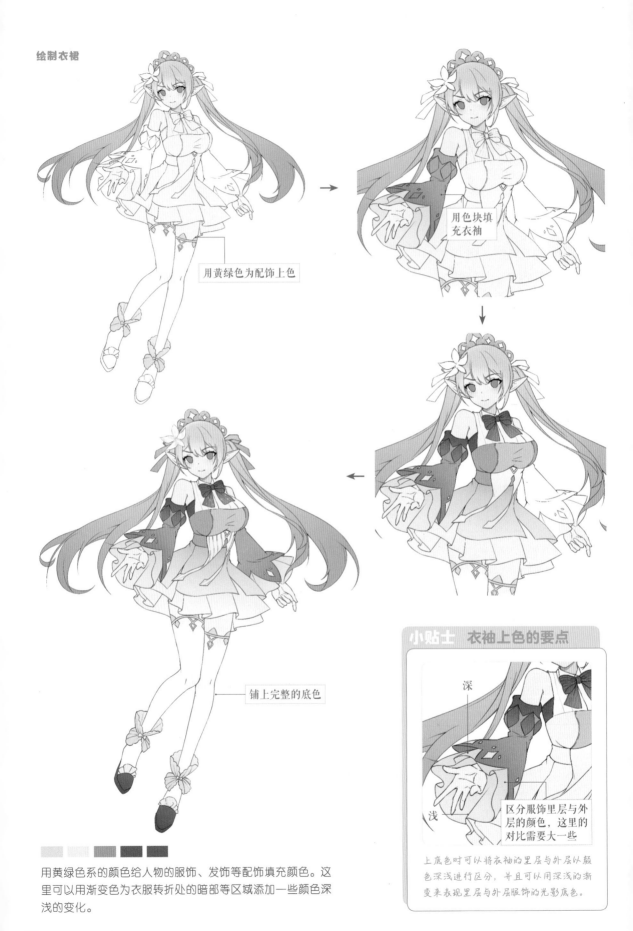

用黄绿色为配饰上色

用色块填充衣袖

铺上完整的底色

小贴士　衣袖上色的要点

深

浅

区分服饰里层与外层的颜色，这里的对比需要大一些

上底色时可以将衣袖的里层与外层以颜色深浅进行区分，并且可以用深浅的渐变来表现里层与外层服饰的光影底色。

用黄绿色系的颜色给人物的服饰、发饰等配饰填充颜色。这里可以用渐变色为衣服转折处的暗部等区域添加一些颜色深浅的变化。

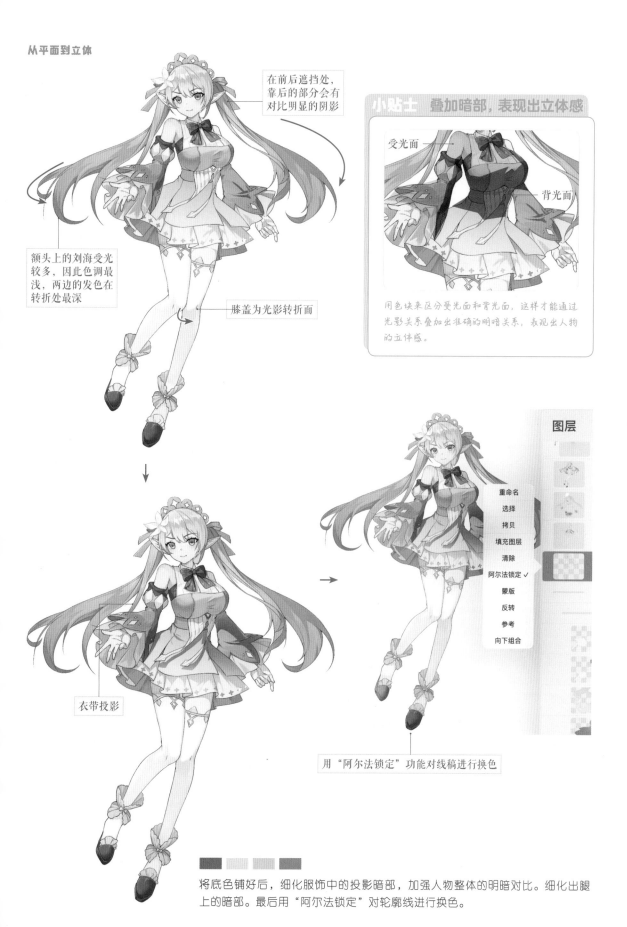

在前后遮挡处，靠后的部分会有对比明显的阴影

小贴士 叠加暗部，表现出立体感

受光面

背光面

用色块来区分受光面和背光面，这样才能通过光影关系叠加出准确的明暗关系，表现出人物的立体感。

额头上的刘海受光较多，因此色调最浅，两边的发色在转折处最深

膝盖为光影转折面

衣带投影

图层

重命名
选择
拷贝
填充图层
清除
阿尔法锁定 ✓
蒙版
反转
参考
向下组合

用"阿尔法锁定"功能对线稿进行换色

将底色铺好后，细化服饰中的投影暗部，加强人物整体的明暗对比。细化出腿上的暗部。最后用"阿尔法锁定"对轮廓线进行换色。

**整体调色**

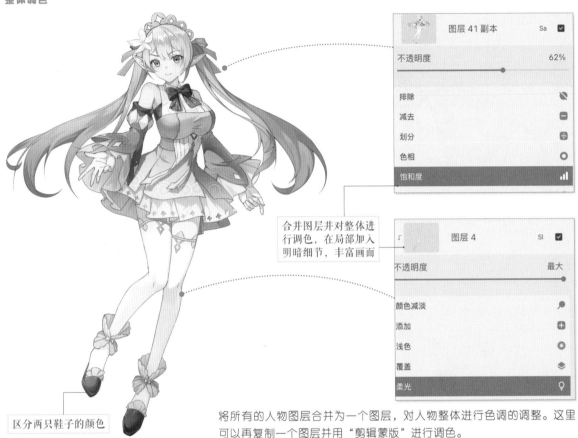

合并图层并对整体进行调色，在局部加入明暗细节，丰富画面

区分两只鞋子的颜色

将所有的人物图层合并为一个图层，对人物整体进行色调的调整。这里可以再复制一个图层并用"剪辑蒙版"进行调色。

**加入道具背景**

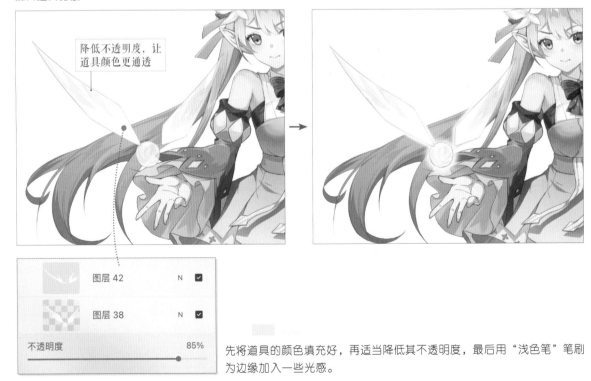

降低不透明度，让道具颜色更通透

先将道具的颜色填充好，再适当降低其不透明度，最后用"浅色笔"笔刷为边缘加入一些光感。

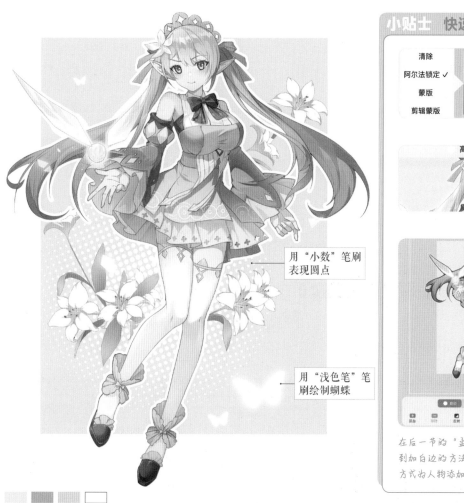

用"小数"笔刷
表现圆点

用"浅色笔"笔
刷绘制蝴蝶

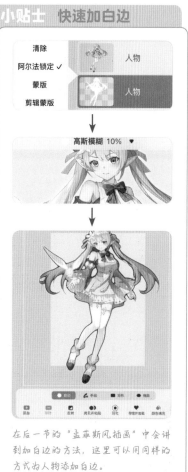

小贴士 快速加白边

清除
阿尔法锁定 ✓          人物
蒙版
剪辑蒙版          人物

↓

高斯模糊 10% ♥

↓

在后一节的"孟菲斯风插画"中会讲
到加白边的方法,这里可以用同样的
方式为人物添加白边。

当人物和道具都绘制完成后,新建一个底色图层并调节出白边,可以绘制一些百合花作为画面中的辅助元素,起到
丰富画面效果的作用。

# 拓展知识 画风的区别

**厚涂风格**

**二次元风格**

厚涂风格对物体的刻画细腻,也更追求写
实质感,在绘制过程中一般不画线稿而直
接用色块起稿。而二次元风格需要绘制线
稿,绘制时只表现大致形态,色彩艳丽时
明暗分界线会更明显。这种风格会对人物
进行简化处理,使人物五官更立体。其与
厚涂风格的绘制手法有明显的区别。

# 5.4 商业插画

商业插画是能在市场中产生商业价值的插画作品，其服务的对象为产品本身，作用是通过图像颜色、视觉效果吸引人们的关注或刺激消费。下面将介绍孟菲斯风、扁平风、国风3种不同的商业插画风格。

## 5.4.1 孟菲斯风插画

孟菲斯风插画极富表现力，运用醒目的线条和几何图案营造出视觉上的冲击感和错觉感。这种插画常运用在产品包装、KV设计等中，对产品信息进行视觉化传达。

背景主要用色

物件主要用色

字体主要用色

---

**学习目的**

孟菲斯风对设计界的影响是比较广泛的，尤其是对产品设计、商品包装设计、服装设计等。近年来此风格的插画也受到大众的喜爱。此风格的绘制难度不算太大，主要依靠鲜明的配色和趣味性较强的元素来实现传播，以体现出插画的价值。

## 使用情景

海报设计中常用到孟菲斯风格，能起到点明主题的作用。而产品设计也常运用此风格的配色与图案。

**海报设计**

孟菲斯风格在海报设计中较为常见，它能通过抢眼的色彩以及夸张的元素突出主题，能有效地实现推广和宣传的目的。

**产品设计**

产品设计以图案为主，用简单的几何元素来使物品更加醒目、突出。例如上图中滑板的设计，与年轻、快节奏的主题相融合。

## 风格特征与色彩的搭配

在绘制前我们需要了解这种风格的特点以及常用的颜色搭配，让画面能够围绕这些特点进行变化。

**高饱和**

孟菲斯风格的颜色有强烈的视觉冲击力，具有色块多，颜色明度高、饱和度高的特点。

**伪立体**

将单一的图形做出立体感，能使整个画面具有不一样的层次效果。这种表现方式也是孟菲斯风格的典型特点。

**几何元素**

以重复排列的几何元素丰富画面

用点、线、面等重复的几何元素作为装饰，并以黑色描边，让画面具有很强的趣味性。

**配色**

主要色调

次要配色

我们在绘制前需要先设定画面的主色调。例如选择偏蓝或偏紫的颜色作为主色，再用蓝绿色和黄色等进行穿插搭配，使画面颜色丰富的同时，保持画面主色调不变。

## 字体设计

选择合适的字体可以突出画面的层次感，并且也能以显眼的方式传达出画面中的主要信息，它是画面中不可或缺的部分。

### 镂空字体

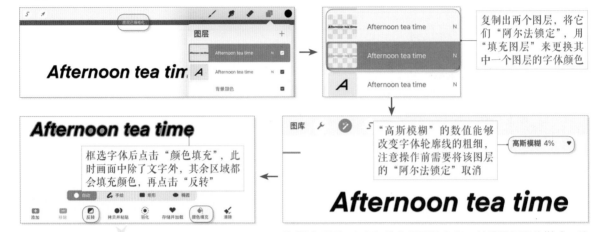

复制出两个图层，将它们"阿尔法锁定"，用"填充图层"来更换其中一个图层的字体颜色

框选字体后点击"颜色填充"，此时画面中除了文字外，其余区域都会填充颜色，再点击"反转"

"高斯模糊"的数值能够改变字体轮廓线的粗细，注意操作前需要将该图层的"阿尔法锁定"取消

先通过"添加文本"输入需要的文字，并设置好字体样式。接着复制2次图层并选择"栅格化"，替换文字颜色。再将"高斯模糊"调整到4%，点击"颜色填充">"反转"。将上层文字填充为白色，此时就会形成镂空的字体。

### 立体字体

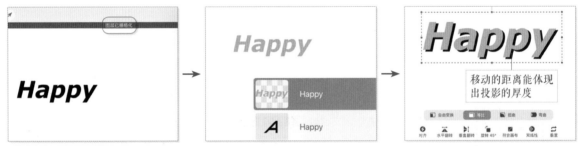

移动的距离能体现出投影的厚度

立体字同样需要先将文字"栅格化"，在替换颜色后，移动其中一个图层可产生投影效果，这样就能形成立体感。除了这个方法以外，还可以通过"透视模糊"来表现投影，只不过这样做边缘部分也会产生模糊效果。

## 笔刷使用

绘制孟菲斯风插画需要用到的笔刷和种类不多，并且只需要用软件自带笔刷即可，绘制步骤主要分为填色与描边、绘制纹理等。

### 填色与描边

描边和填色都可以用画笔库"书法"里的"单线"笔刷来完成，过渡和接色可以用"气笔修饰"里的"软画笔"笔刷实现。

### 绘制纹理

在画笔库的"纹理"里找到小数、对角线、网格笔刷，用它们能直接刷出纹理图案。

## 创作步骤

### 起稿

草图可以不用画得太精细

先绘制出草图的大致轮廓，再新建图层以细化物体，同时可以进一步调整物体的摆放位置。装饰色块可以在最后根据画面的留白程度适当添加，在勾线的阶段可以不用画出来。

底部的格纹可以用"绘图指引"辅助画出

### 小贴士 辅助绘图后的调整

自动贴合的效果

打开"绘图指引"，进入"编辑绘图指引"后选择2D网格，将颜色、方向和尺寸调到合适的位置。然后打开"辅助绘图"并点击"完成"。最后用黑色的线画出网格，选择"变化工具"里的"自由变换"，调整格子的斜度。

### 文字上色

主要文字

次要文字

顶部的主要文字可以用渐变叠加的方法来表现字体的立体感。因此在选择颜色时可以以主色调为准进行选择。

**上底色**

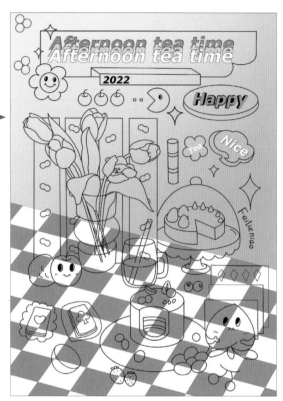

用蓝色与白色将格子填满，不需要慢慢涂，可以用"参考"进行填色。再新建图层，用渐变颜色画出背景色。注意这里可以用涂抹工具将颜色衔接在一起，也可以用"软画笔"笔刷大面积扫出过渡颜色。用轻重不同的力来调节"软画笔"笔刷中颜色的深浅变化。

**物件上色**

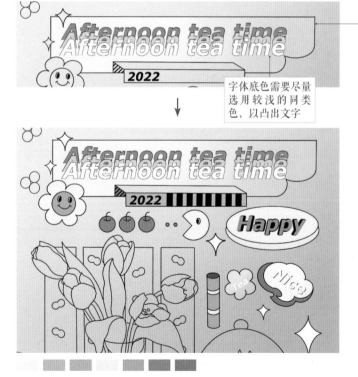

字体底色需要尽量选用较浅的同类色，以凸出文字

为小元素上色时应选择鲜艳、显眼的颜色，以黄色、橙色、粉色为主。

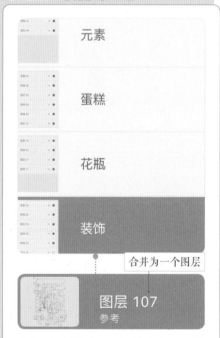

小贴士　快捷的上色

| | 元素 |
| --- | --- |
| | 蛋糕 |
| | 花瓶 |
| | 装饰 |

合并为一个图层

图层 107
参考

最开始在绘制物件时，为了方便修改，将图层分得比较细致。但这在需要上色时会比较麻烦，因此可将所有的线稿图层合并成一个图层，这样能提高填色效率。

 →

叶子在瓶外和瓶内颜色会有区别，我们在绘制时可以用同一种颜色，用"正片叠底"模式融合瓶子与叶子的颜色。花朵用渐变色来表现。

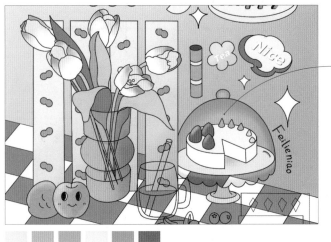

继续填充其他物件的颜色。注意蛋糕架只有玻璃罩是透明的，需要注意区分底座和玻璃罩的颜色，它们的质感也不同。

**小贴士  透明的效果**

用蓝色和白色渐变的颜色画出蛋糕架的底色，并用"线性加深"模式让蛋糕架颜色与底色进行融合，以呈现出透明质感。

杯子内的饮品的绘制方法与蛋糕架类似

用软件自带笔刷画出纹理

继续用丰富的颜色去填充其他物体。可以选择一些物体的固有色来为其上色，比如橙子、桃子、草莓、蓝莓的固有色等，以便快速识别物体。

**叠加投影、增添几何元素**

用笔刷绘制时，注意不能松笔，一气呵成才能画出整齐的几何元素，并且要把握轻重的变化，使画面产生渐变效果。

■ □

用黑色涂出物体的投影，在画投影时注意投影方向及宽窄范围需要保持统一。接着用黑色的点、线、面来丰富画面。最后用白色的"小数"笔刷增添背景中的几何元素。

**拓展知识** 生活中的应用

花瓶

边几

灯饰

从设计到生活中的应用，都能看见孟菲斯风格的影子。这种风格在家居设计中也常常出现，例如小摆件、镜子、桌子、座椅、灯饰等，它们能让简单的房间变得更有设计感。

## 5.4.2　扁平肌理风插画

扁平化风格多变，扁平肌理风属于扁平风的一种。这种风格的插画能在平面的色块中塑造一定的立体感，对人的视觉造成较强的冲击，在市场中很受欢迎。

鸟主要用色

植物主要用色

背景主要用色

**学习目的**

扁平化风格的画面较为抽象，能很好地概括物体的形状，用平滑的线条表现出物体的结构。这种风格效果突出，能直击眼球，并且有很好的传播性，在商业插画中有很高的使用率。

## 使用情景

扁平风没有使用场景的限制，任何产品、设计都可以运用扁平风进行宣传和包装。这也是扁平风最大的优势，它也是在商业插画中运用最多、最广的风格。

**手机壁纸**

扁平风插画给人干净、舒适的感受，多应用于一些传播性较广的手机壁纸中。大多数品牌也会用扁平风插画进行宣传。

**礼盒包装**

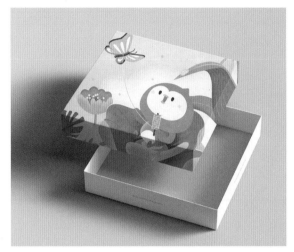

目前市场上大量运用插画风进行包装设计。扁平风概括性高、能直击重点的特点被广泛应用，并且扁平风还有较强的美观性。

## 风格特征

扁平肌理的风格特征主要有3种，一种是利用明暗变化制造出立体感，一种是用色块表现出物体的形状，还有一种是概括并简化物体，使其有干净、舒适的画面效果。

**利用明暗变化制造立体感**

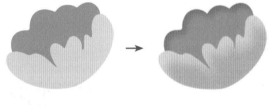

**用色块表现出物体的形状**

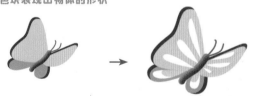

利用色块来表现物体的轮廓或样式。如上图中蝴蝶的翅膀，用水滴形状表现翅膀上的花纹。

**概括并简化物体**

用流畅、简洁的线条来表现云朵和太阳的形状，能让人快速认出物体。

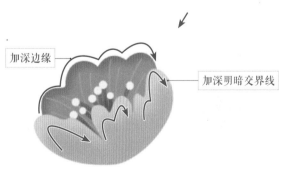

加深边缘

加深明暗交界线

单一的色块只能表示物体的形状，但有了明暗的变化，物体就会变得立体。如上图中的花朵，有丰富画面效果的作用。

## 创作中的构图要素

在创作一幅画面时需要经过构思、配色等过程。下面我们就来看看绘制扁平肌理插画时的构图要点。

**题材与构图**

选择春暖花开的主题，用具有纵深感的画面进行构图。靠前的物体层次感丰富，靠后的物体有疏密的变化。

**主体元素**

以放风筝的鸟为画面中的主体元素，让画面看上去灵动活跃，贴合主题。在颜色上保持鲜艳，有突显视觉效果的作用。

**色彩搭配**

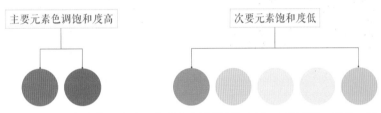

画面以绿色和红色为主色调，体现出春暖花开的主题；并以黄色、橙色、蓝绿色作为次要配色，丰富画面颜色。

## 笔刷使用  画面简洁干净，使用的笔刷不会太复杂，只需要最简单的起草、上色、肌理笔刷即可。

**起草、上色**

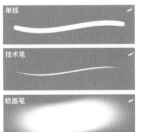 

画面上色与勾线都可以用软件自带的笔刷，以上色、过渡为主。

**肌理笔刷**

肌理笔刷可以用前面在儿童插画中使用的带颗粒质感的笔刷。这种带有噪点的笔触能突显肌理的特点。

## 小贴士  正确使用肌理笔刷

"颗粒质感"笔刷在刷出暗部区域时，只有明显的深浅变化，没有对叶片进行立体化的表现。

正确的画法是先用色块表示出叶片，再用"软画笔"将暗部区域画出来，最后再使用"颗粒质感"笔刷刷出肌理。

## 创作步骤

**起稿**

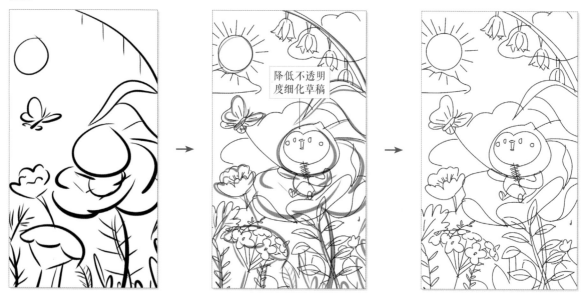

先用较为明显的线条框出画面中各物体的大致位置和面积占比，再用"单线"笔刷画出各物体的具体形态。注意由于是起稿环节，可以不用画得太过工整和细致。

**主元素绘制**

**小贴士  分析光源**

亮 →　　← 暗

判断出光源的方向后，对整体做出亮面与暗面的颜色对比，局部区域需要用深色表现出投影。

根据前面画出的草稿，用拖曳填色的方式为物体上色。先从主元素鸟开始，画出整体底色后，用"剪辑蒙版"为各区域增加颜色的变化并加强立体感的表现。

**背景上色**

 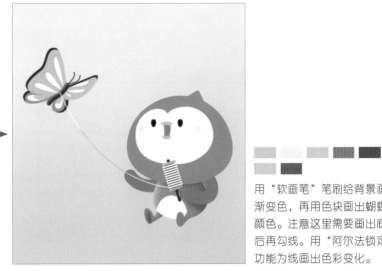

用"软画笔"笔刷给背景画上渐变色，再用色块画出蝴蝶的颜色。注意这里需要画出底色后再勾线。用"阿尔法锁定"功能为线画出色彩变化。

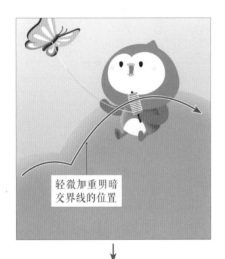

轻微加重明暗交界线的位置

**小贴士** 控制肌理的轻重

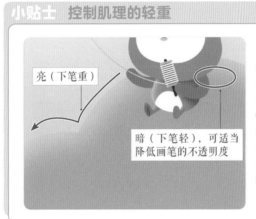

亮（下笔重）

暗（下笔轻），可适当降低画笔的不透明度

在绘制背景中的小山丘时，要画出一定的立体感，此时需要注意光源方向对物体的影响，左侧离光源近，颜色亮；右侧离光源远，颜色暗淡。

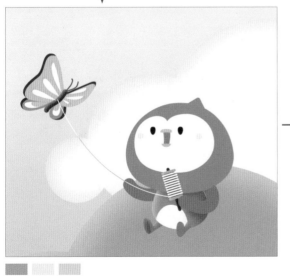

用同样的方法绘制出云朵和太阳，这里的太阳可以用简化的形式表现出光线，使画面简洁、干净。

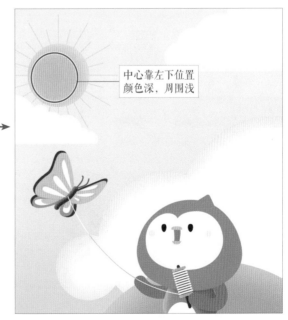

中心靠左下位置颜色深，周围浅

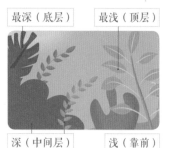
用色块画出植物的形状，再用"剪辑蒙版"叠加暗部的颜色并画出肌理感，在绘制时要注意图层的前后遮挡关系，避免层次错乱。

 →

靠前的花朵需要细致刻画，因此在绘制明暗关系时，可以先用"软画笔"笔刷画出颜色的渐变效果。区分出明暗面，再叠加肌理效果。画出与后面植物细节不一样的效果。

 →  →

在画大花时需要注意颜色的差别，可以用冷暖色进行区分。鸟的颜色偏冷，花朵的颜色偏暖。在鸟的底部用深色加深花朵的暗部区域，再用浅色画出翻折的花瓣。最后添加花瓣中的纹理。

用两种颜色区分出花朵的翻折变化。再强调出深浅变化和肌理效果。最后用点和线画出花蕊和花瓣上的纹理。

复制粘贴

点状笔触

右上角的铃兰只需要画出一朵，再复制出其余花朵即可。这样除了可以使画面整洁外，还可以提高效率。最后用点状笔触丰富画面效果，完成绘制。

**小贴士　铃兰的绘制要点**

注意在画铃兰时可从用白边表现出花瓣的厚度，在亮面与暗面的转折处添加白色边线。

## 拓展知识　不同类型的扁平风插画

**描边插画**

使用勾线和颜色填充的方法，画出可爱、颜色鲜艳的扁平风插画。

**马赛克像素风格**

用简单的色块表现形状的风格。这种风格中的人物给人的第一印象为简单、丰富且不杂乱。

### 5.4.3 国风插画

国风插画有着浓郁的中国特色，画面中的建筑、服饰、装饰、场景等都涉及我国的古代元素。这类插画中会广泛应用传统装饰元素和纹样。

建筑主要用色

山、石、烟、云
主要用色

树、桥、荷花及
鲤鱼主要用色

**学习目的**

国风插画除了有商业价值外，还能起到宣扬中国传统文化的作用。我们学习国风插画时可以对古画中的元素和色调进行提炼，并用合理的构图创造出美观、丰富的画面。

国风插画可以运用在文创产品、纹样装饰、包装设计等众多领域。这种风格应用范围较广，大众满意度也较高。

**布袋**

**折扇**

布袋产品上的国风插画可以为城市宣传起到一定的作用，在实用的同时能有效传递信息。

折扇原本就属于古风类产品，在上面印上国风插画能更加贴合该产品的属性。将新颖的国风插画与折扇相结合，更有独特的韵味。

## 古画中的提炼

中国画是最能体现中国特色的画作，国风插画的特点可以从古画中进行提炼和创新，以达到一种新国风的效果。下面选择山水建筑大师仇英的《桃源仙境图轴》作为提炼对象，对形态特点及画面元素进行分析，介绍从欣赏古画到创作国风插画的过程。

**明 仇英《桃源仙境图轴》**

**山石**
古画中用明确的线条来表现山石的脉络。绘制时可以减少线条的数量，尽量简化其形态。

**烟云**
云分为烟云、行云两种，根据古画中烟云的形态，我们可以将其穿插于山石之间以表现山石的前后关系。

**行云**
行云变化较多，可以用较为规整的形态画出行云的样式，但在绘制时需要画出层次的变化。

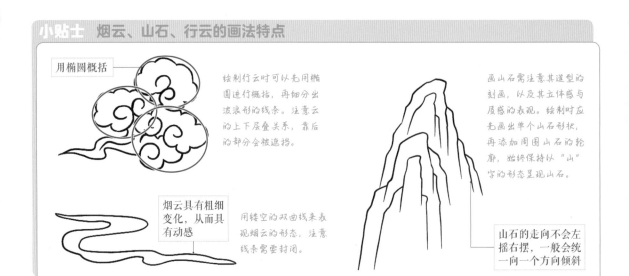

用椭圆概括

绘制行云时可以先用椭圆进行概括，再细分出波浪形的线条。注意云的上下层叠关系，靠后的部分会被遮挡。

画山石需注意其造型的刻画，以及其立体感与质感的表现。绘制时应先画出单个山石形状，再添加周围山石的轮廓，始终保持以"山"字的形态呈现山石。

烟云具有粗细变化，从而具有动感

用镂空的双曲线来表现烟云的形态，注意线条需要封闭。

山石的走向不会左摇右摆，一般会统一向一个方向倾斜

## 色调特点与点景元素的搭配

国风插画用色丰富，本例的画面我们选择用饱和度较低、较为柔和的颜色作为主色调，并且通过淡雅的点景小元素来突出色彩较深的雷峰塔，将其作为画面中的主体元素。

### 色调特点

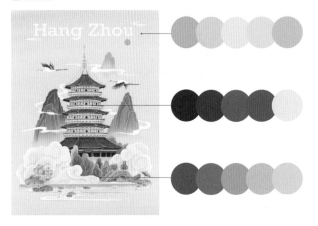

背景色为柔和且浅淡的低饱和色系，主要呈现出山清水秀的画面感。

雷峰塔除了本来的固有色外，可以加大画面颜色的对比，在勾线时使用了金线，让它呈现出发光的效果。

周围的点景元素都在原有的固有色上形成细微的变化。云朵色与背景色相似，起到互相呼应的作用。

### 点景元素

鲤鱼戏莲

小桥流水

闲云野鹤

在选择点景元素时，可以从常见的鲤鱼戏莲、小桥流水、闲云野鹤等题材上进行选择，这样与雷峰塔、西湖、断桥等地标建筑更加贴合。

## 笔刷使用

国风插画中使用到的笔刷个数不多，但有小部分是自制笔刷，例如金箔笔刷、噪点笔刷。

**勾线**

需要勾线的部分主要集中在雷峰塔的结构线上，可以用软件自带的"工作室笔"笔刷和自制的"金箔笔刷"来表现线条的变化。

**上色**

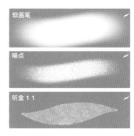

水墨效果和肌理效果可以用"听盒"和"噪点"笔刷来表现。"软画笔"笔刷可以用来过渡颜色。

## 创作步骤

**起稿**

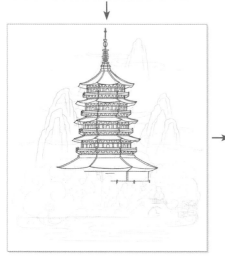

**小贴士  塔楼的画法**

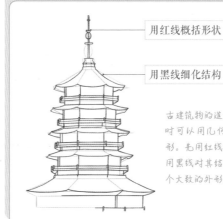

用红线概括形状

用黑线细化结构

古建筑物的造型比较复杂，我们在绘制时可以用几何形简化出塔楼的大致外形。先用红线将塔楼外形概括出来，再用黑线对其结构进行细化，就能得到一个大致的外形轮廓了。

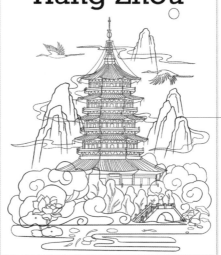

层叠关系较多时需要用多个图层进行绘制，避免线条全部在一个图层，不便于修改

先用比较随意的线条规划出版面的分配。再具体调整局部元素的位置和大小。最后新建一个图层，用黑线画出精细的线稿。

**绘制背景色与雷峰塔**

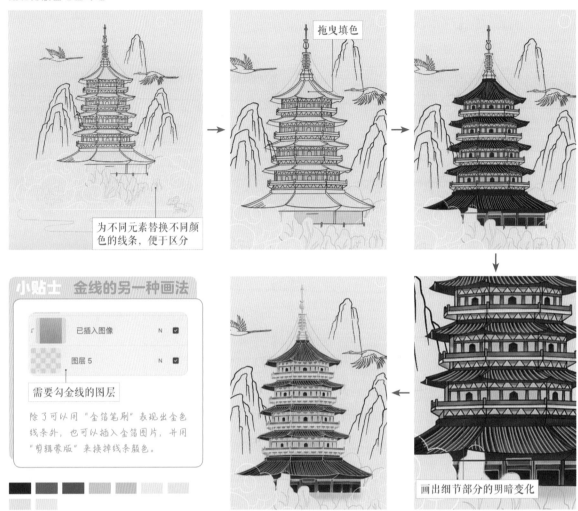

为不同元素替换不同颜色的线条，便于区分

拖曳填色

画出细节部分的明暗变化

**小贴士** 金线的另一种画法

| | 已插入图像 | N | ☑ |
| | 图层 5 | N | ☑ |

需要勾金线的图层

除了可以用"金箔笔刷"表现出金色线条外，也可以插入金箔图片，并用"剪辑蒙版"来换掉线条颜色。

先给背景刷上颜色，这样能时刻观察画面的整体色调。接下来用浅色给塔楼墙面上色，并给瓦顶的深色部分和每个窗户上色，让每个区域都填充上颜色。最后用渐变色来表现出立体感，并用金色线条勾勒出瓦楞和结构线，让整个塔楼有金光闪闪的感觉。

**山石与烟云上色**

用单色填充山体，并为太阳填色，加入两个云朵。接着用渐变的方式表现出山底的云雾效果以及山体起伏的变化。注意3个山体都有近深远浅的空间感。最后在山脉边缘加入投影，并替换浅色轮廓线。

**小贴士** 烟云的画法特点

叠加不透明度较低的底色

宽
窄

在叠加烟云暗部时可以在转折较大的区域叠加较宽的暗部，在其他区域叠加较窄的暗部。山石底部的烟云需要叠加不透明度较低的底色，产生一种云雾缭绕的感觉。

用渐变色画出烟云的底色，再叠加一层浅色投影，注意这里也可以用"正片叠底"模式进行叠色。最后用"软画笔"笔刷涂抹出烟雾质感。

### 添加点景元素

先将画面底部的点景元素的底色填充好，再给大树树干上色，注意前后的大树有深浅差别。

### 细化水、荷花、鱼

白色纹理

灰色纹理

用渐变色画出花朵、荷叶、鱼儿的底色，再用色块画出暗部。然后用细线勾勒出荷花与荷叶的纹理，注意前后层次的颜色区别，最后勾勒出水面的波纹，叠加水面的投影。

**刻画行云**

先用渐变色表现出云朵的层次，再在缝隙处叠加投影，注意投影的虚实变化，层次叠加得越多，颜色越深，浮在最上面的云朵的投影边缘最模糊。

**刻画树梢、小桥**

 →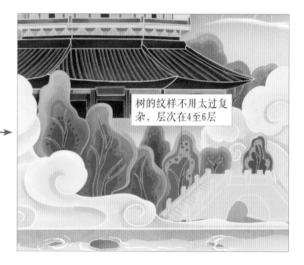

树的纹样不用太过复杂，层次在4至6层

**小贴士　根据树的形态编辑样式**

根据外形轮廓添加出树的样式，从中心向外延伸，色调越来越浅。可以在中间添加点状纹理来丰富样式。

对树的形态进行变形，将轮廓画出后，根据轮廓的走势添加样式，样式不用一模一样，只需要保持风格统一即可。

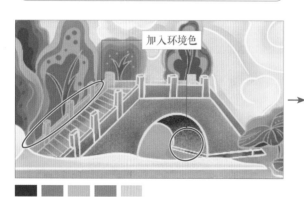

加入环境色

→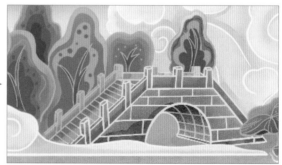

根据桥的明暗关系画出暗部与亮部的颜色，注意在边缘区域可以适当加入一些环境色，最后用线条勾勒出砖石，完成小桥的绘制。

**仙鹤上色**

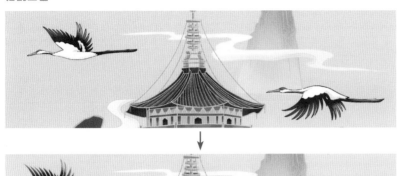

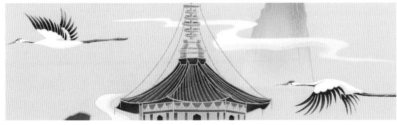

两只仙鹤的画法相同，先用白色填充整体颜色，再用黑色、深蓝色、深棕色画出翅膀、尾巴，最后点出鹤顶、眼睛，并叠加画出其身体上的浅灰色投影。

**用文字与噪点表现氛围**

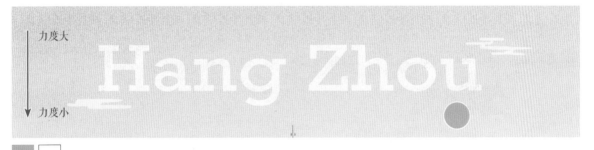

先用"听盒"笔刷填充文字颜色，再用"噪点"笔刷由上至下刷出肌理感，注意文字图层需要在噪点图层下面，这样能使文字也有肌理感。

## 拓展知识 国风中对纹样的利用

中国传统纹样有长达5000年的历史，从远古时期开始人们就以鸟、蛇等形象作为图腾来表达情感，直至隋唐时期文化经济的繁荣，纹样也有了更丰富的变化，出现了极具代表性的藻井、宝相花、莲纹等纹样。目前，国风插画中使用的纹样多是传统纹样的延伸。

如左图所示，以"藻井"纹样作为灵感来源，整幅画面以中心对称的纹样作为背景，用于衬托画面中的人物，使画面显得富丽堂皇。

画面四角以缠枝花叶纹为主体纹样，图案相同，并且添加了动物元素，如鹿，与"福禄"中的"禄"读音相同，古人常用它来表示良好的寓意。

游戏插画一般可以用在游戏产品的宣传物料中。目前Procreate是完全可以绘制这种风格的插画的，这类插画可分为游戏场景插画、游戏人物插画、游戏主题插画等类型。

人物主要用色　　　天空主要用色　　　前景花丛主要用色　　　山石主要用色

**学习目的**

绘制游戏插画时需要插画师具备一定的绘画基本功，需要对色彩浓淡、冷暖倾向进行灵活运用。如果画面中有人物角色，要根据剧情设定设计一些肢体动作。新手在熟练软件操作及绘画基础知识后可以尝试绘制游戏插画。

## 角色的选定

要想塑造出一个完整的人物，前期的构想十分重要，例如人物有鲜明的个性、造型有一定的吸引力，用发色和配饰体现人物特点等。

**动作**

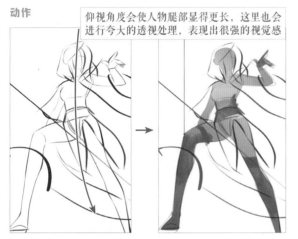

> 仰视角度会使人物腿部显得更长，这里也会进行夸大的透视处理，表现出很强的视觉感

**角色**

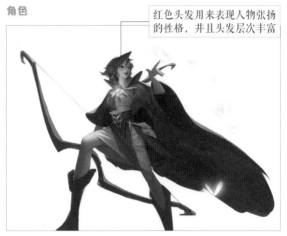

> 红色头发用来表现人物张扬的性格，并且头发层次丰富

我们选择仰视的角度；人物身体朝向选择四分之三的侧面；腿部有跨腿的动作，并且手部有指向性的动作，使人物看上去动感十足。

一般用服饰和配饰来表明人物角色，这里我们选择弓箭、斗篷、长靴、腰带等配饰来表现射手的角色。

## 背景与人物色调的搭配

当选定人物角色后，需要对整个画面的色调进行设计，同时需要通过构图和画面层次来增强画面效果。

**构图**

> 用不同颜色的线来区分画面中的不同元素

一般用作美宣的游戏插画会以电脑显示屏的画面比例作为画幅尺寸，因此选横幅的画面。在构图时需要突出人物，以表现主题，用前景花丛、山峰、峡谷以及云层作为丰富画面层次的重要元素。

**配色方案一**

以墨蓝色为主色调，与人物角色的颜色相似，整体比较灰暗，虽然颜色协调，但画面中没有重点。

**配色方案二**

以蓝紫色系来表现背景，与人物有明显的区别，并且突出了人物主体。

## 速涂到厚涂的过程

游戏人物的细节较多，需要反复叠加层次，利用涂抹、混色等工具可使人物看起来写实、逼真，整个绘画的过程可以理解为从速涂到厚涂的过程。

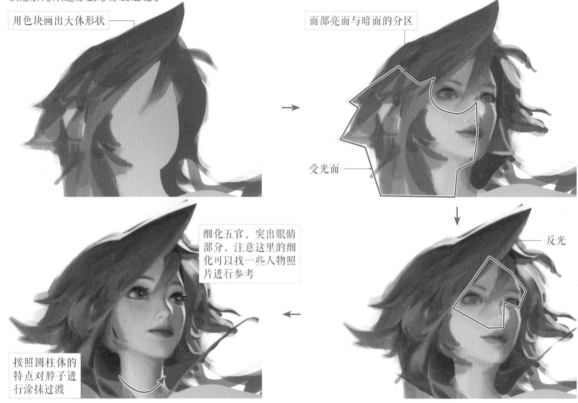

用色块画出大体形状

面部亮面与暗面的分区

受光面

细化五官，突出眼睛部分，注意这里的细化可以找一些人物照片进行参考

反光

按照圆柱体的特点对脖子进行涂抹过渡

以快速涂出色块的方法填充头发与面部的色块。绘制面部时需要在不停叠加色块的同时反复修正脸型，画出五官。最后用涂抹工具和"软混色"笔刷将色块进行融合。

## 笔刷使用

游戏插画使用的笔刷种类丰富，大多用来表现出不同质感和刻画细节。

**过渡笔刷**

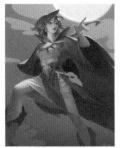

"软混色"笔刷主要起到过渡颜色的作用，"画笔"笔刷用于在最初进行速涂。

**效果笔刷**

"袋狼"和"浅色笔"两种笔刷用于丰富画面背景，增添层次感和光感，让背景看上去不会太过单调。

**质感笔刷**

"一柱擎天"和"暮光"笔刷类似，都用于添加层次；"平画笔"笔刷与马克笔画出的质感很像，可以用来做色块的堆叠。

## 创作步骤

**铺背景底色**

紫色烟雾质感

深            浅

先画出背景底色，这里可以用蓝紫色填充背景图层。然后用"软画笔"笔刷铺画底部深色的部分。再用紫色画出烟雾质感。

**人物速涂**

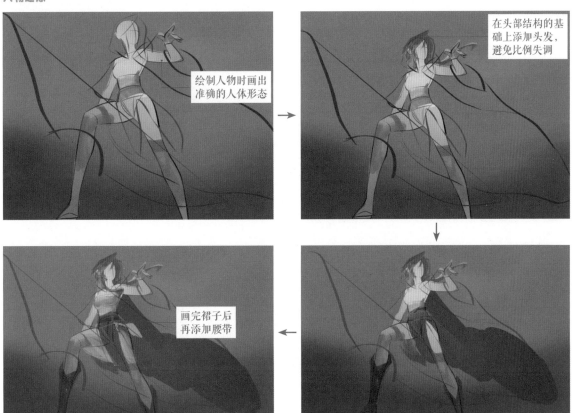

绘制人物时画出准确的人体形态

在头部结构的基础上添加头发，避免比例失调

画完裙子后再添加腰带

由于画面处于夜晚中，因此人物颜色用稍暗的肉色。亮部主要集中在胸部以上区域。用色块将衣服、靴子、斗篷的形状画出来。

**小贴士** 色块的用法

在最初的色块填涂中不需要有多余的颜色，只需要用一深一浅的色块来表现亮部和暗部即可，如红色裙子，表面的颜色浅，翻折处的暗部颜色深。

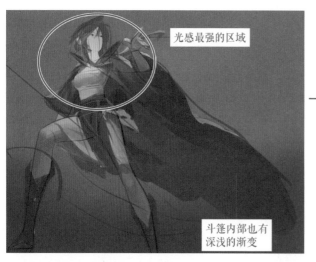

光感最强的区域

斗篷内部也有
深浅的渐变

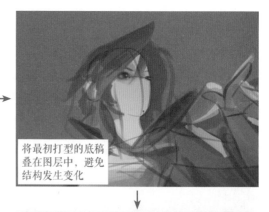

将最初打型的底稿
叠在图层中，避免
结构发生变化

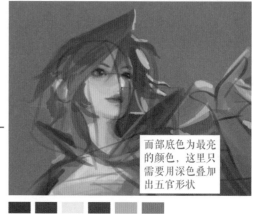

面部底色为最亮
的颜色，这里只
需要用深色叠加
出五官形状

用大色块将斗篷的袖子画出来，这里的衣袖可以用
深浅对比明显的颜色做区分。人物面部的光影可以
先从眼睛处开始绘制。最后画出腰带中的配饰。

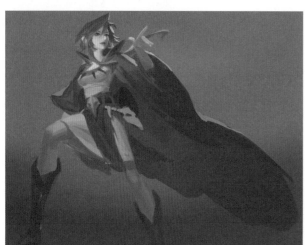

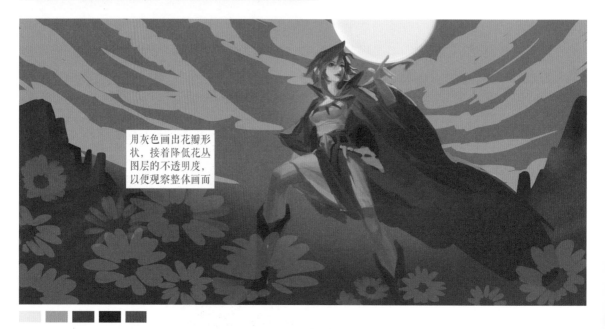

用灰色画出花瓣形
状，接着降低花丛
图层的不透明度，
以便观察整体画面

用"画笔"笔刷绘制背景中的山石，这里属于远景，可以不用绘制出山脉细节，但可以叠加一些明暗变化。同样用
"画笔"笔刷绘制前景花丛中的花瓣形状，然后画出半圆形的月亮。

细化人物

细化完成后，用橡皮擦擦出人物轮廓，可以将图层合并后再完成

选择"软混色"笔刷来柔和面部的皮肤颜色。在最亮的高光中可以加入一些黄色，在最暗的暗部可以加入少量周围环境中的红色。

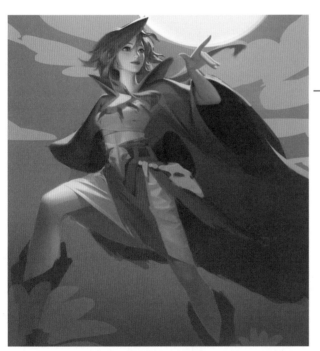

细化配饰

相对于胸前的配饰来说，腰带上的配饰的细化程度可以稍低一些，体现出虚实变化

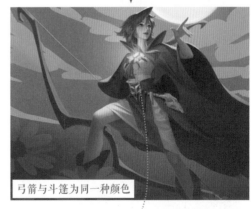

弓箭与斗篷为同一种颜色

**小贴士** 用色块表现明暗的转折

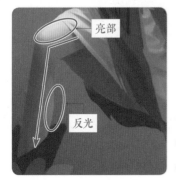

亮部

反光

腿部受到光照，产生的明暗变化明显，但用色始终保持一个色系。这里可以用色阶来区分出不同颜色。

○○○ ← 亮部用色

○○○ ← 反光用色

○○○ ← 暗部用色

用"软画笔"画出一个色块后，为图层选择"颜色减淡"模式，以便产生发光效果

| | 图层 26 | Cd ☑ |

颜色减淡 🔍

添加 ➕

细化完面部和头发后，刻画衣服的质感，这里的斗篷被风吹起来，因此褶皱会少一些，看上去会顺滑许多。裙子会随腿部动作产生较多的褶皱，绘制时注意表现服饰的材质变化。

**刻画云朵**

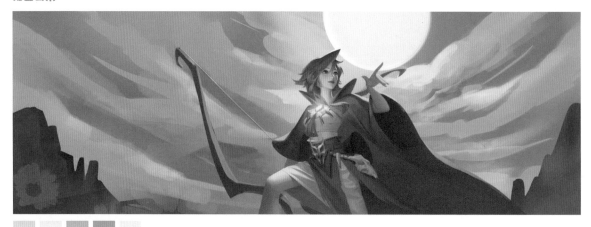

天空中的云层以蓝色、粉色、紫色、黄色为主。画面边缘部分主要采用蓝紫色调，靠近人物和月亮的区域中会有光源色，此时加入黄色和粉色等浅色即可。

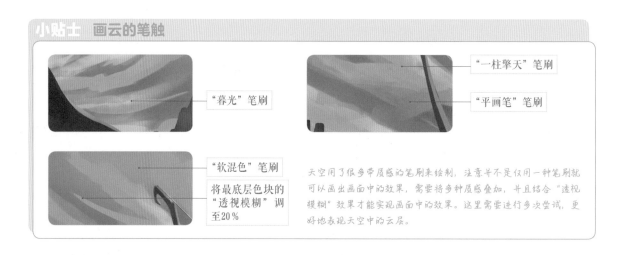

**小贴士  画云的笔触**

"暮光"笔刷

"一柱擎天"笔刷

"平画笔"笔刷

"软混色"笔刷

将最底层色块的"透视模糊"调至20%

天空用了很多带质感的笔刷来绘制，注意并不是仅用一种笔刷就可以画出画面中的效果，需要将多种质感叠加，并且结合"透视模糊"效果才能实现画面中的效果。这里需要进行多次尝试，更好地表现天空中的云层。

**添加发光的蝴蝶**

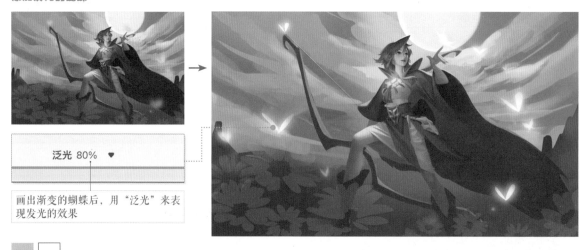

泛光 80% ▼

画出渐变的蝴蝶后，用"泛光"来表现发光的效果

这里绘制蝴蝶的蓝色底色时可以先用"画笔"笔刷画出大致形状，用"高斯模糊"效果来模糊其边缘，再用"泛光"笔刷表现出发光质感。最后用渐变色画出蝴蝶形状，再用"泛光"笔刷增强发光质感。

**绘制花丛**

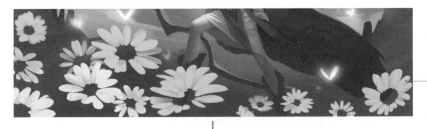

还原花瓣图层的
不透明度，用灰
色叠加花瓣阴影

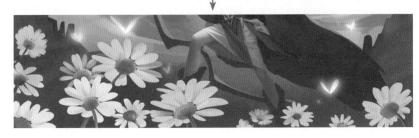

用"平画笔"笔刷叠加出花瓣的
阴影，这里可以将图层"阿尔法
锁定"。接着用"浅画笔"笔刷
画出花瓣中透光的部分。最后刻
画花萼和花茎等。

**用色相差和笔触丰富背景**

将"色像差"调大后会产生色相变化

用"浅色笔"笔刷画出小光束，再将"色相差"
调到最大。最后用"袋狼"笔刷刷出条纹质感，
丰富画面。

## 拓展知识　其他风格的游戏插画

游戏插画风格较多，应根据不同的需求进行画面的表现，如下图中的国风水墨风格。

这种水墨风格的插画对新手来说比较容易上手，主要是去营造出古风的特点，特点是建筑的形态和透视的准确性。

## 5.6 3D 应用插画

3D功能是Procreate 5.2中新增的功能。目前这个功能可以为3D模型上色，绘制好看的纹理贴图。下面就来了解一下这个新功能的操作方法。

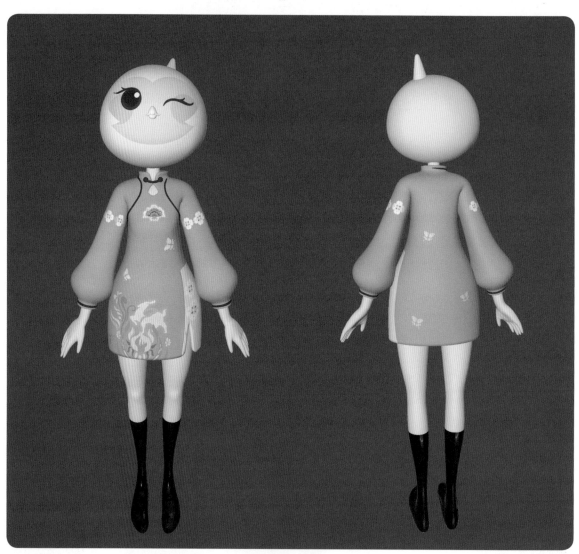

| 皮肤主要用色 | 裙子主要用色 | 鞋子和眼睛主要用色 |
|---|---|---|

注：该形象版权归飞乐鸟所有，不可商用、盗用

**学习目的**

Procreate新增的3D功能可以和iPad中的一些功能如：Nomad、Shapr3D、UMake、Forger等。除了Nomad这个软件可以实现iPad展UV导入外，其余都需要借助电脑展UV后才能导入Procreate中。目前市面上对3D插画的需求明显增多，尤其是电商推广等，所以我们需要掌握这个新功能的使用方法。

## 3D 模型的导入条件

想要启用3D功能，只需要将建好的模型导入即可，这里需要注意的是Procreate的3D功能不能进行建模，只能在模型的基础上进行填色刻画。

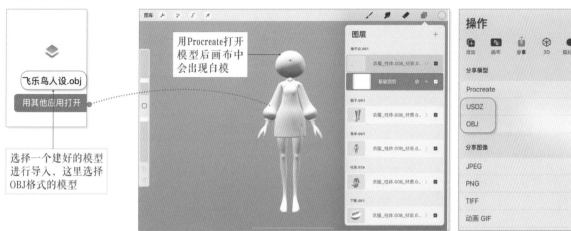

选择一个建好的模型进行导入，这里选择OBJ格式的模型

用Procreate打开模型后画布中会出现白模

目前能导入的格式为OBJ和USDZ两种。并且需要有"展UV"才可以导入。用Procreate打开模型文件，此时画布中会出现白模，图层也会根据模型的分层进行相应的拆解。除了可以通过常规的图像模式对其进行分享外，也可以使用OBJ和USDZ格式直接导出加工后的3D模型。

## 理解 3D 转换的概念

学习3D功能需要了解UV贴图对应的3D转换，它类似于立体图形的展开图纸。下面用一个立方体来讲解贴图的原理，让读者理解3D转换的概念。

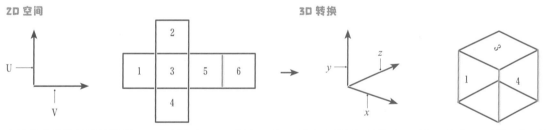

**2D 空间**

**3D 转换**

方块代表着转折面的数量，一个纸盒由6个面组成，我们可以将其想象为一个正方形的骰子。6个面代表着6个点数。

原本裹着的面就代表2D空间展开的UV贴图。将二维中六个面进行包裹，就形成了一个立方体，得到了3D空间。

注意，网上下载的3D模型可能会使UV贴图发生重叠或缺失，后期可以通过上色修复来进行填补

在Procreate的"操作"中选择"3D"，打开"显示2D纹理"。此时填色的部分就会以UV展开的方式显示出来，如右上图所示。

## 基础的界面变化

3D界面与2D界面有一些区别,如画布背景,3D界面是灰色的立体空间,2D界面是平面的画布,并且一些功能无法兼容,如液化、克隆等。下面从基础界面开始介绍图层与操作中的一些变化。

**图层**

3D图层看上去与2D图层相同,但每个模型图层里都有一个纹理集,里面包含网格和基础图层以及能分解为颜色、粗糙度、金属材质的材质组。

**操作**

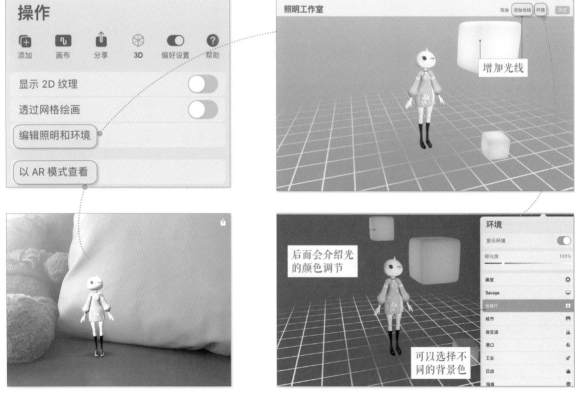

通过相机来实现VR中的成像效果,轻点"操作">"3D"后点击"以AR模式查看"。

轻点"环境",打开"环境面板",里面有11种环境选项,并且还可以调节环境的曝光度。

## 材质与笔刷的联系

在3D的画面中要想画出不同的质感，可以用笔刷来实现。

这里用棕色来示范，相对于案例中使用的黑色，其变化看上去会明显一些。选择一个没有肌理的画笔，进入画笔工作室后在颗粒来源中重新导入一个材质，在鞋上能明显看出肌理的效果。

亚光质感

光泽质感

颜色　　粗糙度　　非金属

非金属纹理

在"粗糙度"里绘制只会影响图层内材质的粗糙质感与光滑质感。这里只有光泽与亚光两种质感；金属有金属质感和非金属质感。如上图中所画的纹理为非金属质感。

## 使用情景

3D插画在企业形象等品牌宣传上有着广泛的应用，例如下图中的飞乐鸟IP形象。

根据3D人物形象的动作来设计画面内容，营造氛围。除了可以作为IP形象外，也可以用来制作潮玩盲盒等产品。

## 创作步骤

**为白模铺上底色**

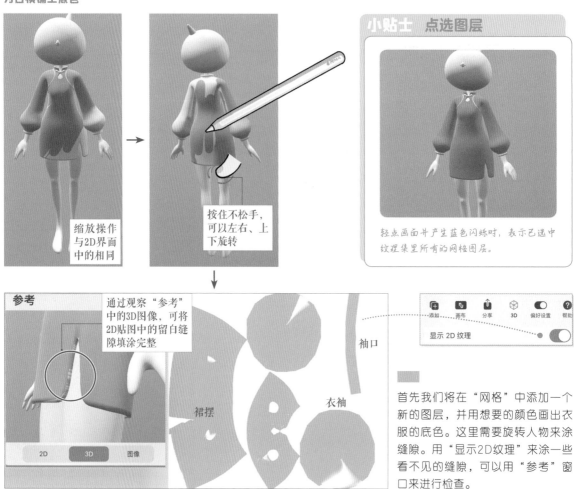

缩放操作与2D界面中的相同

按住不松手，可以左右、上下旋转

**小贴士　点选图层**

轻点画面并产生蓝色闪烁时，表示已选中纹理集里所有的网格图层。

**参考**

通过观察"参考"中的3D图像，可将2D贴图中的留白缝隙填涂完整

袖口

衣袖

裙摆

衣领

2D　　3D　　图像

添加　画布　分享　3D　偏好设置　帮助

显示 2D 纹理

首先我们将在"网格"中添加一个新的图层，并用想要的颜色画出衣服的底色。这里需要旋转人物来涂缝隙。用"显示2D纹理"来涂一些看不见的缝隙，可以用"参考"窗口来进行检查。

**添加图片**

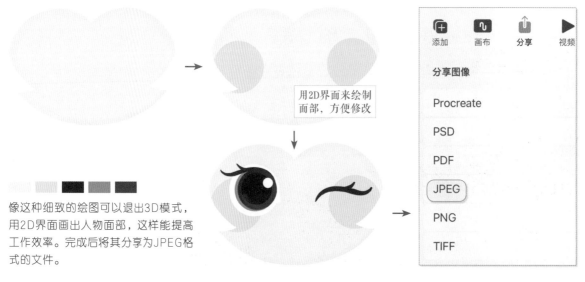

用2D界面来绘制面部，方便修改

添加　画布　分享　视频

分享图像

Procreate

PSD

PDF

JPEG

PNG

TIFF

像这种细致的绘图可以退出3D模式，用2D界面画出人物面部，这样能提高工作效率。完成后将其分享为JPEG格式的文件。

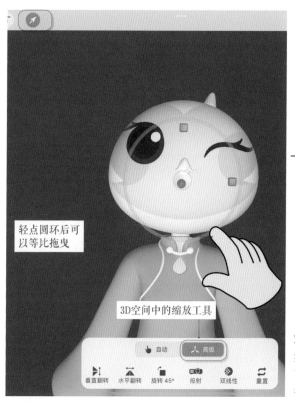

轻点圆环后可
以等比拖曳

3D空间中的缩放工具

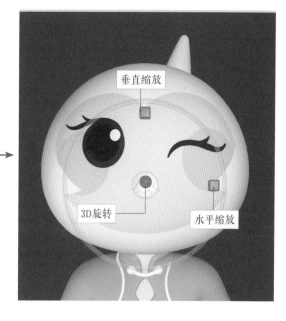

垂直缩放

3D旋转

水平缩放

将画好的面部用"添加照片"的方式导入画面中,在"变换"中可以选择"自动"和"高级"两种模式。"自动"可以移动和缩放照片;"高级"可以缩放和旋转照片。进行相关调整后,使图片完美贴合在模型上。

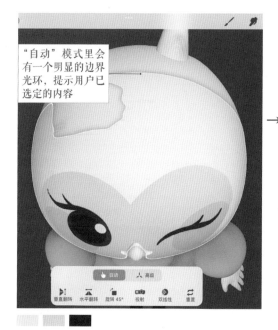

"自动"模式里会
有一个明显的边界
光环,提示用户已
选定的内容

贴图与3D模型可能会有不能完全贴合的区域出现,这时我们可以对2D贴图进行涂画,以弥补缺失的部分。绘制完头部后为人体填充肤色,为鞋子填充底色等。

鞋子.001

衣服_柱体.008_材质.0...

身体.001

衣服_柱体.008_材质.0...

图层 17    N

**绘制服饰纹样**

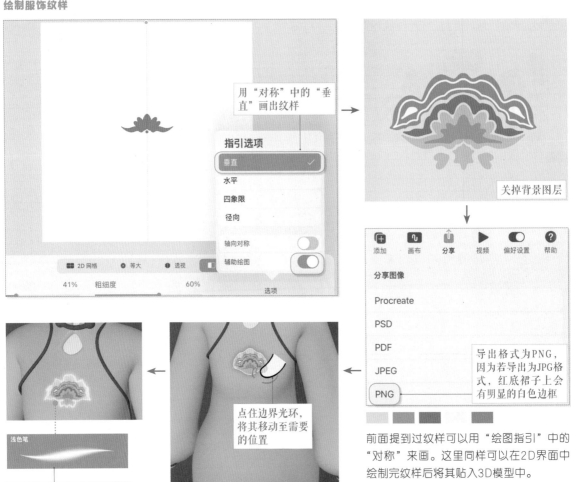

用"对称"中的"垂直"画出纹样

指引选项
垂直 ✓
水平
四象限
径向
轴向对称
辅助绘图

关掉背景图层

导出格式为PNG，因为若导出为JPG格式，红底裙子上会有明显的白色边框

前面提到过纹样可以用"绘图指引"中的"对称"来画。这里同样可以在2D界面中绘制完纹样后将其贴入3D模型中。

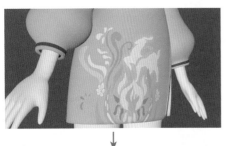

用"浅色笔"笔刷涂抹边缘部分，产生光亮效果

点住边界光环，将其移动至需要的位置

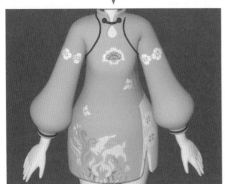

**小贴士 传统纹样中的灵感的获取**

乾隆御制粉彩蝴蝶瓶

裙子以图中花瓶的粉色和黄色为主色调，并提取上面对称的纹样和蝴蝶进行装饰。

按照前面介绍的方法，可以通过直接绘图和贴图的方式绘制出衣服上的纹样。

**画出鞋子质感**

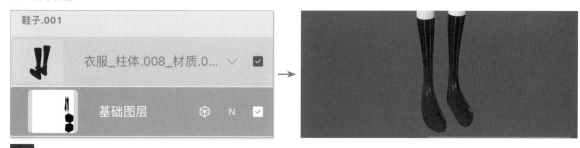

前面介绍过表现质感的方法，这里绘制鞋子时可以用"木头"笔刷去画出光泽质感，以表现出一定的粗糙度。用"艺术家手笔"笔刷表现非金属质感。

**打光**

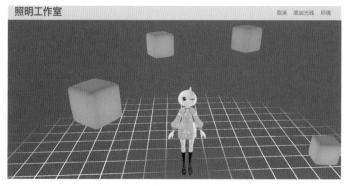

画面中的人物较为简单，所以要想让画面更柔和，可以在人物周围添加一些散光，并且距离较远。

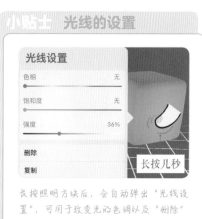

小贴士 光线的设置

长按照明方块后，会自动弹出"光线设置"，可用于改变光的色调以及"删除""复制"照明。

**变换工具的操作**

绘制服饰时，可以用贴图的方式将纹样完美贴合在衣服上，并且其前后都有相同的纹样。

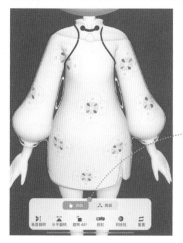

首先将画好的纹样通过"添加照片"添加至图层中，接着选择"自动"，可以观察到边界光环只附着于前半部分的衣服上，此时可以点击下面的"投射"。将"投射"深度调大，并打开"双向"，此时衣服将贴满前后两面。这种方法对于凹凸不平的表面非常有用。

| 捏合：<br>缩放 | | 三指轻点：<br>重做 | |
| 双指移动：<br>移动旋转 | | 三指擦除：<br>清除图层 | |
| 快速捏合：<br>适应屏幕 | | 三指擦除：<br>清除图层 | |
| 双指轻点：<br>撤销 | | 四指轻点：<br>切换全屏 | |
| 绘图并长按：<br>速创图形 | | | |
| 双指捏合：<br>合并图层 | | 双指轻点：<br>调整不透明度 | |
| 轻点：<br>选择主要图层 | | 双指右滑：<br>启动"阿尔法锁定" | |
| 右滑：<br>选择次要图层 | | 双指长按：<br>选取图层 | |
| 长按并拖曳图层：<br>调整图层顺序 | | 双击Apple<br>Pencil：<br>打开画笔<br>再次双击可切换擦除 | |